從零開始學會專業繪畫技法

宮永美知代 著

動物素描の基礎與訣竅

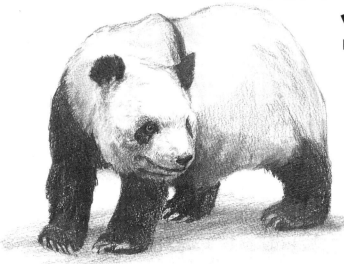

老虎 ～素描和水彩～

完成圖

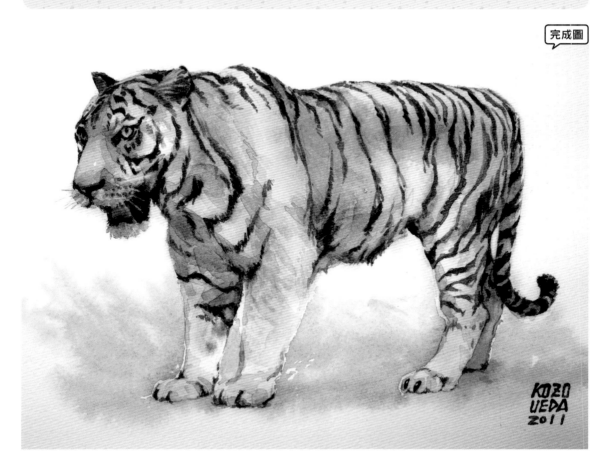

運用素描和水彩表現

範例為一頭老虎徘徊在如草原般的潮濕氛圍中。圖中以動物的立體感和骨骼為基礎，擦去曾用鉛筆素描勾勒的痕跡後，在殘留的大致輪廓線上用水彩描繪。

在描繪的過程中先在空白紙張塗上淡淡的顏料，並且在陰影部位塗上水彩，以堆疊出老虎的量感。對於老虎立體感的檢視和骨骼構造的掌握，反覆用鉛筆練習，這些經驗烙印在作畫的手中，透過水彩的表現，揮灑出一幅簡潔的老虎畫作。

➡老虎的素描 p78

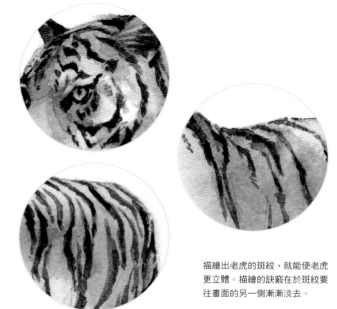

描繪出老虎的斑紋，就能使老虎更立體。描繪的訣竅在於斑紋要往畫面的另一側漸漸淡去。

1

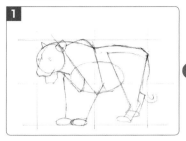

掌握形體

用鉛筆試著描繪出大略的形體，估量整隻老虎在畫面占的比例大小。在紙張描繪出老虎前後上下的完整「輪廓線」，包括頭部、背部、前肢和後肢。試著這樣重複描繪多張繪圖，藉此培養觀察動物形體和動作特徵的能力。

2

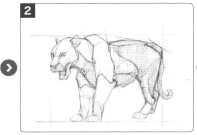

表現立體構造

觀察塊面和量感來思考如何表現出動物擁有的立體深度，同時用鉛筆分析出頭部、頸部和前肢。用鉛筆測量地面到關節（肘部、膝部）的高度，頭部和前肢的大小、高度、深度、比例，同時加深對於動物形體的理解。

3

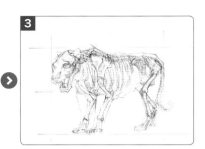

以全身骨骼建構內部構造的草稿

觀察圖片或標本了解老虎的骨骼構造，並且用鉛筆將骨骼描繪在老虎的體態中。為了描繪出具真實感和存在感的繪圖，關節可動部位的位置和構造等的觀察尤為重要。

4

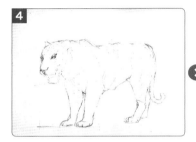

恢復紙張底稿的白色

因為要用水彩完成繪圖，並且試著營造出量感和深度，所以先用橡皮擦擦去已用鉛筆形塑的老虎內部構造或立體的形體。甚至連外輪廓線都只留下局部的痕跡，其餘全部擦除。鉛筆部分只留下能隱約看出形體的線條，以便展現水彩的色彩之美。

5

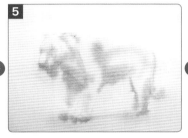

掌握概略的陰影分布

用平筆刷將整張紙刷上一層薄薄的水，瞇起眼睛觀察，並且在暗色部分塗上淡淡的淡紫色。我們之前對於立體感和骨骼構造的分析，使動物的樣貌逐漸成形，在這裡顯得越來越鮮活。繪圖看起來彷彿隔著毛玻璃觀看老虎的樣子。

6

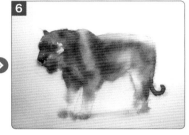

塗上老虎的固有色

用黃赭色和茶色的色彩重疊表現老虎的固有色。另外，趁紙張沾濕之際塗上顏色，以便展現渲染和暈染的效果。請事先用平筆刷沾濕想渲染的區塊或暈染的部分。建議尾巴不要渲染，所以請勿將這個部分沾濕。

7

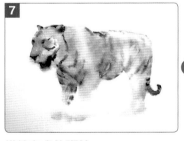

描繪老虎的斑紋

為了解說在步驟 **6** 塗的顏色稍微濃一些，所以用相同步驟在圖畫紙上描繪另一個版本，畫至步驟 **6** 時等紙張完全乾了之後，這次連同陰影描繪出老虎的斑紋。紙張乾了之後，使用稍微有彈性的筆，以非渲染的方式畫出鼻子、眼睛和嘴巴。

8

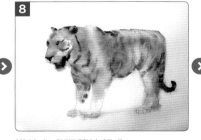

描繪老虎腳著地部分

反覆試畫、多次修正，塗上水彩顏料，營造出老虎身影如煙霧般浮現的效果。

9

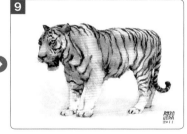

精細描繪細節

描繪出老虎的斑紋，藉此可以表現出身體的立體感。藉由斑紋描繪可以表現出背部的圓弧感、塊面的變化和腹部鼓起的樣貌等。斑紋往另一側消失不見的交界部分是關鍵，請仔細觀察並且表現出來。

長頸鹿的頭部 ～水彩～

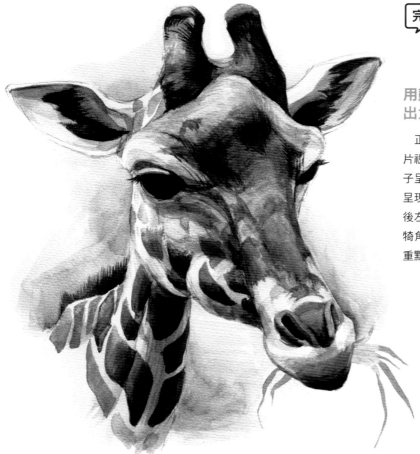

完成圖

用鼓起的右頰和下顎表現出大口吃草的樣子

正在吃草的長頸鹿。這是利用照片視角描繪的圖示,所以長長的脖子呈現出前縮透視的效果。長頸鹿呈現右頰鼓起、大口吃草、下顎前後左右咀嚼的樣子。因骨頭凸起的犄角和有長睫毛的眼睛也是繪圖的重點。

描繪步驟

1

在暗色部位塗色

只留下部分概略描繪出形狀的「輪廓線」,其餘的部分幾乎都擦除乾淨。將熟赭(焦茶色)或鈷藍色溶於水中稀釋後,塗在陰影和暗色部分,這樣就會營造出彷彿在自然光下的陰影,並且帶有映照出蔚藍天空的藍色調。

2

連結斑塊

在調色盤混合茶色和綠色後分辨出暗色部分,將混色塗在長頸鹿凹凸起伏的頭部、犄角和長鼻子。描繪時要留意整個形體,用淡藍色和淡茶色連結身上滿布的斑塊,呈現出立體圖像。

實體和空間的關係就像圖和底,人們很容易只專注於圖,但是仍要練習不時以賓主交換的視角觀察圖和底。這樣才能發現形狀是否變形。

長頸鹿 ～水彩～

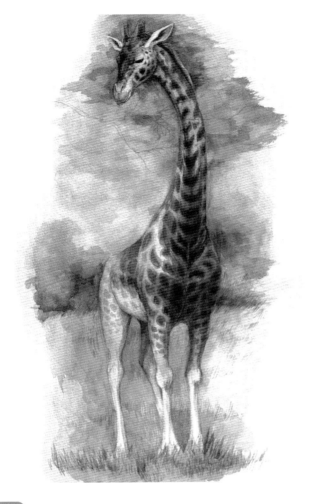

完成圖

在畫面前後以強弱線條營造深度

　　這張圖描繪的是一隻長頸鹿在熱帶莽原伸長脖子吃著金合歡樹葉的樣子。請試著從近乎正面的視角描繪長頸鹿的全身圖像，而非脖子微微抬起的樣子。

➡長頸鹿的素描 p74

描繪步驟

顏色配置

鉛筆描繪形狀後，先用水彩從頸部和前肢塗上長頸鹿的固有色鉻黃（亮黃色）。長頸鹿的四肢留白，在四肢之間的空間塗上背景熱帶莽原的綠色。四肢的顏色就利用寫生簿的白色，留白不塗色。

描繪斑塊

從頸部和胸部開始描繪斑塊。前方的頭部、頸部和前肢的形狀比後方的後肢清晰，所以要仔細觀察、精緻描繪。

貓咪　～水彩～

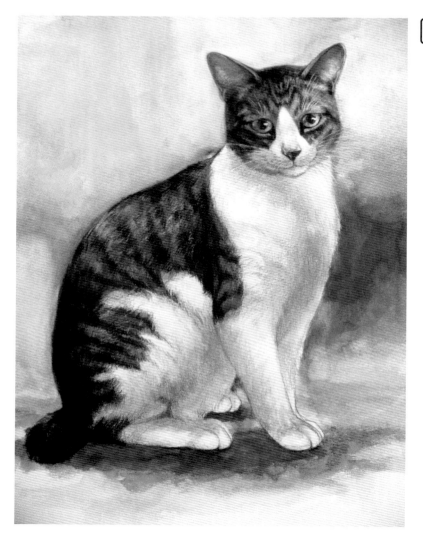

完成圖

如果可以營造出氛圍，就能提升動物的真實感

　　自己家中飼養的貓狗寵物是最能盡情觀察的絕佳模特兒。畫一張貓咪坐著時的完整素描，再用水彩上色。先以素描畫至 8 成，接著用水彩完整描繪細節。描繪時背部斑紋和毛流方向的筆觸要一致。背部有許多種顏色，包括茶色、黑色、灰色、米色和橘色等。另外背景使用的藍色會微微的渲染到背部的毛色中，如此背景就不會顯得突兀，而能將整個畫面融為一體。為了使胸部和腹部的貓毛更顯白，沿著毛流方向疊加上白色顏料。

　　最後的關鍵在於貓臉口鼻部和眼睛上面的感覺毛（鬍毛），以有彈性又細的畫筆畫出白色的毛鬚。

　　如果可以畫出動物周圍的氛圍，就能提升動物的真實感。如果只是一味的填滿顏色，只會讓背景顯得很平面死板。胸前側邊塗上濃濃的鈷藍色，就可以襯托出胸部的白毛，剩下的背景部分用加水稀釋的藍色混合一點綠色上色，就可以營造出氛圍。不要在畫面重點的貓臉周圍塗太濃的藍色，以便將觀者的視線自然誘導至貓的臉部。

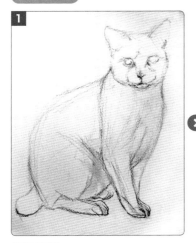

描繪形狀

思考如何在畫面配置整隻貓，留意貓咪外輪廓和空白畫面之間的關係比例，並且用2B 鉛筆畫出概略的形狀。描繪時從決定好形狀的部分漸漸加深線條。瞇起眼睛觀察描繪的對象，分辨光影的變化。

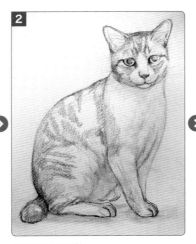

詳細分析形狀

分析形狀的細節。一旦發現形狀變形就要加以修改。如果發覺自己過於執著細節形狀，就再次瞇起眼睛留意整體的量感。用這種方式，在暗色（黑色）部分慢慢加深色調。貓咪坐著時所接觸的地面也要稍微畫出陰影。

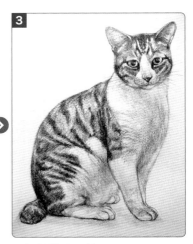

用鉛筆描繪細節

仔細描繪出毛流、斑紋和頭部的細節。用筆觸一致的鉛筆線條描繪出塊面。只要鉛筆畫法稍有不同，臉部的細節和表情就會出現很大的變化，所以請仔細觀察後描繪出來。之後會用水彩上色描繪，所以不需加重暗色部分的鉛筆筆觸，只要先清楚分析出形狀。

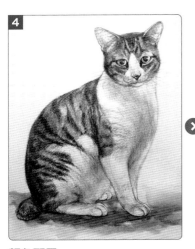

顏色配置

用水彩顏料上色。先塗上背部和臉部的茶色。地板也用相同的顏色。如果要重複疊加水彩顏料，請先等紙張乾了之後再疊加下一道顏色。請瞇起眼睛，不時反覆對照描繪的對象和畫面，確認是否有描繪出對象的形象感覺。

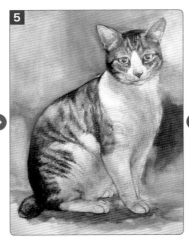

持續上色

即便是水彩顏料也要以漸進手法描繪。描繪時試著利用深淺不一的藍色營造出周圍的氛圍。用黃土色和加水稀釋後的茶色為貓咪上色，胸口以及腹部周圍可能有點偏黃，卻可以呈現貓咪原有的樣貌。

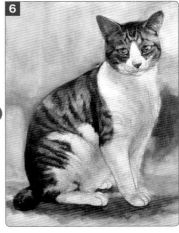

用水彩描繪細節

瞇起眼睛觀察暗色部分和深色部分，並且快速上色。耳朵使用的紅色調也塗在眼睛周圍和背部帶有紅色調的地方。在調色盤混合眼睛虹膜的綠色和耳朵內側透光般的粉紅色當作畫面的強調色。背部斑紋也要用和毛流方向並排的筆觸描繪。胸毛最白的部分用白色顏料加強描繪。

茶色小狗和白色小狗　～水彩～

● 茶色小狗

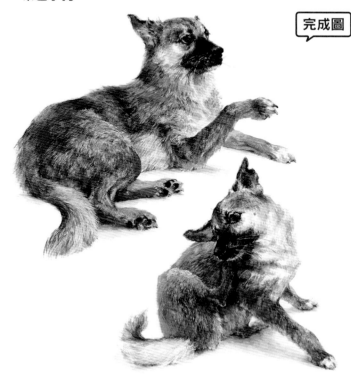

完成圖

描繪步驟

❶ 先用鉛筆素描至 7 成的畫面,再添加水彩描繪。

❷ 用明亮的黃色和褐色畫出茶色小狗的色調,口鼻部的黑色也要漸層畫出暗色調。

❸ 毛流有明亮部分和陰暗部分之分,在調色盤上混合白色和灰色,順著毛流描繪出並排的體毛。

❹ 在自然光線下陰影呈藍色調,所以使用帶點藍色系或紫羅蘭色的藍灰色。為了讓前方小狗的口鼻部看起來往前突出,要稍微收斂背部的茶色。

❺ 胸口、腹部和尾巴白色部分的毛也要塗上淡淡的陰影色,疊加的顏色要帶點藍色和紅色等色調。用有彈性的細筆,沾取白色顏料描繪出前方的毛流。

❻ 最後描繪口鼻部的感覺毛(鬍鬚)。鬍鬚會因為背景底色呈現明亮的白色或黑色。

➡ 鉛筆素描的描繪步驟 p51

● 白色小狗

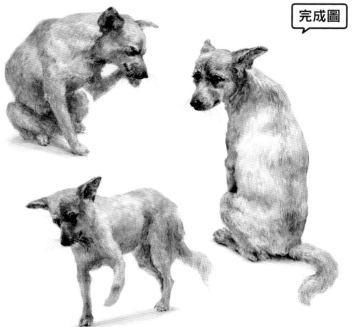

完成圖

描繪步驟

❶ 仔細畫出頭部和腳掌等重點,完成 7 成畫面的鉛筆素描後,再添加水彩描繪。

❷ 即便是白色的身體也會呈現出各種顏色,例如紅色、藍色、綠色等。而且陰影的顏色在自然光下,會呈現帶點藍色調的紫羅蘭色。如果在陰影使用黑色或焦茶色,容易呈現焦油般的古典感。這裡使用帶點紅色調的紫羅蘭色。白色的體色使用比較明亮的範圍,也就是明度 10～6 的色調表現暗色的程度。

❸ 口鼻部的鼻子和眼睛較暗,暗色中還是有點紫色和茶色,所以不是一味塗上黑色。在調色盤上混色,即便是最黑的部分,黑色的明度也大約落在 3 左右。

➡ 鉛筆素描的描繪步驟 p52

「鸕鶿 2」（2008 年）

Ingo Garschke（1965-2010）蛋彩畫／30×40.5cm

©Ingo Garschke

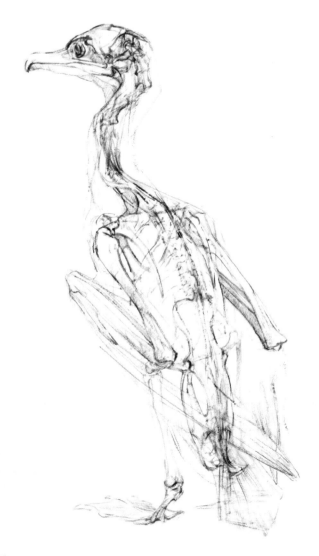

Kormoran

繪圖像透視般可以看到長羽翼收折起的構造、支撐這個構造的肩胛骨、前方的鳥喙骨和胸骨。從背後所見的鸕鶿鉸接骨骼，可以想像出骨骼和動態姿態的關聯性。

這幅畫的畫家 Ingo Garschke 在 1992 年自德勒斯登美術學院雕刻系畢業後，正式從事哺乳類和鳥類的解剖學研究。自 1998 年起於萊比錫視覺藝術學院教授解剖學和素描。因為對動物的身體結構深感興趣，製作許多動物的骨骼標本，並自行將他們組合成鉸接骨骼。

對於鸕鶿的型態有如此栩栩如生的深切洞察力，都源自於前述作業的經驗累積和身為代針筆畫家努力不懈的觀察。2002 年曾解剖抹香鯨並且做成骨骼標本。之後因為對地質學產生興趣，也曾從事化石採集的工作，令人遺憾的是他已於 2010 年逝世。

「鴨子 2」（2005 年）

Ingo Garschke（1965-2010）蛋彩畫 / 鉛筆 / 40.5×30cm

由素描繪圖可知，他所描繪的不僅僅是外表可見的部分，還有描繪喉嚨氣管和胸骨的龍骨突等探索外表和隱藏部分的關係。他會描繪出骨骼的節點（關節部分），構成動物的外型。

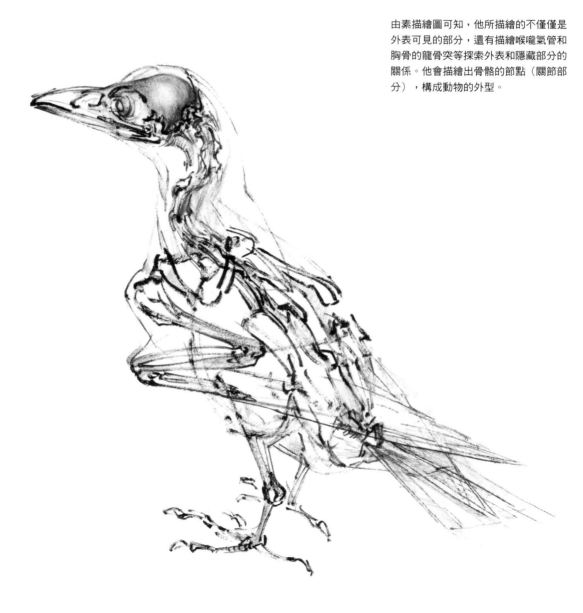

©Ingo Garschke

　　Ingo Garschke曾說過，他曾在某天寒冷的早晨看到一隻凍死掉落在地面的烏鴉，並且維持著站在枝枒高處的樣子。他撿起這隻烏鴉帶至實驗室解剖，將骨骼細細拼接成鉸接骨骼標本。這些經驗和知識奠定了他繪畫的基礎，動物彷彿在他的素描繪畫中復活，顯現出栩栩如生的姿態。

　　用流暢的運筆描繪出翅膀收起的骨骼和下肢的骨骼，並在外觀添上淡淡的墨彩，勾勒出微微曲折的律動感。

「野兔 1」（2008 年）

Ingo Garschke（1965-2010）蛋彩畫 / 40.5×30cm

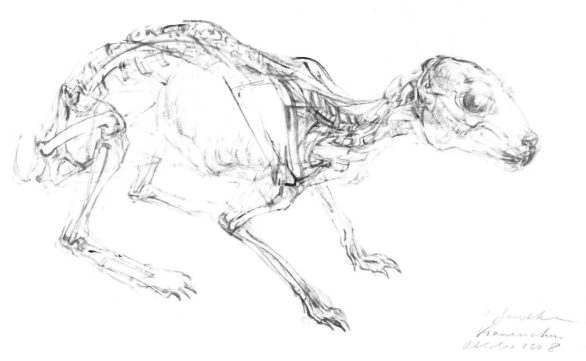

©Ingo Garschke

繪圖傳神地描繪出淡淡的眼球弧度、支撐頸部的層層肌群、形成拱背的脊椎、肩胛骨的隆突、動物身體的深度和立體感。

　　兔子最大的特徵就是一對長耳朵，但是這張圖即便沒有畫出耳朵，我們依舊看得出是一隻兔子，姿態活靈活現。這是因為畫家精通解剖學，又透過大量素描累積經驗，才能精確掌握到描繪的重點，即便僅透過骨骼仍看得出兔子的身影。

　　動物身體的深度和量感，不只要描繪出看得到的部分，還要營造出前面看不到但延伸至另一側的部分。

前言

為了描繪動物，我們一定要了解骨骼等身體的構造嗎？

哺乳類動物大多都有濃密的體毛，所以只要表現出綿羊毛茸茸的樣子，不就可以描繪出綿羊的樣貌？即便要畫馬匹修長的腿，大家也可能會誤以為馬膝蓋的彎曲方向和人類相反。諸如此類的情況會讓觀看的人發現繪圖中表現拙劣或不夠盡善盡美之處。

美術解剖學是為了美術創作所需的解剖學，是針對內部構造（骨骼與肌肉）相對於外型的關係來學習外型。通常美術解剖學討論的主要是人體，然而實際上將人體和動物的身體相互比較的觀點也相當重要，這個部分稱為比較解剖學。

我們人類也屬於哺乳類的一種。即便大家認為人類異於其他動物，我們卻曾由共同的祖先進化而來。生命的歷史起源於 36 億年前，以脊椎動物 5 億年的系統發生為例，在這連續性的演化中，動物為了適應環境，歷經生活環境或食性的變化，設法在過去的氣候變異下生存、適應各種環境等的漫長過往，形成現在我們眼前的動物外型。

抱起貓咪或小狗時，會意外發現有些重、有些輕，有些甚至瘦骨嶙峋。在描繪動物的時候，我認為仔細觀察之餘，如果有機會盡量多親近接觸更是重要。然後希望大家能多多了解動物身體的構造，想想看這些構造是如何適應環境！學習動物的身體也促使我們理解自己的身體形狀。而且這也有助於我們體會自身生活在生物史這浩瀚歷史的連續性中。

在本書的分類中盡可能羅列了最新的知識。動物的親緣關係以牙齒、骨骼和外貌等解剖學方面的特徵和生態為基準來分類，不過最近加入了遺傳基因方面的知識而持續慢慢改寫中。在用語方面有許多關於動物研究專業領域的詞彙，有些比較難做到用詞的一致性。本書是以觀看人體的視角來書寫。

我以博物學的觀點邀集眾多人士提供繪圖作品，其中包括著名的畫家、東京藝術大學美術教育講座的年輕教員，以及多名前來聽我教授美術解剖學課程的研究生和大學生。描繪動物最至關重要的態度，正是對於繪畫題材動物的熱愛，而這些都充分展現在大家的繪圖中。

素描的方法有千萬種，在書中針對初學者介紹的，是掌握並且描繪形狀和陰影的基本方法，不但要學習技法，還要能夠「仔細觀察」，除此之外別無他法。觀察的方法不只一種，因此我認為本書的另一個魅力就是可以從多位畫家的繪圖中，接觸到不同的繪畫表現。

我從很久以前就有撰寫動物美術解剖學的構想，而和德國美術解剖學研究學者 Ingo Garschke 的交流中更加深我這個想法。透過與他的交流，還讓我深深發覺到，曾存在於日本美術解剖學的比較解剖學有多重要。此外，我想在此感謝編寫本書之時，曾給予我許多幫助的東京醫科大學人體構造學講座、東京藝術大學研究所美術教育講座的各位以及德國的朋友們。

最後，再次將本書獻給天上的 Ingo Garschke。

宮永美知代

動物素描的基礎與訣竅　　　　　　　Contents

動物素描目錄

Lesson 1

哺乳類

30種

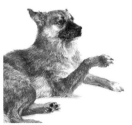
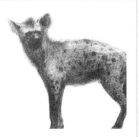
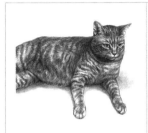
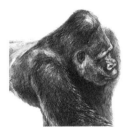
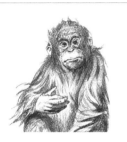
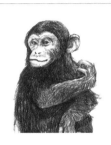

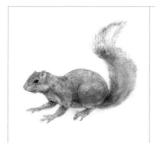
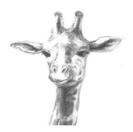
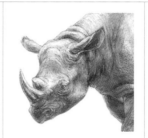
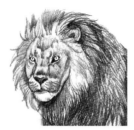
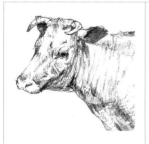
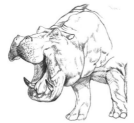
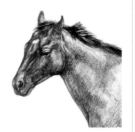

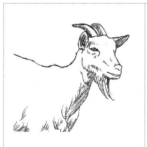
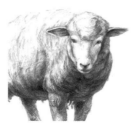
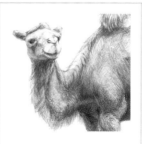

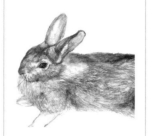
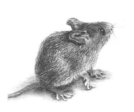
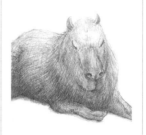

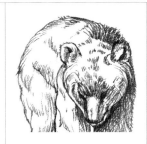
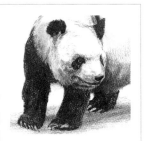
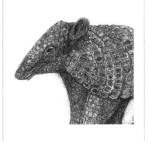
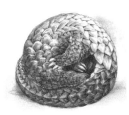
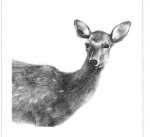
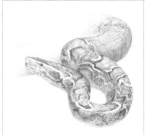
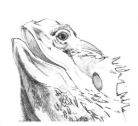
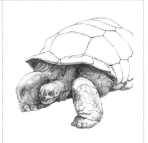
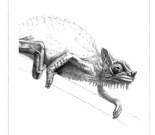
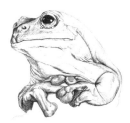
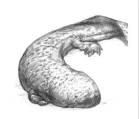

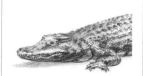
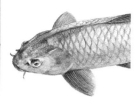
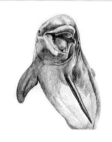
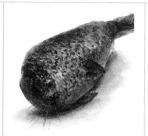

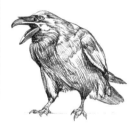
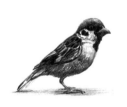
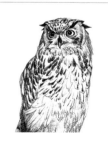
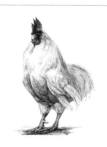
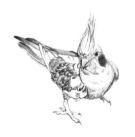
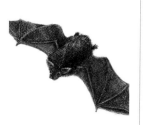

Lesson 5

昆蟲

7種

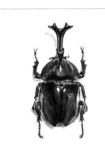

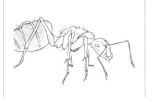

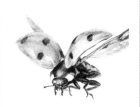

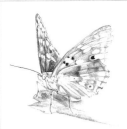

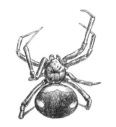

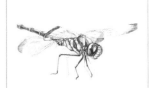

Column

閱讀本書的方法

- 各種動物的頁面開頭都有記載動物名稱以及所屬的界、門、綱、目、科、屬、種等生物的分類。
- 各種動物的頁面中都有骨骼圖、肌肉圖和完成圖。請讀者試著對照比較骨骼圖⇔完成圖,以及肌肉圖⇔完成圖。
- 視情況有些動物有敘述素描的描繪步驟。大家將步驟繪圖和說明內容對照閱讀,將有助於了解。
- 各種動物的頁面「Memo」中都有許多有助素描的資訊,例如:素描的訣竅、動物的部分解說、動物的生態和動作等。

Prologue. 1　鉛筆素描所需的用具

素描使用的用具因人而異，不過這邊介紹的是鉛筆素描時的基本用具。鉛筆素描時需用到圖畫紙或肯特紙。

> 請留意隨著使用頻率，軟橡皮會沾附許多手指的油脂，不但無法將鉛筆的線條擦乾淨，還可能弄髒紙張。

用具❷軟橡皮

軟橡皮在素描時用來修改鉛筆的線條和色調。不僅可以淡化筆觸、調整鉛筆線條，還可以當成白色描繪，相當方便好用。將一片板狀的軟橡皮用手指撕開後揉軟，揉至乾淨的面來擦拭使用。當你想變化鉛筆色調（濃淡）時，也可以用軟橡皮來幫助修飾。

用具❶鉛筆

市面上販售許多日本或國外各種品牌的鉛筆，色調和質感都有些許的不同。一開始請大家分別備齊幾枝 HB、B、2B、4B。如果鉛筆變短了請套上鉛筆套夾（用具❸），物盡其用，不要浪費。

> 橡皮擦擦過後，一定要用鉛筆修飾擦拭的邊界。

用具❹橡皮擦

橡皮擦和軟橡皮一樣，用來擦去多餘的線條。通常用於想恢復紙張的白色時，或用橡皮擦乾淨的邊角或稜線處添加打亮部分的時候。不論是軟橡皮或是橡皮擦都不要頻繁使用，素描至中後期階段時，盡量只在需要的時候使用。

用具❸鉛筆套夾

將變短的鉛筆套入鉛筆套夾中就能方便手握描繪。

用具❺美工刀

用美工刀削鉛筆。H 系列、HB、2B、3B 等鉛筆都要時時保持筆尖削尖的狀態。使用是否順手和鉛筆線條的表現，都會因削鉛筆的方法而有所不同。

用具❻固定液

為了避免完成的素描因摩擦而髒汙或暈開，在畫好的素描表面噴上一層固定液，讓鉛筆的粉末附著固定在紙張表面。這是適用於鉛筆、炭筆和粉彩的固定液。

削鉛筆的方法

鉛筆是否好削、描繪時的順手程度，都會因木頭材質和筆芯硬度而有所不同。這邊我們以 HB 和 2B 鉛筆為基準來說明。

鉛筆的基礎知識

鉛筆種類可分為筆芯柔軟、顏色濃郁的 B 系列，以及筆芯堅硬、顏色輕淡的 H 系列。筆芯柔軟的 B 系列為 B～10B，軟硬中等的有 F 和 HB，筆芯最硬的是 10H。一般而言，想描繪出堅硬材質的玻璃和金屬或是纖細的細線條時，會使用 H 系列；而想描繪出柔軟質感的物品，則大多會使用 B 系列。通常會建議初學者使用 HB 以上的柔軟筆芯。

請依照表現手法自由運用鉛筆描繪。

〔削鉛筆的方法〕

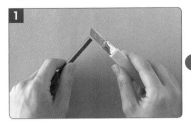

美工刀的刀片長度

削鉛筆時若刀片伸得太長，容易使美工刀折斷，所以大約伸出 3cm 即可。

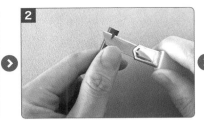

從鉛筆的邊角開始削

從鉛筆的六角形邊角慢慢削。削的時候用大拇指從美工刀的刀背慢慢將刀片往前推出。

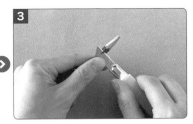

從邊角削去前面的部分

每個邊角都削好後，再將刀片從靠近自己的方向往前削薄鉛筆。請注意下刀時刀片不要割得太深。

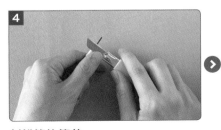

削鉛筆的筆芯

木頭的部分削好後，開始削筆芯。慢慢將筆尖削細。這個時候請將木頭和筆芯削成角度相同的圓錐形。

削好的鉛筆

筆芯的部分依照描繪所需削得又尖又長。通常越是比 2B 硬的鉛筆，削得越長越尖。尖的鉛筆宛如鋒利的刀刃一般。使用時一旦鉛筆變鈍，就要再將筆芯削尖。比 4B 柔軟的鉛筆削太尖容易斷，但是鉛筆還是要維持削尖的狀態。

了解鉛筆的特性

鉛筆筆芯越硬，色調越淡，越適合描繪纖細之物。經過硬質鉛筆著色的紙張表面，紙張紋路遭到破壞，很容易產生堅硬的質感，有種刻畫紙張的感覺。相反的鉛筆筆芯越軟，色調越濃，容易顯現紙張紋路，所以可以產生柔和的感覺。軟質鉛筆的特徵在於透過手指或紗布塗抹出暈染效果，就很容易營造出多種表現。動物素描時建議使用 HB、2B、4B。請試著在圖畫紙上描繪出明度 1～10 的各種階段表現。明度範圍越廣，畫面的色調越豐富。

明度高（明度10）																	明度低（明度1）		
堅硬 →																			柔軟
10H	9H	8H	7H	6H	5H	4H	3H	2H	H	F	HB	B	2B	3B	4B	5B	6B	7B	8B 9B 10B

9H　　6H　　3H　　HB　　3B　　6B　　8B　　10B

Prologue. 3 # 素描的基礎知識

這邊將說明鉛筆素描的基礎。為了讓初學者能夠掌握形狀，我們會簡明扼要地詳細說明希望大家注意的事項，同時也會提及容易產生的問題和原因。

〔動物素描的步驟〕

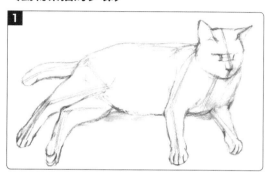

掌握形狀

思考如何將整體納入畫面中，確認畫面的均衡，概略描繪出形狀。這個過程稱為描繪「輪廓線」。
➡基礎知識 2（p21）

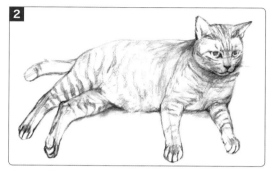

分析形狀

除了外型輪廓的部分，還要一步步分析身體內部。這時請注意長寬的長度比例（請參照下面的 Memo）。
➡基礎知識 3（p22）

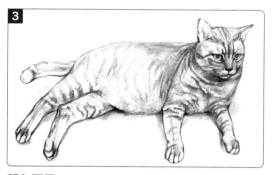

顏色配置

描繪時請經常瞇起眼睛掌握大塊的陰影，並且塗出暗色調。這時不但要注意如何營造立體感，還要注意細線法的線條方向。
➡基礎知識 4（p22）

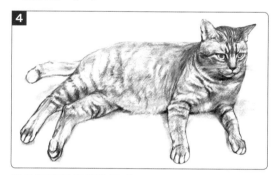

描繪細節並且營造量感

接著描繪細節部分的形狀，仔細添加斑紋。要經常瞇起眼睛、站在遠處注視著描繪對象，並且掌握大致的立體感。描繪時要如此反覆交錯觀察細部和整體的協調，直到描繪完成。
➡基礎知識 5～6（p23）

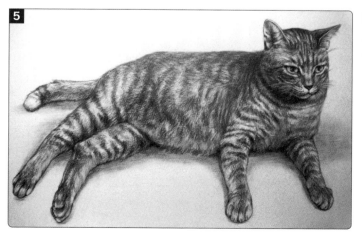

最後修飾

順著毛流方向描繪出並排的細線法線條。從頭部、胸前到前方的手腳，都是最後修飾的重點。
➡基礎知識 7（p23）

Memo

水平垂直的錯視

我們在視覺特性上有水平垂直錯視的情況，長度雖然相同，但是我們會將垂直方向的線條看得更長。大家請用鉛筆或測量器來檢視長寬的長度比例。

（p21 的圖 1）

基礎知識❶ 仔細觀察

在素描之前有一點很重要，就是要先用 4B 深的鉛筆反覆速寫（Croquis）。將題材（想描繪的動物）置於前方，準備好媒材，注視觀察描繪的對象。仔細審視動物整體，大致思索該如何將對象放入畫面之中，如何將題材上下左右的最外側輪廓都收進畫面中。最初的階段稱為「描繪輪廓線」，也就是概略地描繪出形狀。如果連尾巴都收進畫面中，動物會顯得太小時，也可以省略部分不畫，但是仍請大家思考如何將對象大大地收進畫面中。最重要的是「仔細觀察對象，留心觀看對象」。

另外，即便已經開始描繪動物，仍有 8 成的時間在注視對象，只有 2 成的時間看著畫面描繪，總之請大家要觀察再觀察。

手握鉛筆的方法和寫字的時候一樣，這是最好控制鉛筆的方法。選擇 HB～2B 的鉛筆，用「淡淡的虛線」（筆觸較輕的線條、淡色的線條）直線描繪出形狀。曲線部分也要像在連接短直線般描繪，就可以準確掌握形狀。

基礎知識❷ 正確掌握形狀

素描的過程中有一點很重要，就是要頻頻確認空間的形狀。如果太執著於實體的掌握，反而不會發覺到變形。形狀雖然由實體所建構，但是與此同時，周圍的空間也會構建出形狀，這正是所謂的實與虛。描繪期間只要想到這一點，隨時留意空間，我認為就可以掌握到最恰到好處的形狀。

有一個有名的「錯視圖形」（請參照右下圖），究竟眼前所見的圖為側臉還是瓶子，何者為圖何者為底。看到側臉時，臉為「圖」，剩餘的為「底」。相反的，所見的「圖」為瓶子，那麼「底」即為側臉。我想用這張圖大家就很容易理解圖和底的反轉。描繪題材的時候也是一樣，要時時將題材和空間當成圖和底來反轉觀看。

觀察動物的時候，要經常反向思考著實體與空間的形狀。素描的期間也要屢屢以圖和底的觀念，也就是將實體和空間的形狀反轉、相互對照，以便修改形狀。

初學者最容易犯下的錯誤是只盯著畫面看，而不是注視描繪的題材，或是一味捕捉描繪題材的所有細節（例如臉部修飾）。簡而言之，請大家多花時間在凝視關注描繪的對象。

為了順利掌握形狀，請盡全力仔細觀看、細細觀察、描繪多張圖稿。想要描繪出正確的形狀必須下一番苦心。只要發現變形即刻修正，請如此持續反覆描繪。請大家抱持謙虛的心，多多對照比較題材（動物）和畫面再繼續描繪。

●圖 1 水平垂直的錯視

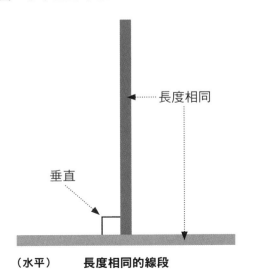

長度相同

垂直

（水平） 長度相同的線段

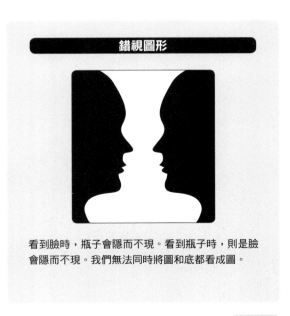

錯視圖形

看到臉時，瓶子會隱而不現。看到瓶子時，則是臉會隱而不現。我們無法同時將圖和底都看成圖。

接續下頁

基礎知識❸ 分析形狀

一旦掌握了整體的概略形狀，就要進一步詳細分析對象內部的形狀。用淡淡的虛線框出對象內部陰暗區塊、明亮區塊、明度相同的區塊。用「淡淡的虛線」來表示，是因為色塊變化絕對不會有涇渭分明的界線。筆直的線條或是力道較重的線條都過於清楚分明，會使色調銜接不夠順暢。像這樣分析形狀時，最好用的方法就是「瞇起眼睛觀看」。透過瞇起眼睛觀看，會跳過忽視對象的細節，不會受到細枝末節的干擾，而能掌握到大致的立體感與明暗。以完整的圈框出明亮相同和陰暗的範圍，就是所謂的「形狀分析」。即便是影子都會有好幾種陰暗程度，所以掌握並且框出相同明度和暗度，再慢慢分析出形狀。

● 需花時間掌握形狀

請用充足的時間掌握形狀，這是因為一旦開始著色，即便發現形狀扭曲變形也會越來越難將其修正。另外，如果可以精準分析形狀就能順利上色。不論在哪一個階段，只要發現形狀變形就要立即修正，切勿猶豫。請使用鉛筆仔細測量比例，看看哪一個部分偏離形狀，一邊對照對象一邊修正形狀。這時候不可以用橡皮擦或軟橡皮用力擦除。即便覺得形狀不對，已經分析好的形狀仍有助於後續的作業，例如只要平移偏離部分的線條等，

所以非必要不要將畫錯的部分擦除。

持續一邊觀察一邊摸索正確形狀的作業，一旦形狀確立了就開始著色（這時是指用鉛筆描繪塊面的陰影線）。

用鉛筆或測量器等以直線區分出對象和畫面各處的空間形狀，確認對象（貓咪）和畫面各處的空間形狀是否為相似形。將鉛筆當作水平和垂直的區分線條確認形狀的異同。我們對於水平和垂直線條相當敏銳，但是對於傾斜角度的差異卻相當遲鈍。確認空間形狀和測量比例的時候，原則上都建議使用鉛筆當作水平或垂直方向的基準。

基礎知識❹ 顏色配置

依照每一種明度來分析形狀，用 B～2B 鉛筆以「細線法」的技巧，從範圍中最暗的部分上色。細線法是指描繪出平行一致的線條表現出塊面的筆觸，線條盡可能描繪得平行一致，不需要描繪成長線條，若面積較廣，則將細線法描繪的線條連接。細線法的線條並列平行，就能意識到對象的塊面並且思考方向。初學者要留意的重點是細線法的線條非曲線而是直線，請大家留意即便是圓弧面，基本上也要用並列的短直線建構出圓弧面，這是因為直線容易畫出相同的線條，想畫出相同的曲線線條需要更高的技巧。

另外曲線的細線法有時讓人難以分辨已分析好的形狀線條。

● 用細線法描繪出暗色調

用細線法的線條重疊描繪出在暗色部分的暗色調，稍微改變重疊線的方向（角度），同樣一邊留意面一邊上

色。重疊的細線法線條方向，請不要畫成筆直的線條。筆直的細線法線條若未拿捏好技巧，看起來就會像網篩的網眼，一點也不好看，更重要的是難以表現出色塊。線條角度只要稍微不同（例如 20 度角～50 度角）就能讓陰影產生變化。

大家可能會覺得好不容易分析出形狀，如果用細線法上色，難道不會遮蓋掉分析的線條？只要將分析的線條當作線索，描繪出方向不同的線條並列並且留意塊面，如此持續著色，即便分析好的「淡淡的虛線」也不會在繪畫的過程中被遮覆消失。

順帶一提，明度 10 為白色，明度 0 為黑色。請大家也要多多琢磨如何豐富展現出這之間的色階範圍。

H 鉛筆描繪
的細線法

HB 鉛筆描繪
的細線法

2B 鉛筆描繪
的細線法

重疊線條,漸漸一階一
階地降低明度。

用方向不同
的 HB 鉛筆
描繪的細線

重疊 2B 鉛筆描繪的
細線法。

利用細線法的重疊描
繪表現出圓弧面。

基礎知識⑤ 描繪細節

　　哺乳類動物的體毛質感,在整體的鉛筆色調和陰影色調達到均衡後,加上順著毛流方向和長度描繪的筆觸。有黑色的毛、白色的毛等各種顏色的毛。鬃毛和汗毛的質感也不同。顏色的彩度也要轉換成明度,這是因為整個畫面都是由單色調的鉛筆來表現。動物背上剛硬的毛和腹部白色柔軟的毛不同,耳背的毛和耳內的毛也不同,這些在描繪時要如何加以區分,請大家都要一邊觀察一邊自我提醒,多加留心描繪出來。這個時候如果顏色過深,請用紗布擦拭或用軟橡皮輕擦淡化。

基礎知識⑥ 掌握量感

　　請瞇起眼睛對照對象和畫面,感受一下對象的量感是否如實表現於畫面中。如果覺得畫面缺乏變化、過於單調或單薄,就利用瞇起眼睛等方式分辨對象的大致立體輪廓,再稍微加重力道上色。

　　日本和東亞文化中,特別傾向以輪廓線表現出形狀,但是只用這樣的觀察方法,會讓畫面顯得不夠立體,缺乏深度,過於平面。

基礎知識⑦ 最後修飾

　　修飾完成細節部分。這個時候如果仔細描繪前方的元素,就可以突顯這個部分並且營造出靠近畫面的感覺。當發現畫面後方的元素下筆過重時,就疊加上鉛筆的線條再將其暈開,或用軟橡皮擦拭淡化等方法來調整。動物的頭部、臉部和腳的姿勢是關鍵部位,如果動物為站姿,請注意描繪的腳是否有站穩。

　　描繪頭部時請細心觀察眼睛、鼻子、耳朵等。初學者很常見的問題就是有時會在繪畫中帶入自己眼睛、鼻子和嘴巴的形象,但是動物和人類的耳朵、嘴巴、眼睛的形狀截然不同,請大家不要執著於眼睛、鼻子、嘴巴,而要觀察並且描繪出框住這些部位的空間形狀。另外,描繪時還要測量動物的比例和描繪部分的位置。

　　是否如實掌握形狀?動物是否有站穩?請描繪出栩栩如生的繪畫,表現出描繪的動物形象。

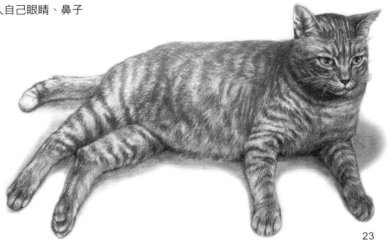

素描的基本技法

素描的方法有很多，這邊將解說基本的技巧。請大家先自己動手畫畫看吧！

基本技法① 筆觸

描繪的筆法。將線條重疊描繪表現立體感，或以強弱柔軟的筆觸添加陰影等各種表現。

◀這是以直線筆觸表現圓弧面的範例。改變排線的方向表現出變化的面。

鉛筆往同一方向移動並描繪出緊密並列平行的線條。利用些微的角度變化，表現出塊面的變化。為了表現每個面，描繪出相應的線條方向。

基本技法② 上色

無縫隙地塗滿顏色。這是表現黑暗或堅硬質感時常用的技巧。

◀這種技法會用於表現甲蟲鞘翅的黑色和金屬質感的光澤時。白色光亮的範圍遠遠小於實際所見，所以要有意識地畫得小一些。另外，光亮部分的旁邊要表現出最低的明度。

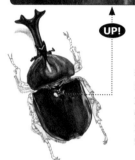

繪畫時不是突然畫出明度 1 或 2 的深色調，而是要統一筆觸漸進描繪加深。另外暗色調中依舊有細微的變化，千萬不可以忽略無視。請留意相同明度的範圍，用 B3、B4 鉛筆細細塗滿顏色。

基本技法③ 明暗法

用明暗呈現出立體感。用線條筆觸表現出明暗的程度（漸層），用來營造出光線方向、深度和量感。

◀從受光線照射的背部到形成陰暗面的腹部，豐富表現出這段過度區域的色調層次。

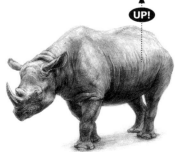

大物件的量感、沉重物件的重量感和沉甸甸的質感等表現，都用緊密的鉛筆線條重疊畫出。這時的重點在於如何呈現出細膩有變化的明度層次。有時可以用紗布等模糊鉛筆粉末。

基本技法④ 細線法

這是用並列平行的細線條表現塊面的方法。用於各種表現，例如：添加立體感、陰影和明暗。

◀沿著面留下筆觸著色。「交叉線法」的表現手法是指不同方向的陰影線重疊。

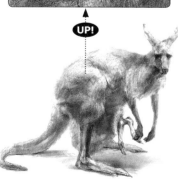

有毛的動物還要注意毛流的方向，並且交錯表現出硬質毛和柔軟毛。

活用 7 種基本技法，
描繪出靈韻生動的動物！

基本技法❺ 用白色描繪 / 軟橡皮

揉捏軟橡皮的形狀，擦除畫面留白。

▼以鉛筆描繪出毛流後用捏出稜角的軟橡皮畫出亮白的毛色，呈現出用白色描繪的樣子。我們有一種「白色物品顯得變大膨脹」的錯視現象。白色的實際範圍比看起來更小更窄，所以擦除留白後，以鉛筆稍微調整邊界，要有意識地縮小白色範圍。

UP!

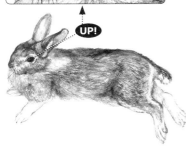

將軟橡皮按壓畫面，還可以表現出更柔和朦朧的明亮感。

基本技法❻ 營造白色 / 橡皮擦

橡皮擦營造的白色與軟橡皮不同，會營造出鮮明清晰的白色。利用橡皮擦的稜角就可以呈現俐落乾淨的留白。

◀畫面前方強烈明顯的筆觸，以及畫面後方受光照射的亮白毛流，用軟橡皮和橡皮擦表現這兩者之間的對比。

UP!

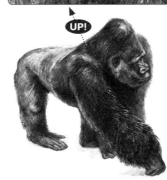

使用軟橡皮後，請注意明度層次是否過於突兀，擦除留白後一定要用鉛筆調整邊界。

基本技法❼ 營造白色 / 留白

這個手法是指用鉛筆描繪時，在想要留白的地方空白，不要用鉛筆描繪。

◀描繪題材中最明亮的部分（面朝上的白色部分或往前方突出的明亮部分等）就是紙張的底色白色，這是最能顯白的部分。這邊用淡淡的虛線圈起留白。

UP!

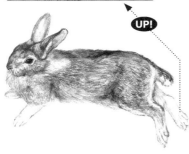

越接近完成的階段，要一邊確認整體的均衡，一邊減少最明亮處的面積。

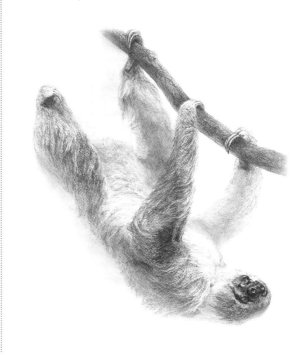

動物的基本構造

學習骨骼之前，讓我們先來瞭解動物的基本構造。這裡我們以脊椎動物中的哺乳類動物，尤其以人類為主，透過動物和人類的比較來解說其他動物。

動物身體的左右對稱和前後軸

植物為輻射對稱，由上往下看時，剛好就像切一個圓蛋糕一樣，只要通過中心點，不論怎麼切都會成對稱形狀。

而動物則大多呈左右對稱的外觀。動物藉由動作而有前後之分，對動物而言，前方和後方的意義大不相同。

首先，身體有一個開口，可獲取食物、消化吸收、排泄的口袋。接著其中的腸道（消化管）有入口和出口之分，分別

是嘴巴和肛門。每個體節都有神經細胞包圍腸道的周圍，調節功能越來越複雜。進化之時，大腦和眼睛都尚未成形，之後神經細胞連結，產生脊髓，最終脊髓的前方鼓起，形成大腦。往行進方向的前方為頭部，頭部集結了嘴巴、鼻子、眼睛和耳朵等感覺器官。

〔人類和貓咪身體部位的對照〕

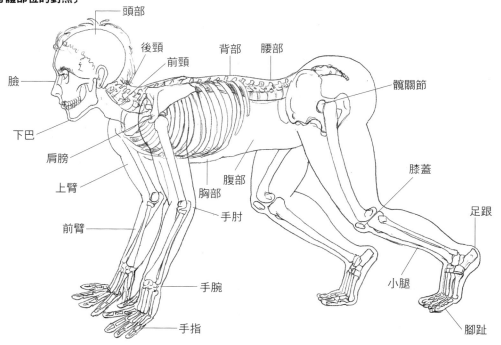

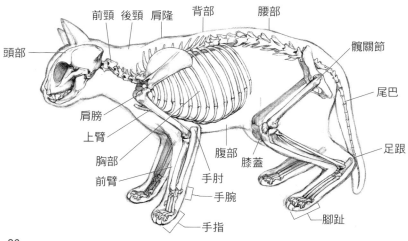

何謂體軸？

體軸是指連結頭尾的假想軸線。雙腳直立行走的人類軸線為垂直方向，四足行走的動物則為水平方向。人類進化自猿猴的共同祖先，演化成直立雙腳行走，腰椎可以大幅前彎，上半身可以 90 度起身，體軸呈垂直方向。因此，動物的前肢和後肢，在人類身上成了上肢和下肢。

外骨骼和內骨骼

昆蟲擁有堅硬的外部構造，內部藏有柔軟的內臟。這樣的構造稱為外骨骼。除了昆蟲以外，水中的蝦、螃蟹、貝殼等也有許多屬於外骨骼的動物。

相反的，人類等脊椎動物則擁有從內部支撐身體的骨骼，其外側附著了肌肉和皮膚等軟組織，像這樣的構造就稱為內骨骼，內骨骼最大的族群就是脊椎動物。外骨骼的構造會限制身體的大小，內骨骼可在外側慢慢添加軟組織，而能夠形成較大的體型。內骨骼的動物有大象、鯨魚等大型動物。人類也屬於一種大型物種。

運動器官

活動身體的骨骼和肌肉稱為運動器官。骨骼為身體的支柱，屬於被動的運動器官，而肌肉透過運動神經控制活動。肌肉的兩端橫越關節連接骨骼，藉由收縮伸長或縮短，隨著關節構造來活動，因此肌肉屬於主動的運動器官。

中軸骨骼和附肢骨骼

包括人類在內，哺乳類動物的全身骨骼大致可分為中軸骨骼和附肢骨骼。

中軸骨骼為顱骨、脊椎骨、胸廓構成的體幹骨骼，附肢骨骼則是由上肢（前肢）骨骼、下肢（後肢）骨骼構成。上肢骨骼（前肢骨）由上肢帶（肩帶）、自由上肢股（前肢骨）構成，而下肢骨骼（後肢骨）則由下肢帶（腰帶）、自由下肢股（後肢骨）構成。

人類的上肢和下肢就是動物的前肢和後肢。另外，有時動物用語中所說的前肢骨包括前肢帶，而後肢骨則包括後肢帶。

以下我們將以人類為主軸說明解釋這些骨骼。

接續下頁

脊椎

脊椎是在身體背部往頭尾延伸的「背骨」。構成脊椎的單位骨頭稱為椎骨。脊椎從靠近頭部的地方開始，依序分別為頸椎、胸椎、腰椎、薦骨（薦椎）、尾骨（尾椎）。每段椎骨的數量因動物而異，不過哺乳類動物的頸椎數量固定都是 7 個。

順帶一提，人類有 7 個頸椎、12 個胸椎、5 個腰椎、1 個薦骨（薦椎是由 5 塊骨頭合併成 1 塊骨頭）、1 個尾骨（尾椎是由 3～6 塊骨頭合併成 1 個骨頭）。人類外表已經沒有尾巴，但是身體裡仍保有一小塊尾骨。

大多數的動物尾巴都很長，尾椎的數量也很多。牛有 7 個頸椎、18 個胸椎、5～6 個腰椎、5 個薦椎和 15～19 個尾椎。

胸廓

胸廓的骨額構造像一個鳥籠，由隸屬脊椎一部分的胸椎、與胸椎連結的 12 對肋骨和 1 個胸骨組成，中間藏有心臟和肺臟。胸廓的下方為橫膈膜，為胸腔和腹腔的交界。

人類整個胸廓成前後扁平的形狀，這樣的形狀相當特殊，大部分哺乳類的胸廓都是左右扁平的形狀。胸骨是在心窩的骨頭，人類只有一個骨頭，但是動物像在建構體節般，看起來由多個骨骼構成柱狀形。

另外，鳥類的胸骨巨大，形成明顯向前突出的龍骨突，這裡附著著強健的胸肌，以便在振翅飛翔時往下鼓動翅膀。

〔胸廓的剖面圖〕

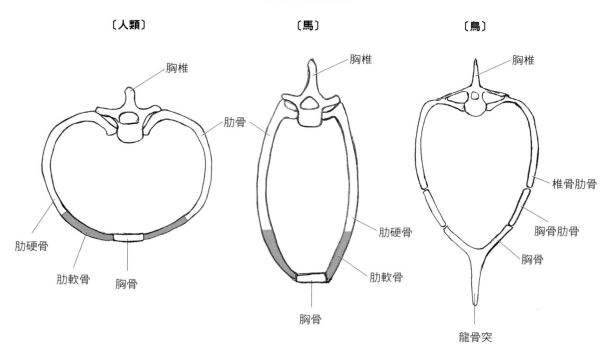

〔人類〕　　　〔馬〕　　　〔鳥〕

顱骨

頭部的骨骼稱為顱骨（頭骨）。顱骨大致分成腦顱骨（神經顱骨）和顏面骨（內臟顱骨）。腦顱骨內有大腦，顏面骨有眼睛、鼻子、嘴巴和耳朵等感覺器官，並且有許多通往這些部位的開孔。

腦顱骨由額骨、頂骨、枕骨、顳骨、顳骨岩部和蝶骨等組成。另一方面，顏面骨由下顎骨、上顎骨、腭骨、鼻骨、顴骨和淚骨等組成。

若比較腦顱骨和顏面骨的分量，人類以外的動物明顯有比較大的顏面骨。人類以外的動物，其咀嚼器官（上顎骨和下顎骨）尤其發達，口鼻部較為突出。相反的，人類的特徵是咀嚼器官弱化往後縮，但是腦顱骨前面上部突出形成一個大大的球狀。人類的鼻子（鼻骨）和下巴為口鼻部往後縮而保留下的部分。

如果看習慣了各種動物的顱骨，反而會覺得人類的顱骨相當特別。

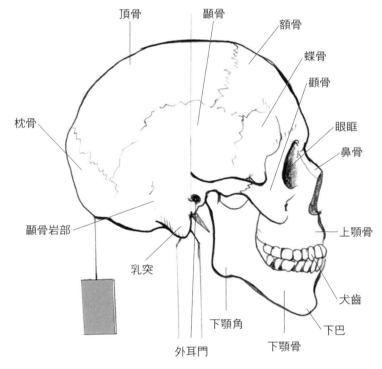

人類顱骨的平衡

如果以枕髁（枕骨和頸椎的關節面）為支點維持前後的平衡，只要小小的秤錘就得以保持平衡，連接枕骨和頸椎棘突的項韌帶和後頸肌承受的負擔較小。換句話說，直立站起的人類，能將碩大的腦顱骨放在短短的脖子上並且保持平衡。

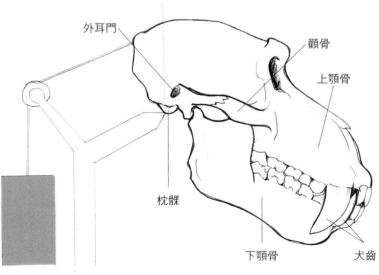

紅毛猩猩顱骨的平衡

如果以枕髁，也就是枕骨和頸椎的關節面為支點保持平衡，紅毛猩猩和其他哺乳類動物的後方必須要有較大的秤錘。支撐哺乳類動物後頸頭部的項韌帶，從各個頸椎的棘突和枕骨隆起突出，又厚又大，支撐著頭部和長長的脖子。脖子很長的馬和長頸鹿都有一大片厚實的板狀項韌帶。

接續下頁

各種哺乳類動物的齒顎

齒列是指哺乳類動物上下顎的左右側都各有一列門齒、犬齒、小臼齒（前臼齒）和大臼齒（後臼齒），並且將上顎的牙齒當作分子，下顎的牙齒當成分母來標示，每種哺乳類動物都有其特徵。哺乳類動物的牙齒是了解系統關係和食性的線索。

〔哺乳類動物的基本齒列〕

$$\frac{3 \cdot 1 \cdot 4 \cdot 3}{3 \cdot 1 \cdot 4 \cdot 3} = 44 \quad \left\langle \frac{\text{上顎的門齒、犬齒、小臼齒、大臼齒}}{\text{下顎的門齒、犬齒、小臼齒、大臼齒}} = \text{上下左右合計的顆數} \right\rangle$$

獅子

肉食性獅子的上顎和下顎都擁有尖銳發達的犬齒（利牙）。要注意一點，在上下咬合的狀態下，下顎的犬齒比上顎往前突出。不只有獅子，很多食肉目動物下顎的犬齒都比上顎的犬齒向前突出。肉食動物的臼齒又稱裂肉齒，形狀如同撕裂肉的刀而非杵臼狀。

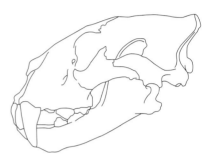

● 獅子的齒列

$$\frac{3 \cdot 1 \cdot 3 \cdot 1}{3 \cdot 1 \cdot 2 \cdot 1} = 30$$

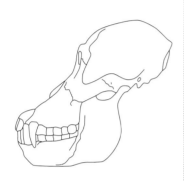
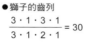

紅毛猩猩

日本獼猴、紅毛猩猩、大猩猩、黑猩猩都和人類有相同的齒列，屬於雜食性，擁有均衡的門齒、犬齒和臼齒。

● 紅毛猩猩的齒列

$$\frac{2 \cdot 1 \cdot 2 \cdot 3}{2 \cdot 1 \cdot 2 \cdot 3} = 32$$

人類

人類為雜食性，懂得用火烹調軟化食物，因此減少齒顎的使用，伴隨著顎骨的萎縮，牙齒的數量也有接續減少的傾向。如今不長智齒的人也不在少數了。

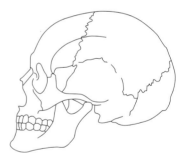

● 人類的齒列

$$\frac{2 \cdot 1 \cdot 2 \cdot 3}{2 \cdot 1 \cdot 2 \cdot 3} = 32$$

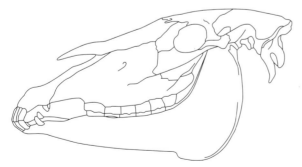

馬

草食性的馬有著很發達的臼齒，才能在口腔中將需要長時間消化的草嚼細磨碎。另外，上顎也有門齒和犬齒是馬的牙齒特徵。鯨偶蹄目的牛上顎沒有門齒也沒有犬齒。

● 馬的齒列

$$\frac{3 \cdot 1 \cdot 3 \cdot 3}{3 \cdot 1 \cdot 3 \cdot 3} = 40$$

海豚

海豚顱骨的形狀，呈現將頭部圓弧突出部分削去一大半的樣子。這裡有一個名為額隆的 echolocation（回聲定位）器官，會發出音頻，再以下巴接收從對方彈回的震動，測量出自己和對方的距離。經過解剖發現，額隆就像是一大片塊狀的結締組織。海豚的牙齒為一列並排的圓錐狀同型齒，捕食魚類時都是整條吞下。

顱骨的骨骼組成

在下方人類、紅毛猩猩、馬和小狗的 4 種顱骨圖示中，用相同的圖案標示骨骼組成並且加以比較。

馬的顱骨中構成顏面骨（內臟顱骨）的上顎骨、下顎骨、鼻骨、淚骨和顴骨幾乎占去大部分的顱骨。相反的，構成腦顱骨（神經顱骨）的額骨、頂骨、枕骨、顳骨的占比較小，這些骨骼群的體積比例，也就是顏面骨和腦顱骨的比例大約是 7：1 左右。

小狗的顏面骨和腦顱骨容積比大約為 5：1，由此可知顏面骨較大。再者即便是與人類有親緣關係的紅毛猩猩，顏面骨和腦顱骨的容積比也大約為 3：1，顏面骨較大。

然而人類的顏面骨和腦顱骨的容積比卻呈相反的比例，約為 3：7 左右，腦顱骨明顯較大。哺乳類動物中只有人類有如此大的腦顱骨。

人類的特徵為腦顱骨大，而且圓弧鼓起，顏面骨（口鼻部）則明顯往後縮。經過與動物之間的比較，我們可以知道，人類的鼻骨和下巴並非向前突出，而是往後退縮存留的部分。

〔骨骼的區分圖示〕

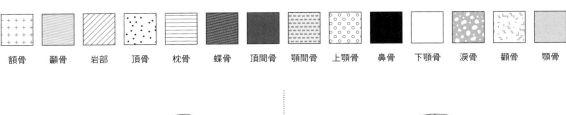

額骨　顳骨　岩部　頂骨　枕骨　蝶骨　頂間骨　顎間骨　上顎骨　鼻骨　下顎骨　淚骨　顴骨　顎骨

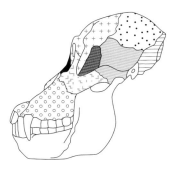

〔紅毛猩猩〕

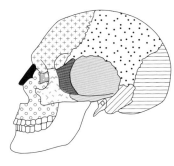

〔人類〕

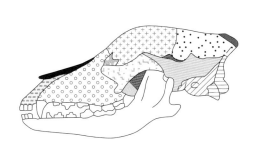

〔小狗〕

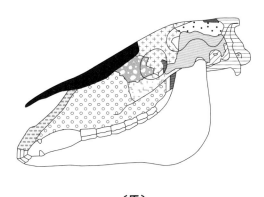

〔馬〕

接續下頁

上肢帶（前肢帶／肩帶）

上肢帶（前肢帶／肩帶）由肩胛骨和鎖骨構成。奇蹄目的馬並沒有鎖骨。許多哺乳類的動物在進化的過程中，鎖骨退化最終消失。食肉目的貓咪在連接肩胛骨和胸骨的韌帶中，可隱約看到小小的鎖骨痕跡。

下圖是從頭頂往下看人類、獅子和馬的胸部圖示，從獅子和馬的圖示可看出肩胛骨位在左右扁平的胸廓側邊。相反的，人類的鎖骨在前（腹部該側），肩胛骨在後（背後），肩鎖關節（連結肩胛骨和鎖骨之間的關節）往側邊突出，因此人類前後扁平的胸廓顯得更為扁平。

鎖骨是將上肢（前肢）和體幹連接的骨骼，是上肢交錯活動的支撐點。馬因為沒有鎖骨，前肢和體幹之間不是以骨骼相連，只透過肌肉獲得支撐。人類的上肢帶協助上肢的動作，擁有很大的可動範圍。

〔胸廓和肩帶〕

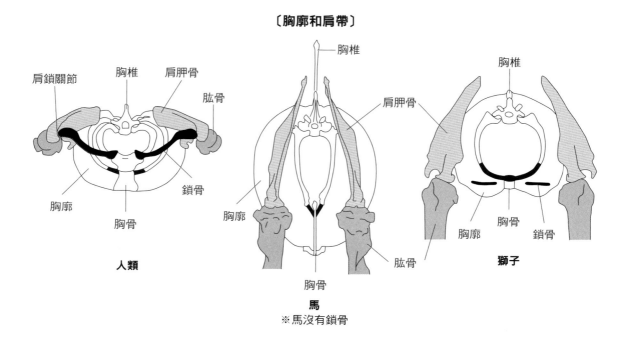

自由上肢骨（前肢骨）

四足動物用前肢和後肢同時支撐身體，並且協助身體的移動。相反的，人類直立站起，上肢脫離了支撐和移動身體的工作，變得更加自由。猿猴可以有限的抓握等手部動作使用工具，而人類不但可以做出工具，還藉此促進大腦發展，進一步提高了手的靈巧度。人類的上肢乍看之下似乎和動物的前肢截然不同，實則有著相同的關聯性。即便是人類以外的動物，有許多動物的前肢也比後肢更加受到該類動物的食性影響而逐漸進化。

例如：鼠的手演化成適合掘土；大貓熊的手演化出類似第 6 根手指的樣子，但這並非手指而是變相的腕骨，有助於吃竹子時的動作。人類的自由上肢骨（前肢骨）由肱骨、前臂骨（尺骨和橈骨）和手的骨骼組成。

哺乳類動物的前肢可利用前臂旋轉做出一定的旋前和旋後運動（以前臂為軸的旋轉運動），不過大多數的動物都固定在旋前姿態。

下肢帶（後肢帶／腰帶）

人類的下肢帶可說是動物的後肢帶或腰帶。而左右下肢帶（髖骨）從左右夾住脊椎薦骨連結的骨骼稱為骨盆。人類直立站起，所以如臉盆狀的骨盆從下方支撐著內臟，四足動物身上都未曾見過這樣的髖骨進化。

另外，髖骨是由髂骨、恥骨和坐骨組成，左右恥骨在腹部形成恥骨聯合。下肢帶與骨盆的構成有關，因此不太能做出動作。

自由下肢骨（後肢骨）

　　自由下肢骨（後肢骨）由股骨、下腿骨和腳的骨骼組成。兩棲類和爬蟲類動物的股骨往側邊長出，哺乳類動物的股骨則接續了體幹，而且相對於髖骨的長軸呈前傾的樣子。

　　下腿骨有脛骨以及腓骨兩根骨骼。有些動物的脛骨和腓骨呈嵌合的結構，有些動物的腓骨則已經退化，例如馬。

　　膝蓋前面有膝蓋骨。這個骨骼是長在股四頭肌肌鍵中的種子骨，長在肌肉力道方向改變而要承受壓力的位置。

　　腳的骨骼是由跗骨、蹠骨、趾骨組成。

〔後肢的骨骼〕

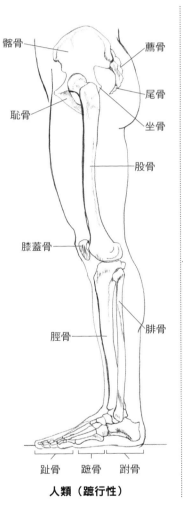

人類（蹠行性）

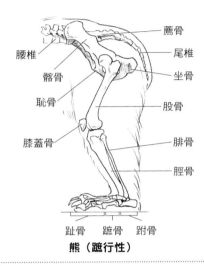

熊（蹠行性）

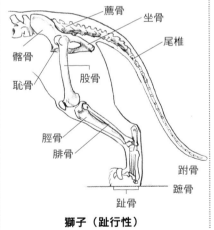

獅子（趾行性）

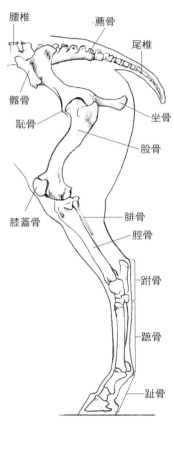

馬（蹄行性）

Memo

趾行性和蹄行性

趾行性是足跟踮起，用趾尖站立直立行走。蹄行性是足跟踮起，只用蹄接觸地面直立行走。

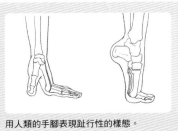

用人類的手腳表現趾行性的樣態。

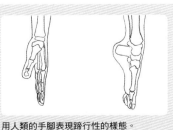

用人類的手腳表現蹄行性的樣態。

動物的移動形態

四肢的工作是負責支撐體重並且移動，除了體幹的活動型態之外，還有動物獨自的特徵。

脊椎的運動成為推動力

爬蟲類動物和哺乳類動物在移動方面，脊椎的活動方式有很大的差異。

蛇的移動是蛇行爬動，透過身體左右扭動，將腹部的鱗片勾住崎嶇不平的地面後推進前行。蜥蜴擁有四肢，上臂和大腿長在身體側邊，利用反覆往左右側邊彎曲來前進。這樣的前進方式也可見於兩棲類動物，如果再往前回溯，也可以從魚類身上看到這樣的前進方式。魚類在水中利用尾鰭左右擺動獲得推動力前行（p134 鯉魚）。

相反的，哺乳類動物的移動則由上臂和大腿都向下伸

長的前肢和後肢負責，脊椎則如波浪般上下大幅活動。貓咪和獵豹快速奔跑時的脊椎，則是有彈性地上下彎曲。這點和水生的哺乳類動物相同，由此可知海豚和鯨魚的活動也是利用脊椎的前彎和後彎來移動。

像這樣的移動，不單單只是前肢和後肢的運動，體幹充滿柔韌度的脊椎運動也會產生推動力。魚類、兩棲類、爬蟲類動物的移動是反覆的側邊彎曲，哺乳類動物的移動是反覆的前彎和後彎，如果大家能夠了解這些運動的特徵，就可以使繪圖更加生動。

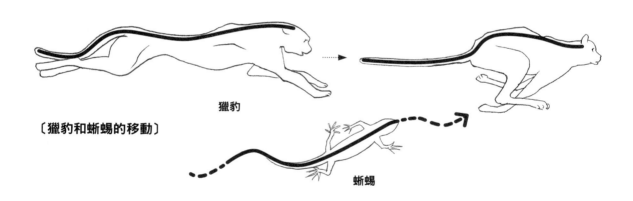

獵豹

〔獵豹和蜥蜴的移動〕

蜥蜴

哺乳類動物的步態有「蹠行性、趾行性和蹄行性」3 種

人類從足跟到趾尖都貼地站立。步行時足跟離地，體重慢慢往前方移動，最後第 1 腳趾和第 2 腳趾的趾尖踢出後再踏出下一步。速度並不快速，但是接觸地面的面積廣，步態穩定。像這樣足跟到趾尖都貼地行走的步態稱為蹠行性。除了人類以外，猿猴、豪豬、河狸以及停住不動的兔子等都是這樣行走。

小狗和貓咪通常都保持足跟踮起的姿勢，屬於較少接觸地面的類型，奔跑的速度會變得快速。另外，也很容易在奔跑中變換方向。像這樣的行走步態稱為趾行性，小狗、貓咪、狐狸、鼬、鬣狗等，許多肉食性動物都屬

於這種行走步態。

而馬和牛是跑步方式最特別的動物。腳宛如棒子般變得又細又長，趾尖有厚厚的蹄包覆，奔跑有律動感。這樣的行走步態稱為蹄行性。馬、駱駝、牛和山羊等被肉食性動物追捕的草食性動物都屬於這種。

順帶一提，馬原本有 5 根腳趾，在進化的過程中失去第 1 趾和第 5 趾，接著又失去第 2 趾和第 4 趾，現在的馬是靠第 3 趾的趾尖站立（奇蹄目）。牛和豬則是依靠第 3 趾和第 4 趾的趾尖站立（鯨偶蹄目）。

〔蹠行性的動物〕

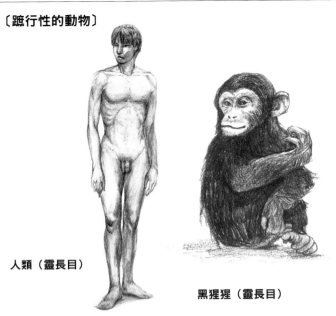

人類（靈長目）

黑猩猩（靈長目）

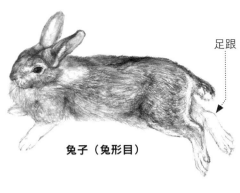

足跟

兔子（兔形目）

特徵

這類型動物從足跟到趾尖都接觸地面行走。跑步的速度不快，但是接觸地面的面積廣，步行穩定。兔子在跑步時屬於趾行性，但是行走和坐著不動時屬於蹠行性。

〔趾行性的動物〕

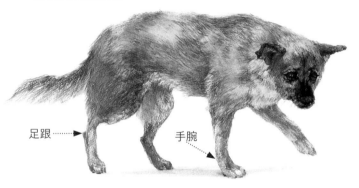

足跟

手腕

小狗（食肉目）

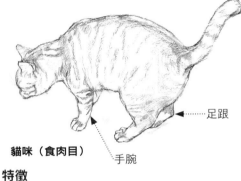

足跟

手腕

貓咪（食肉目）

特徵

這類型動物足跟經常處於踮起的狀態，蹠趾關節立起，所有腳趾接觸地面站立。由於與地面接觸的面積少，跑步速度快，也很容易在奔跑中變換方向。

〔蹄行性的動物〕

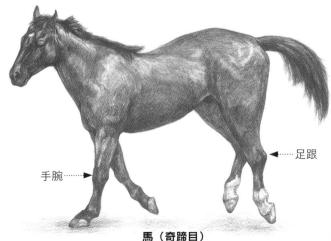

手腕

足跟

馬（奇蹄目）

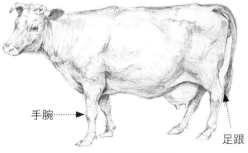

手腕

足跟

牛（鯨偶蹄目）

特徵

這類型動物足趾的遠端趾骨增厚，周圍都有厚厚的蹄包裹，用指尖站立。馬用第 3 根腳趾的趾尖站立，牛和豬是用第 3、4 根腳趾的趾尖站立。

Prologue. 7　生物的系統發生

生物的身體為了適應環境呈現各種不同的形狀。而人類又是如何區分這些多樣的生物呢？

生物的分類

　　古希臘哲學家亞里斯多德（西元前 4 世紀）將生物分為動物和植物。這樣的分類簡單明瞭，直到現在依舊是最普遍的分類方法。到了 18 世紀，瑞典博物學者林奈提出「二名法」，將生物表列出屬名和種名。自此分類學開始發展，進一步連肉眼看不見的微生物都納入其中，之後形成了界、門、綱、目、科、屬、種，在屬名和種名的前面加上 5 個階層的類別（分類）。現今還採納了遺傳基因 DNA 序列的差異等研究成果，不時改寫原有的分類。

　　生物進化的觀點源自於 1859 年英國博物學者查爾斯·達爾文出版的『物種起源』。書中論述了物競天擇的淘汰說，地球現存的生物是不同於現今物種的祖先後代。物競天擇提倡「如果擁有某種遺傳特徵的個體比其他個體繁衍留下更多後代，隨著世代不斷交替，會集體發生變化」。所以物競天擇的結果所產生的適應力提高了生物生存和繁殖的能力。

　　其實在更早的 1809 年法國生物學家拉馬克，就針對進化論出版了一本著作『動物哲學』，將每種生物系統依照時間順序從古化石排列到原生種，並且發現這些排列中發生的變化。

　　另外，拉馬克還提倡「用進廢退」說和「獲得性遺傳」說。「用進廢退」說是指身體頻繁使用的部位會越強大，不使用的部位會逐漸退化萎縮。其後這項論述遭到否定。雖然現在一般認為後天獲得的性狀並不會遺傳，但是也發生了一些事例，讓人認為只有部分會遺傳。關於學說中生物逐漸進化的部分重新受到評估。

　　人類會篩選出某一動植物的物種，經過漫長的世代繁殖，改變成自己期望的形狀和特質。這個過程稱為人工選擇。豐富餐桌的蔬菜和畜肉等動物物種已不復見野生祖先物種的性狀。貓咪是由非洲野貓經過人工選擇的進化，小狗是從大灰狼經過人工選擇的進化。如今的小狗從聖伯納犬或大丹犬等大型犬到巴哥或吉娃娃等小型犬，同一物種擁有多樣的形狀和特質。

　　一般家畜化的動物形狀比起野生的原生物種，都有更為圓弧、柔軟、柔和的傾向。野生種在這部分和原生種相反，會擁有較粗獷、堅硬和銳利的形象（例如：野豬和家豬）。人類也不斷失去野生的特質（自我家畜化）。

小狗從大型犬到小型犬，同一物種
就擁有多樣的形狀和特質。

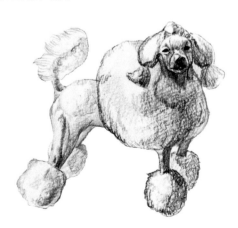
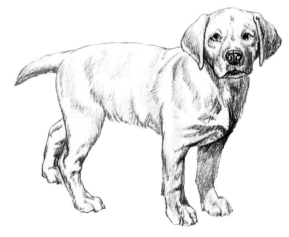

動物類器官和植物類器官

　　構成我們身體的器官依照系統可以分成很多類型。消化系統、呼吸系統、循環系統（血液循環系統和淋巴循環系統）、泌尿系統、生殖系統、內分泌系統、感覺系統、神經系統、骨骼系統和肌肉系統等。其中和植物同樣運行著類似功能的系統稱為植物類器官，而動物特有的功能系統則稱為動物類器官。植物類器官有呼吸器官、循環器官、生殖器官，以及吸收營養的消化系統，對應植物的呼吸、營養水分的循環、開花結果和吸收營養。這些都藏在體幹肌肉和骨骼的體壁之中。

相同

　　回溯我們進化的歷史，自 38 億年前地球生命誕生以來，大家原本都是從共同的祖先進化而來。在發生學上，人類的上肢和小狗的前肢，以及蝙蝠的翅膀（皮膜）和鳥類的翅膀，分別都有著相當迥異的形狀和功能，然而原本都演變自相同的來源。這裡所謂的「相同」是指人類和小狗的手，蝙蝠和鳥類的翅膀有著相同的關聯性。在系統發生的進程中，每種動物為了適應棲息的環境，形狀變成了現在動物身體的形體。透過人類和動物的相互比較，我們理解了相同器官的變動，這樣的理解使人類了解這種動物，也連帶促使我們了解人類本身。動物解剖學加深了對於人類的理解。

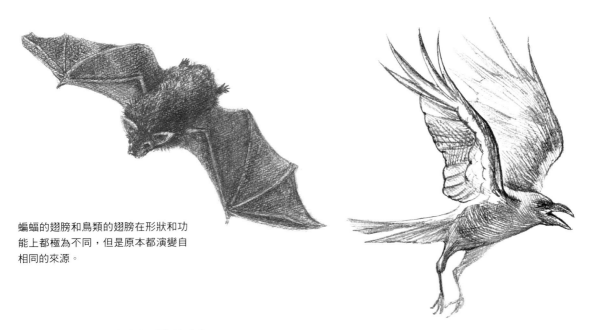

蝙蝠的翅膀和鳥類的翅膀在形狀和功能上都極為不同，但是原本都演變自相同的來源。

發生（系統發生和個體發生）

　　動物的卵受精後直到誕生之前的階段稱為「發生」。在初期發生的胚胎中，任何一種脊椎動物都會長出如魚類般的鰓，而身體形狀也猶如勾玉，每一種動物的胚胎都極為相似。其實人類胚胎初期也擁有鰓。以人類而言，胚胎中的鰓會轉化為耳廓、聽覺器官、半規管和喉頭。

　　19 世紀德國的比較解剖學者恩斯特‧海克爾曾提倡「胚胎重演律」，意指「個體發生是系統發生的重演」。這是指在個體發生（單顆卵的發生）的短時間內會重演系統發生的歷史。進化是指在時間軸上的變化，不但不可逆，而且經過又長又多的世代。

　　現今的我們在這當中將過去不需要的部分轉換為其他用途，而有了新的形狀變化。複雜演化的同時，也失去了某一部分。

　　例如人類失去尾巴，體毛也變成細細的汗毛。這雖然是退化，但這樣的退化並非進化的相反詞，反而是一種包含退化的進化。所謂的進化是指生物身體產生時間軸上無法逆行的變化。

進化的系統圖

從動物進化的系統圖瞭解親緣關係，就可以加深對於動物的理解。讓我們一起從系統圖整理脊椎動物的骨骼、身體的組成。

進化和系統分類

系統分類經過階段性的改寫。至今不但有透過牙齒、骨骼、外觀和生態等性狀的研究，還加入了近年的分子系統學的研究成果，我們從而瞭解到一些意想不到的生物間竟然有親緣關係。

脊椎動物擁有 5 億年的歷史，是由古時候的脊索動物進化而來。之後，從擁有脊椎的魚類演化出兩棲類，又從兩棲類演化出爬蟲類，爬蟲類中又演化出鳥類和哺乳類。

●哺乳類分 3 大類

哺乳類動物大致可分為單孔類、有袋類和有胎盤類。單孔類中有鴨嘴獸和澳洲針鼴。有袋類包括棲息在澳洲和紐西蘭的袋鼠和無尾熊等，特徵為寶寶早產出生後，媽媽會在腹部的口袋中繼續撫育孩子。

有胎盤類是指透過胎盤與母體連結，從母體獲得出充足的營養成長，有胎盤類包括非洲獸類、貧齒類、勞亞獸類，以及靈長類和囓齒類的族群。

貧齒類有樹懶和食蟻獸等。非洲獸類有大象、儒艮和土豚等。勞亞獸類還可分為翼手目、奇蹄目、食肉目和鯨偶蹄目。

●鯨魚和河馬有親緣關係？

近年來我們發現鯨魚、河馬、綿羊、山羊、家豬等都屬於同一族群。至今歸類於鯨目的鯨魚和海豚與偶蹄目有親緣關係，尤其是河馬，這點引起大眾的興趣。食肉目除了有貓咪、小狗、狐狸和狼之外，還包括海狗和海豹等。另外，奇蹄目有馬、馬來貘和驢等，翼手目則有蝙蝠。

兔子並不屬於老鼠和松鼠等囓齒目，而是獨立歸類在兔形目。靈長類則有保留哺乳類最原始型態的樹鼩、日本獼猴、狒狒、類人猿和人類。

魚類

八目鰻目前保有現存脊椎動物最古老的型態。魚類還包括了軟骨魚類（鯊魚、魔鬼魚）、條鰭魚類（鯡魚、鱒魚、鮪魚）、腔棘魚類、肺魚類。

兩棲類

兩棲類共有 4,800 種，包括山椒魚類、青蛙類、蚓螈類。卵和幼體都在生於水中，變成成體後會登上陸地，為了產卵再回到水邊，有許多動物會同時生活在陸地和水邊。

爬蟲類

3 億 2000 萬年前從兩棲類區分出來，喙蜥蜴、蜥蜴、蛇、烏龜、鱷魚等都已完全適應陸地的生活，卵為了防止變乾，擁有堅硬的外殼。大部分的爬蟲類都是從卵孵化出幼體。現在的爬蟲類身上佈滿鱗片，無法像兩棲類一樣利用皮膚呼吸，而是以肺部交換氣體。

鳥類

現今有 8,600 種的鳥類。鳥又稱為在天空飛翔的爬蟲類，一般被視為恐龍殘存至今的後裔。擁有翅膀，身體覆蓋羽毛，這些羽毛和爬蟲類的鱗片同樣由蛋白質構成。從身體輕盈等特質可知是方便飛翔的適應能力。

哺乳類

現今有超過 5,000 種的哺乳類動物。「野獸」意指「有毛的動物」就是哺乳類。一如其名，特徵為透過乳汁養育後代，全身有體毛覆蓋。另外，哺乳類和鳥類一樣，都是由體內產生體溫的恆溫動物。

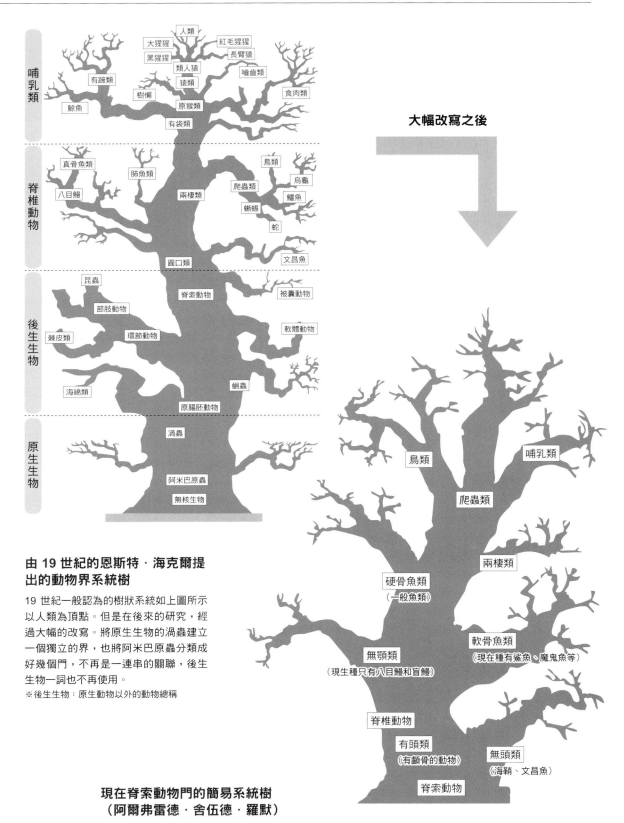

大幅改寫之後

由 19 世紀的恩斯特・海克爾提出的動物界系統樹

19 世紀一般認為的樹狀系統如上圖所示以人類為頂點。但是在後來的研究，經過大幅的改寫。將原生生物的渦蟲建立一個獨立的界，也將阿米巴原蟲分類成好幾個門，不再是一連串的關聯，後生生物一詞也不再使用。

※後生生物：原生動物以外的動物總稱

現在脊索動物門的簡易系統樹（阿爾弗雷德・舍伍德・羅默）

借用海克爾的系統樹，從共同祖先顯示擁有背骨（脊椎）的群體。我們不能忘記比起現有的動物物種（現生種），地球上曾經存在過非常多已滅絕的物種。另外，如今也有許多動物物種瀕臨滅絕，保護這些動物的意義重大。

哺乳類的體色和體型

關於動物棲息的環境和體色與體型的關聯性，自 19 世紀起就有人提出各種規則性。這裡我們將介紹主流的規則。

格洛格爾定律（法則）〔體色和氣候與風土〈紫外線〉的關係〕

德國生物學家格洛格爾提倡的一種論述「如果是同一種哺乳類，越是熱帶地區的動物膚色越深，越是寒帶地區的動物膚色越淺」。

以動物來說，應該是指體毛而非膚色，因為體毛是皮膚的變形，所以請當成體色來思考。例如：熊從熱帶地區分布到寒帶地區，有馬來熊、亞洲黑熊、棕熊（大灰熊）、北極熊，體色也越來越淺。另外，兔子也是一樣，黑色的琉球兔位於熱帶，茶色的野兔廣泛分布在溫帶地區，蝦夷雪兔、越後兔等位在多雪的寒帶地區，是雪白色的兔子。

這些都與紫外線有很深的關聯。骨骼成長時需要適量的紫外線。但是過度的紫外線會引發皮膚癌，對身體有害。皮膚或體毛的顏色深淺可視為有過濾紫外線的作用，在熱帶的膚色較深是為了適應環境。

另一方面，寒冷地帶的膚色較淺，所以可以吸收適量的紫外線，也可說是為了適應環境。

伯格曼定律（法則）〔體型大小和氣候與風土〈熱〉的關係〕

德國生物學家伯格曼提倡的一種論述「如果是同一種恆溫動物有一種傾向，就是棲息在寒冷地帶的動物體型較大，棲息在熱帶地區的動物體形較小」。恆溫動物包括可以自己產生體溫的哺乳類和鳥類。例如前面所述的熊，從酷熱地帶到寒冷地帶，分別為馬來熊、亞洲黑熊、棕熊和北極熊，體型越來越大。

這說明了因為在寒冷地帶，動物的相對體表面積較小，藉此增加積蓄的熱量，減少體熱的發散，所以大型動物可以維持體溫。相反的，在熱帶地區動物的相對體表面積較大，藉此可有效發散熱量，以使小型動物適應環境。

另外，兔子也符合這項定律，例如手掌大小的琉球兔到寒冷地帶的大兔子。

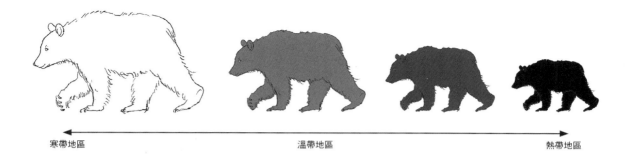

寒帶地區　　　　　　　　　　　　　溫帶地區　　　　　　　　　　　　熱帶地區

艾倫定律（法則）〔身體突出部位的大小和氣候與風土〈熱〉的關係〕

美國生物學家艾倫提出的論述為「同一種恆溫動物有一種傾向，熱帶地區動物的突出部位較大，寒冷地區動物的突出部位較小」。如果突出部位較大，相對來說積蓄熱量的能力要低於發散熱量的能力。相反的若突出部位較小，積蓄熱量的能力較大。

為了適應寒冷地區，避免從體表發散熱量，動物的肢體較短，尾巴和耳朵等突出部位有變小的傾向。

Lesson 1

哺乳類

哺乳類

〔動物界／脊索動物門／脊椎動物亞門／哺乳綱／靈長目／人科／人屬〕
人類在學名（屬名和種名）上稱為智人（有智慧的人），屬於一種大型靈長目，
最大的特徵為雙腳直立行走。

骨骼和完成圖（男性正面）

直立人類的骨骼特徵包括頸椎短並且平衡支撐著大大的顱骨，
腰椎為前彎的弧狀，骨盆為往下收窄的盆狀。

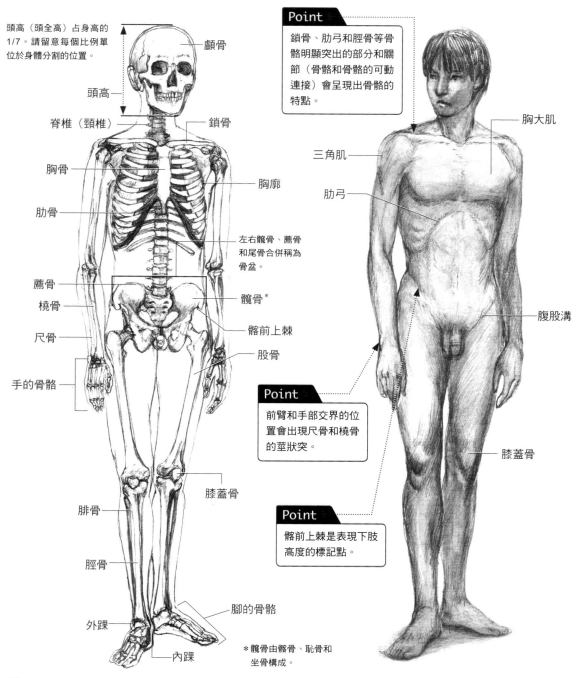

頭高（頭全高）占身高的
1/7。請留意每個比例單
位於身體分割的位置。

顱骨

頭高

脊椎（頸椎）

胸骨

肋骨

薦骨

橈骨

尺骨

手的骨骼

腓骨

脛骨

外踝

內踝

鎖骨

胸廓

左右髖骨、薦骨
和尾骨合併稱為
骨盆。

髖骨*

髂前上棘

股骨

膝蓋骨

腳的骨骼

＊髖骨由髂骨、恥骨和
坐骨構成。

Point
鎖骨、肋弓和脛骨等骨
骼明顯突出的部分和關
節（骨骼和骨骼的可動
連接）會呈現出骨骼的
特點。

三角肌

肋弓

胸大肌

腹股溝

膝蓋骨

Point
前臂和手部交界的位
置會出現尺骨和橈骨
的莖狀突。

Point
髂前上棘是表現下肢
高度的標記點。

骨骼和完成圖（男性背面）

整體來說男性的骨骼比女性大，肌肉較為發達。因此會在皮膚表面呈現凹凸起伏的輪廓線條。

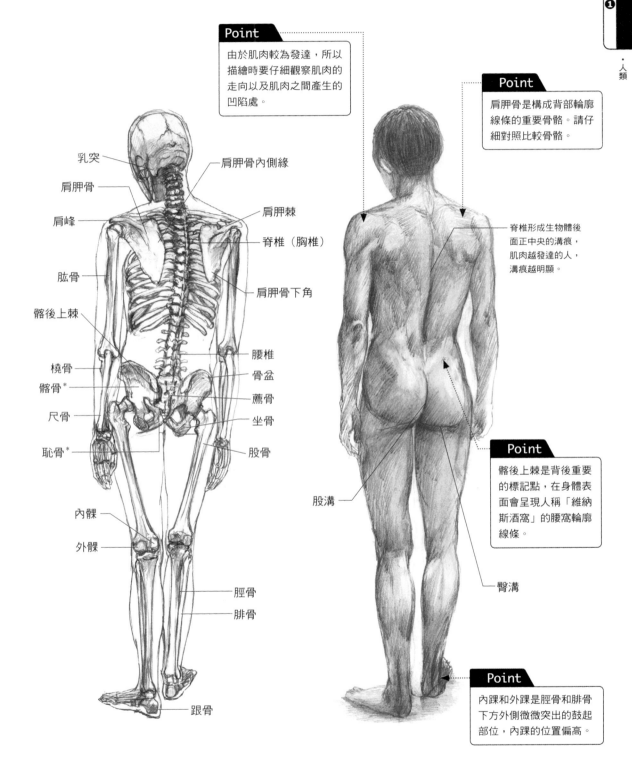

Point
由於肌肉較為發達，所以描繪時要仔細觀察肌肉的走向以及肌肉之間產生的凹陷處。

Point
肩胛骨是構成背部輪廓線條的重要骨骼。請仔細對照比較骨骼。

Point
髂後上棘是背後重要的標記點，在身體表面會呈現人稱「維納斯酒窩」的腰窩輪廓線條。

Point
內踝和外踝是脛骨和腓骨下方外側微微突出的鼓起部位，內踝的位置偏高。

脊椎形成生物體後面正中央的溝痕，肌肉越發達的人，溝痕越明顯。

乳突
肩胛骨
肩峰
肱骨
髂後上棘
橈骨
髂骨*
尺骨
恥骨*
內髁
外髁

肩胛骨內側緣
肩胛棘
脊椎（胸椎）
肩胛骨下角
腰椎
骨盆
薦骨
坐骨
股骨

脛骨
腓骨

跟骨

股溝

臀溝

女性骨骼整體來說比男性纖細，體型嬌小又纖瘦，尤其顱骨和骨盆的形狀有很大的不同。女性骨骼中的髂骨呈現較寬的形狀。

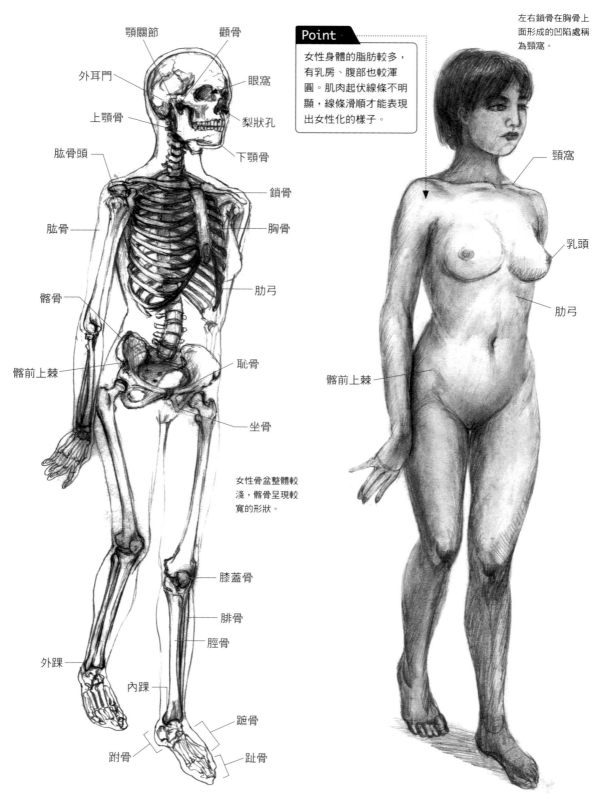

顎關節

顴骨

外耳門

眼窩

上顎骨

梨狀孔

下顎骨

肱骨頭

鎖骨

肱骨

胸骨

肋弓

髂骨

髂前上棘

恥骨

坐骨

膝蓋骨

腓骨

脛骨

外踝

內踝

蹠骨

跗骨

趾骨

女性骨盆整體較淺，髂骨呈現較寬的形狀。

Point

女性身體的脂肪較多，有乳房、腹部也較渾圓。肌肉起伏線條不明顯，線條滑順才能表現出女性化的樣子。

左右鎖骨在胸骨上面形成的凹陷處稱為頸窩。

頸窩

乳頭

肋弓

髂前上棘

骨骼和完成圖（女性背面）

女性肌肉量比男性少，皮下脂肪較厚，豐滿柔軟，肌肉線條深埋於脂肪裡，所以身體表面的輪廓線條較圓滑，身體呈曲線。

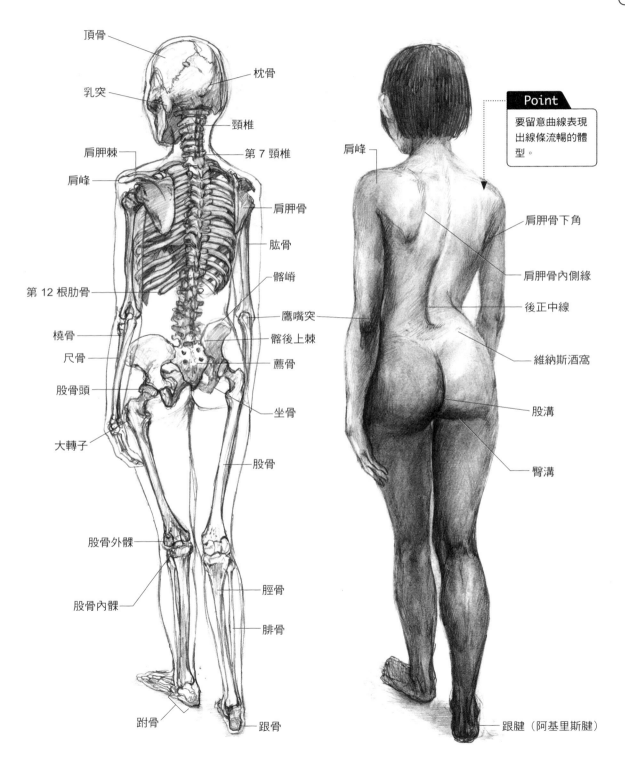

頂骨
枕骨
乳突
頸椎
肩胛棘
第 7 頸椎
肩峰
肩胛骨
肱骨
第 12 根肋骨
髂嵴
鷹嘴突
橈骨
髂後上棘
尺骨
薦骨
股骨頭
坐骨
大轉子
股骨
股骨外髁
脛骨
股骨內髁
腓骨
跗骨
跟骨

Point
要留意曲線表現出線條流暢的體型。

肩峰
肩胛骨下角
肩胛骨內側緣
後正中線
維納斯酒窩
股溝
臀溝
跟腱（阿基里斯腱）

素描擺出姿勢的人物（人類），描繪時請仔細觀察人體的形狀、量感、皮膚和衣服的質感差異、關節部分等。

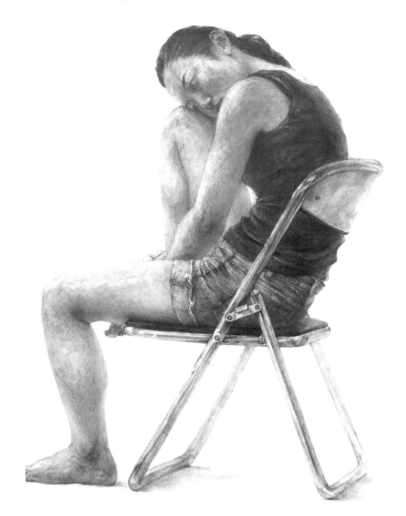

Memo

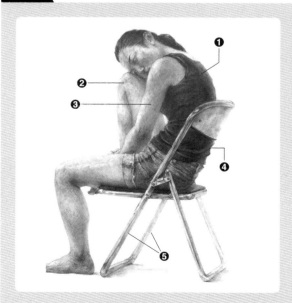

❶ 即便是黑色的服裝也會因為光線反射和皺褶產生深色陰影，請找出黑色中的色調變化並且表現出來。

❷ 描繪時請留意膝蓋、手肘、足跟等關節構造。

❸ 上臂的膚色會因為光線照射的程度而稍微有一些色調變化。伸展側的色調比彎曲側的色調深濃，不過對觀看者而言前方的色調要最明顯清晰。

❹ 勾勒出衣服皺褶和褶襇的線條也是表現重點，描繪時要經常意識到衣服將人體覆蓋其中。

❺ 描繪折疊椅前方和後方時，要加強前方的對比表現，描繪出細節變化。這時椅子前方和後方的強弱表現有助於突顯出人體的遠近感。由於人物才是主角，所以還是要避免過於強調金屬的閃亮光澤。

描繪步驟 　除了人體，衣服皺褶、折疊椅的金屬質感等，表現各種素材的能力成了關鍵。

決定構圖

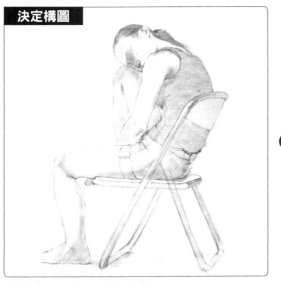

1 決定構圖，描繪全身像

首先請思考如何將人物放置於畫面中，先從概略掌握「輪廓線」開始描繪。選擇削尖的 HB～B 鉛筆，輕輕描繪出淡淡的線條。要留意身體各部位的關節，用鉛筆或測量器測量出比例等各部位的大小和位置，一邊修正一邊描繪。描繪時並未連趾尖都收進畫面中，而是捨棄趾尖將人體放置於畫面中央，藉此呈現出較大的人體尺寸。

上色

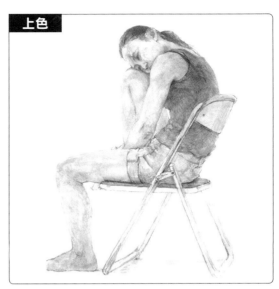

2 在暗色部分重複塗色

瞇起眼睛觀察，追加整體的明暗色調。頭髮、棉質上衣、折疊椅的椅面等，從顏色較深、較暗的地方開始塗色，持續一一找尋暗色部分，確認陰影的均衡感並重複塗色。即便因為精細描繪臉部和肌膚而顯得太黑，只要將最暗（最黑）的部分加深調暗即可。色調是相對比較呈現出的畫面感受，透過這樣的作業就可以恢復肌膚的明亮感。

表現重量感

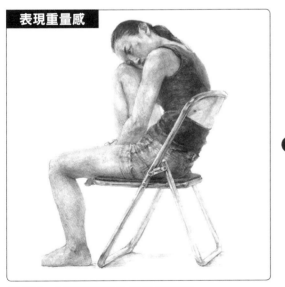

3 著色時要表現出全身的重量感

地面、折疊椅和腳都穩定於同一平面，要留意整體的重量感，交錯觀察細節部分和整體畫面塗色。瞇起眼睛觀察描繪的對象，確認是否有將大致的陰影分布描繪在畫面中，並且調整色調。

調整陰影

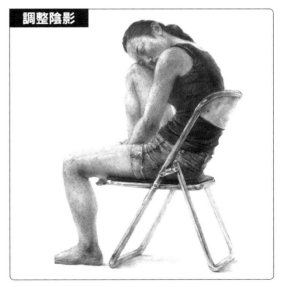

4 調整整體的陰影色調，精確描繪細節

整體的明暗色調表現是否完整呈現出人體流動的形體？請留意應該將繪圖重點配置在畫面何處，最後藉由精細描繪前方的部分，為整幅素描做最後修飾。

接續下頁▶

完成圖 以人體的頭高（頭頂到下巴的高度）為比例（基準大小）指標，測量全身為幾頭身。另外，還可確認各比例位於頭部以下的哪一個位置。以這個人物為例，頭身比為 7，是現代日本人的標準比例。當然這些比例分割只是一個參考，比例會因為人物各自的特色而有所不同。

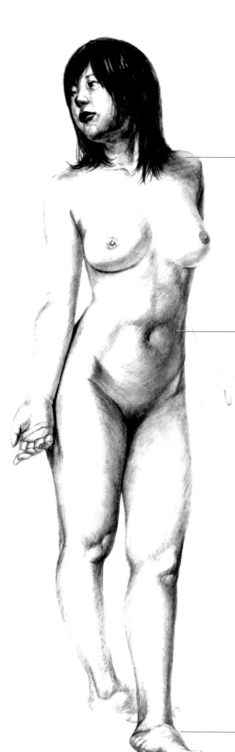

1　第 1 個比例是頭頂到通過下巴（下顎）的長度。

2

第 2 個比例在通過乳頭的位置。

3

第 3 個比例在通過肚臍的位置。

4

第 4 個比例在通過大腿上部的位置。

5

第 5 個比例在通過大腿下部的位置。（膝蓋上方）

6

第 6 個比例在通過腓腸肌肌腹下方的位置。

7

第 7 個比例是地面。

上肢的長度大約為 3 個比例。日本人的上肢長度大多比這個比例短。

仔細觀察腹部的塊面，配合每個立體塊面的方向，描繪出細線法（→p22）的線條。

Point
乳頭、肚臍、陰阜（恥骨）、膝蓋關節的位置是確認比例的標記點。

表現體幹部位的量感

為了表現體幹部位的量感而使整體顯得太黑時，請將最暗的部位（通常為頭髮）再加深一個明度。色調明度是相對的感覺，所以加深暗色部分就可以使看起來太暗的地方變得明亮。體幹部分的量感和支撐體幹的下肢為描繪的重點。

觀察立姿的腳很重要。描繪時請注意腳的姿勢和腳與地面接觸的關係。

描繪步驟 這裡我們先完整速寫出人物後,再解說根據照片素描時的描繪方法。

描繪全身像

1 描繪全身的外輪廓線

觀察全身比例的同時,決定如何將全身配置於紙張的構圖,一邊找出輪廓線的「根據」,一邊描繪出外輪廓線。

添加陰影

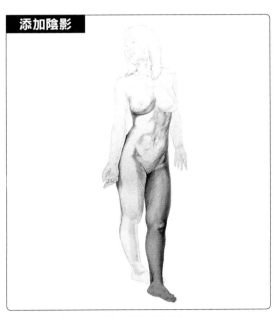

2 描繪細節部分並且添加陰影

大致描繪出形狀後,開始添加陰影。從體幹部位和往前方踏出的左腳開始上色。

營造立體感

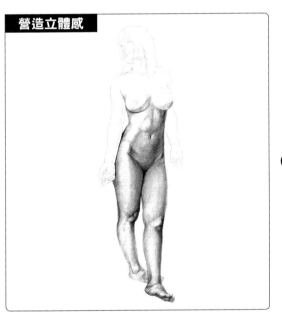

3 添加陰影、肌膚質感和立體感

觀察陰影、肌膚質感和立體感,再一點一滴開始描繪。另外,描繪的過程也要留意骨骼和肌肉的連接方法等構造。注意體幹的塊面,描繪出並列的細線法(→p22)線條。即便發現畫得太暗,只要加重最暗的頭髮顏色就不會感覺人物顯得過暗。

描繪頭部

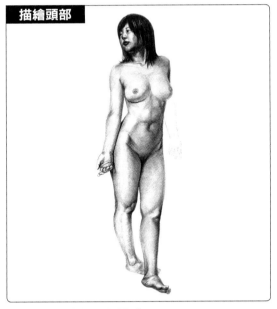

4 表現頭髮光澤和量感

開始描繪頭部。頭髮也並非只有黑色,而會因為光線反射呈現立體感。用軟橡皮擦拭調整後方塊面的變化和光亮部分的顏色,表現出光澤和量感。想表現絲絲秀髮就要以前方和髮梢為主軸,掌握陰影的大致分布。

1-2

哺乳類

〔動物界／脊索動物門／脊椎動物亞門／哺乳綱／食肉目／犬科〕

自遠古時代起小狗就與人類一起生活，關係密切，和貓咪（p58）一樣都是人類身邊最親近的動物。請掌握手腳比體幹纖細等特徵。

骨骼圖　小狗有許多不同的品種，大小和形狀都不盡相同。在骨骼方面，骨骼粗細和長短也有差異，這裡我們先一起了解中型犬的基本骨骼。

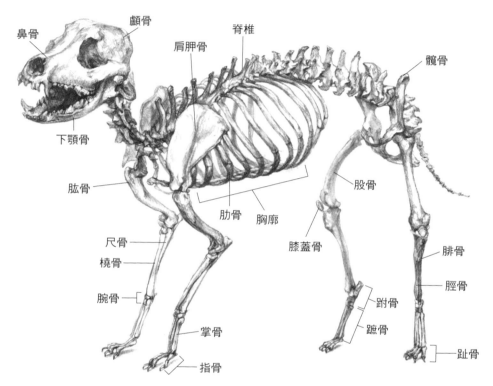

鼻骨
顴骨
脊椎
肩胛骨
髖骨
下顎骨
肱骨
股骨
尺骨
橈骨
肋骨　胸廓
膝蓋骨
腓骨
脛骨
腕骨
跗骨
蹠骨
掌骨
趾骨
指骨

肌肉圖　哺乳類全身都有體毛覆蓋，想要掌握體毛下的形狀有點難度，但是如果了解骨骼、肌肉連接的方式和走向，就可以描繪出更加靈動逼真的動作和表情。

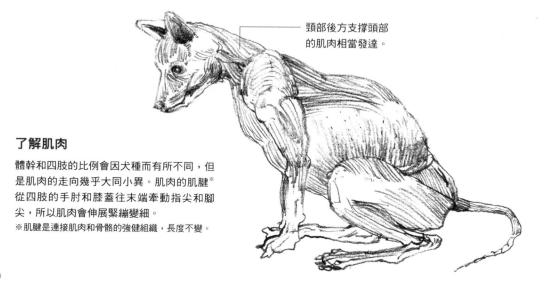

頸部後方支撐頭部的肌肉相當發達。

了解肌肉

體幹和四肢的比例會因犬種而有所不同，但是肌肉的走向幾乎大同小異。肌肉的肌腱※從四肢的手肘和膝蓋往末端牽動指尖和腳尖，所以肌肉會伸展緊繃變細。

※肌腱是連接肌肉和骨骼的強健組織，長度不變。

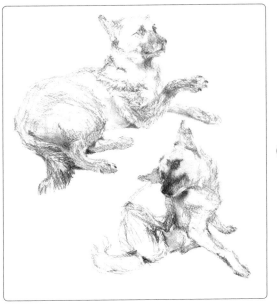

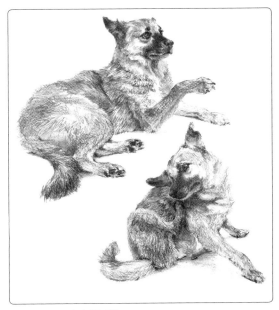

1 觀察全身並且掌握形狀

重點在於了解骨骼後掌握動作。描繪多張速寫後就可以捕捉到動作和姿態的特徵。首先掌握畫面整體的比例協調並描繪出外輪廓線。接著用鉛筆從暗色的深色部分開始上色。

2 添加毛流和陰影

當添加大致的陰影並且掌握立體感後，請觀察纖細的毛流方向並且精細描繪出來。描繪出落在地面的影子，藉此也能營造出空間感。這裡的範例是以水彩顏料上色的完成圖。（卷首畫➡p.8）

完成圖

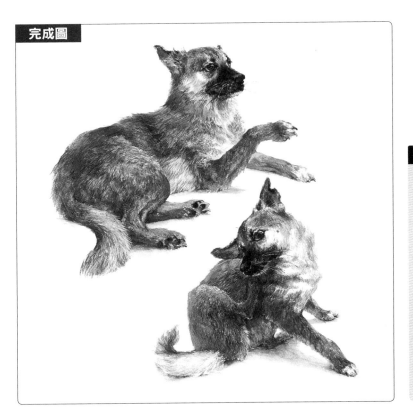

Memo

狗尾巴

小狗也很常用尾巴表達情緒。小狗很有精神時尾巴就會像旗子般舉起搖動，害怕的時候就會往腹部下方收蜷。描繪時請仔細觀察尾巴。

這裡的素描範例是 3 隻姿勢不同的小狗構圖。描繪重點在於掌握隨著動作不同表情的變化。

添加陰影

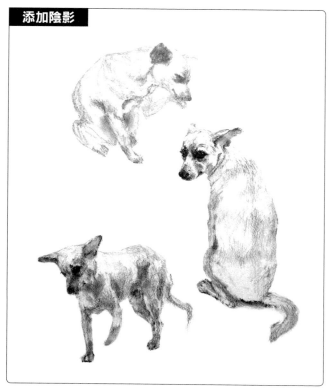

1 留意陰影並且描繪於整體

請在了解骨骼後添加陰影，同時完成整體的陰影描繪。描繪出形狀後並在暗色處著色。用柔和的筆觸重複塗上陰暗的顏色。順著毛流描繪出並列的細線法（→p22）線條。白色體毛的小狗，頭部的眼鼻和趾尖等為描繪重點。

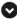

塗上灰色

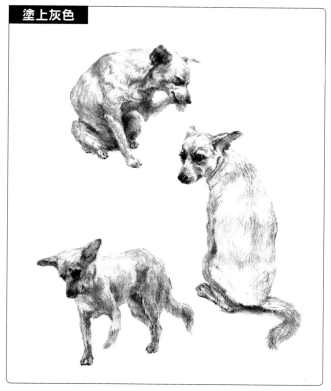

2 添加細膩的光線表現

即便體毛為白色，白色中也有許多不同的灰色色調。瞇起眼睛，從比較暗（深）的灰色開始塗色。開始上色後，有時看起來像隻逐漸變髒的小狗，這是因為暗色部位的顏色畫得不夠深，這個時候請試著將眼鼻等屬於黑色的部分再加深一個色調。

色調為相對的感覺，所以一旦黑色部分變黑，原本看起來灰色的部分也會變得明亮。與其頻頻使用軟橡皮，倒不如多練習鉛筆色調著色的方向，也就是細膩描繪才是畫好的捷徑。

（白色小狗（水彩）➡p8）

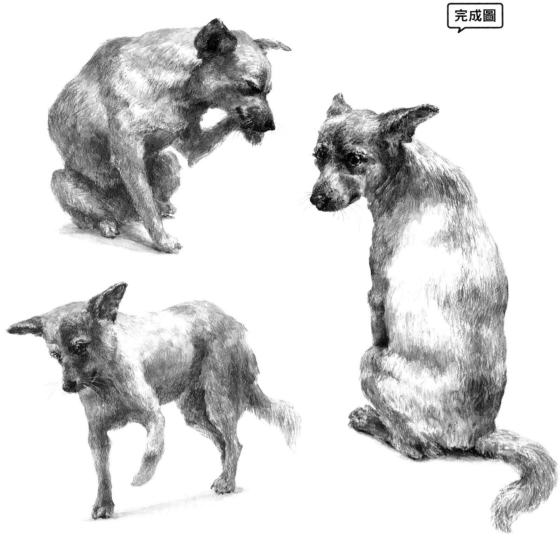

Memo

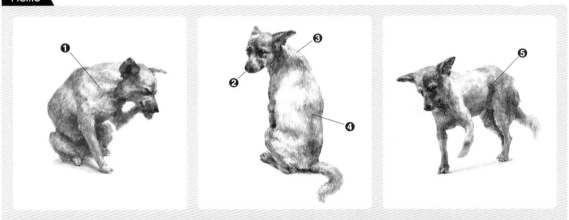

❶ 即便體色為白色時，也要分辨出白色中的各種灰色調，順著分布走向描繪出來。

❷ 眼睛、鼻子的黑色部分要加重一個色調。

❸ 仔細觀察因毛流和部位不同的體毛長度，並且描繪出來。

❹ 後正中線的毛色會稍微深一點。一邊利用毛流，一邊觀察毛流從前方往後方延伸的身體弧面。利用影子的描繪，營造此處真的有一隻小狗的真實感。

❺ 如果有仔細觀察白色的小狗，就會發現呈現陰影的暗色部分。請不要抱持著這是一隻「白色」小狗的既定印象。

請嘗試描繪出小狗睡覺的姿勢、慵懶自然放鬆的瞬間動作。

添加輪廓線

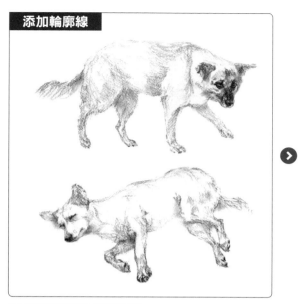

1 用線條描繪掌握形狀

一開始用線條描繪出對象的輪廓線,接著慢慢仔細勾勒出形狀。一邊看著空間的形狀,一邊修正變形的部分。描繪好形狀後,用鉛筆開始在顏色深的部分上色。

掌握陰影

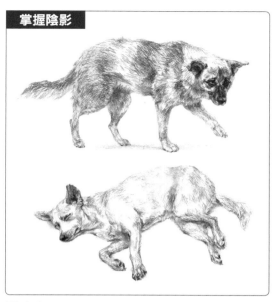

2 上色

瞇起眼睛捕捉大致的陰影。用鉛筆重複在暗色部位上色。

完成圖

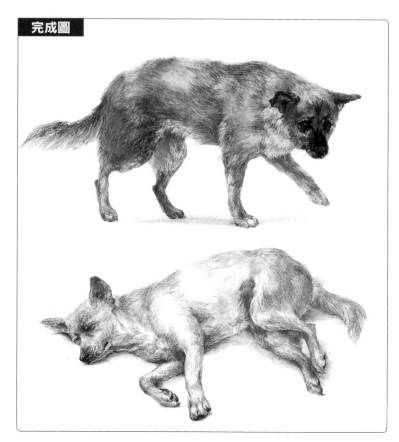

Memo

留意關節的位置和角度

如果可以接觸到小狗和貓咪等人類飼養的寵物,就可以一邊和寵物玩一邊觸摸並且確認四肢的關節位置、彎曲方向、角度和可動範圍。

如果有留意體毛質感,就可以提升表現力

體毛的長度和色調會因為部位而有所不同。留意體毛的質感並依照毛的柔軟度、毛色深淺,利用 F、HB、2B、3B 鉛筆等,讓體毛有更豐富的表現。

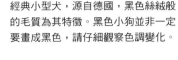

變化範例 由於人類的人工培育，小狗有大型犬和小型犬等非常多種的犬種。這裡我們介紹幾種各具特色的犬種。

迷你杜賓

經典小型犬，源自德國，黑色絲絨般的毛質為其特徵。黑色小狗並非一定要畫成黑色，請仔細觀察色調變化。

貴賓狗

長毛犬種的中型犬，因為狗毛經過修剪，外表看起來像穿著流行服飾。

米格魯

幼犬和成犬相比，手掌和腳掌的比例顯得較大，腹部也比較圓鼓。

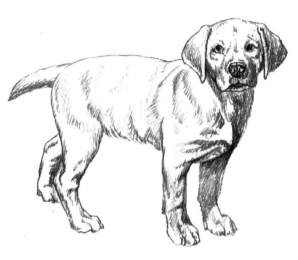

拉不拉多幼犬

除了被當成寵物狗之外，拉不拉多幼犬還會被訓練成導盲犬和警犬。聰明、性格沉穩為其特徵。屬於大型犬，即便幼犬的四肢也比較粗大厚實。

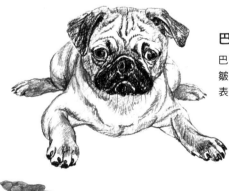

巴哥和鬥牛犬

巴哥和鬥牛犬的臉部額頭都有皺紋，看起來像似困惑不已的表情，讓人覺得很可愛。

鬣狗

〔動物界／脊索動物門／脊椎動物亞門／哺乳綱食肉目／貓型亞目／鬣狗科〕

有時候以腐肉為食，擁有連骨頭都可咬碎的大顎以及強健的消化器官。與小狗相似，但是屬於貓型亞目鬣狗科，會集體狩獵。

骨骼圖　手腳和頸椎較長，顎骨和脛骨強壯也是其特徵。後枕部稍微突出，前半身較大，髖骨較小。請觀看骨骼確認比例。

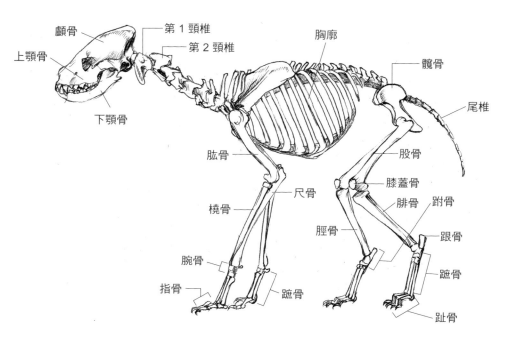

肌肉圖　哺乳類的體毛也會模糊了身體的線條。野生的食肉目動物肌肉發達，沒有多餘的皮下脂肪。請留意關節的位置。

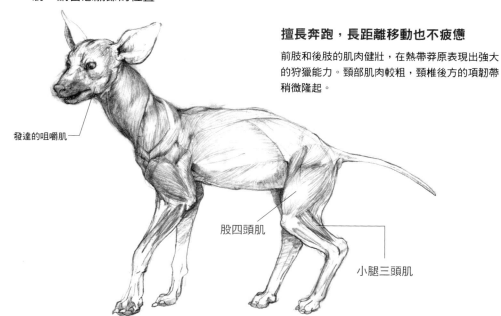

擅長奔跑，長距離移動也不疲憊

前肢和後肢的肌肉健壯，在熱帶莽原表現出強大的狩獵能力。頸部肌肉較粗，頸椎後方的項韌帶稍微隆起。

完成圖 越往體毛末梢毛色越深。請將軟橡皮當白色畫筆使用,描繪出長短毛混雜的樣子。

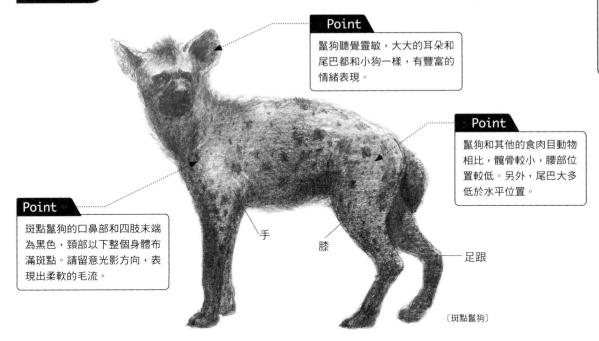

Point
鬣狗聽覺靈敏,大大的耳朵和尾巴都和小狗一樣,有豐富的情緒表現。

Point
鬣狗和其他的食肉目動物相比,髖骨較小,腰部位置較低。另外,尾巴大多低於水平位置。

Point
斑點鬣狗的口鼻部和四肢末端為黑色,頸部以下整個身體布滿斑點。請留意光影方向,表現出柔軟的毛流。

手

膝

足跟

〔斑點鬣狗〕

變化範例 請留意鬣狗的大耳朵、前肢和後肢的比例,並且描繪出各種姿態。

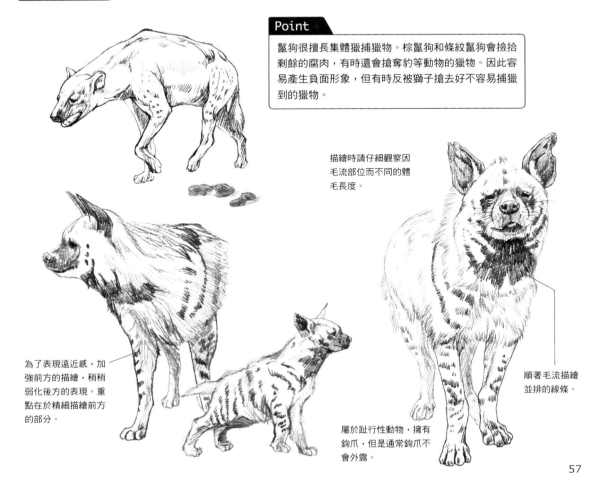

Point
鬣狗很擅長集體獵捕獵物。棕鬣狗和條紋鬣狗會撿拾剩餘的腐肉,有時還會搶奪豹等動物的獵物。因此容易產生負面形象,但有時反被獅子搶去好不容易捕獵到的獵物。

描繪時請仔細觀察因毛流部位而不同的體毛長度。

為了表現遠近感,加強前方的描繪,稍稍弱化後方的表現。重點在於精細描繪前方的部分。

順著毛流描繪並排的線條。

屬於趾行性動物,擁有鉤爪,但是通常鉤爪不會外露。

57

貓咪

〔動物界／脊索動物門／脊椎動物亞門／哺乳綱／食肉目／貓型亞目／貓科〕

貓咪被當成寵物飼養，是身體動作等表情豐富的動物。動作柔軟充滿曲線感，所以也很常被擬人化成女性。

骨骼圖　貓咪有退化的鎖骨，前肢可以交錯動作。如果有飼養貓咪，請仔細觸摸身體，試著將骨骼的標記點當成圖示對照確認。

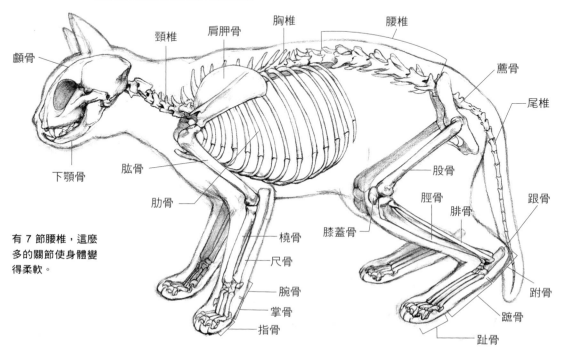

頸椎　　肩胛骨　　胸椎　　腰椎

顱骨

薦骨

尾椎

下顎骨

肱骨

股骨

肋骨

脛骨　　跟骨

腓骨

橈骨

膝蓋骨

跗骨

尺骨

蹠骨

腕骨

趾骨

掌骨

指骨

有 7 節腰椎，這麼多的關節使身體變得柔軟。

肌肉圖　去除貓毛和皮膚，肌肉顯得相當發達，宛如賽伯格。後肢肌肉比前肢更為發達，可跳得很高。

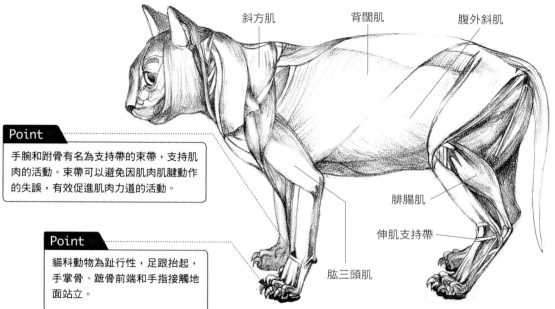

斜方肌　　背闊肌　　腹外斜肌

Point

手腕和跗骨有名為支持帶的束帶，支持肌肉的活動。束帶可以避免因肌肉肌腱動作的失誤，有效促進肌肉力道的活動。

Point

貓科動物為趾行性，足跟抬起，手掌骨、蹠骨前端和手指接觸地面站立。

腓腸肌

伸肌支持帶

肱三頭肌

變化範例 人類身邊的貓咪和小狗一樣，是很好的描繪對象。請一邊觀察柔軟的身體，一邊嘗試描繪出各種姿勢和表情。

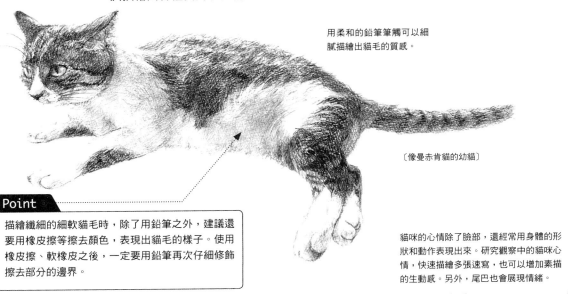

用柔和的鉛筆筆觸可以細膩描繪出貓毛的質感。

〔像曼赤肯貓的幼貓〕

Point

描繪纖細的細軟貓毛時，除了用鉛筆之外，建議還要用橡皮擦等擦去顏色，表現出貓毛的樣子。使用橡皮擦、軟橡皮之後，一定要用鉛筆再次仔細修飾擦去部分的邊界。

貓咪的心情除了臉部，還經常用身體的形狀和動作表現出來。研究觀察中的貓咪心情，快速描繪多張速寫，也可以增加素描的生動感。另外，尾巴也會展現情緒。

用手理毛的貓咪。用手洗臉也是貓科特有的動作。

Point

貓咪的口鼻部前方凸出的部分不明顯，雙眼並列於正面，臉部較為平面。

Point

貓咪眼睛的顏色有黃、綠、藍、茶色等非常多種。有時還會看到白貓左右眼（虹膜）顏色不同的異眼瞳。

Memo

表情中最重要的是「眼睛」

貓咪的眼睛、耳朵、鼻子、嘴巴、長鬍鬚和尾巴都是表現情緒時的關鍵重點。眼球映照的光線形狀和鬍鬚動作的幅度等，都是最後修飾階段時需要特別注意及描繪的部位。

貓咪的瞳孔會調節光線進入的多寡，在亮的地方，眼睛會往縱向變得細長。在暗的地方，眼睛會變圓。

Point

用明暗色調表現出灰色貓咪。請注意毛流的部分，用鉛筆上色。請如實描繪出暗色部分，調整色調就可以避免混濁髒汙的感覺。

〔俄羅斯藍貓〕

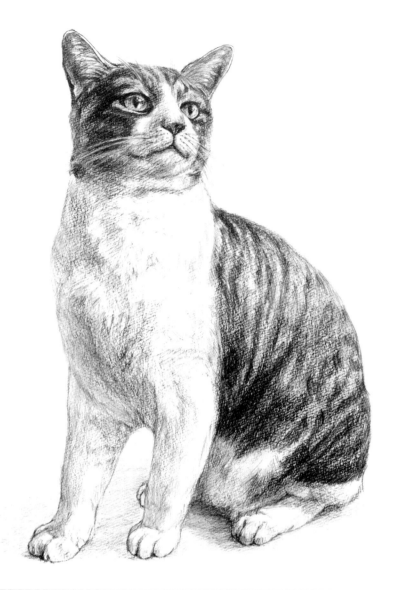

Memo

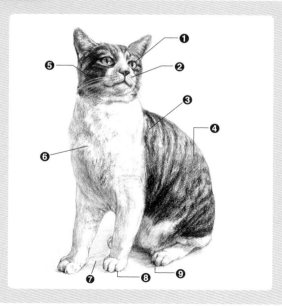

❶ 仔細觀察和身體質感不同的眼睛並精細描繪。建議光線範圍要畫得小，最暗的部位則要畫得夠暗。

❷ 貓咪和小狗（p50）相比，口鼻部的深度較淺，即便如此也必須掌握並且表現出貓咪該有的深度。特別要注重的是描繪時要留意鼻子和嘴巴周圍的樣子。

❸ 即便是相同的斑紋和顏色，也會有光線照射的明亮部位和陰暗部位。請瞇起眼睛，確認明度差異並且描繪出來。

❹ 背部圓拱，越往後方的部分反而越要稍微淡化，不可過於強調。

❺ 最後用軟橡皮畫出白色的鬍鬚。之後一定要用鉛筆調整擦除部分的周圍。

❻ 瞇起眼睛看貓咪，用軟橡皮順著毛流描繪出最白的胸前部分並用鉛筆修飾。

❼ 如果畫出腳邊的影子，就可以提升存在感。

❽ 請注意貓咪的手腳著地在同一平面。

❾ 描繪時請仔細觀察著地的部分，並精細的表現出來。

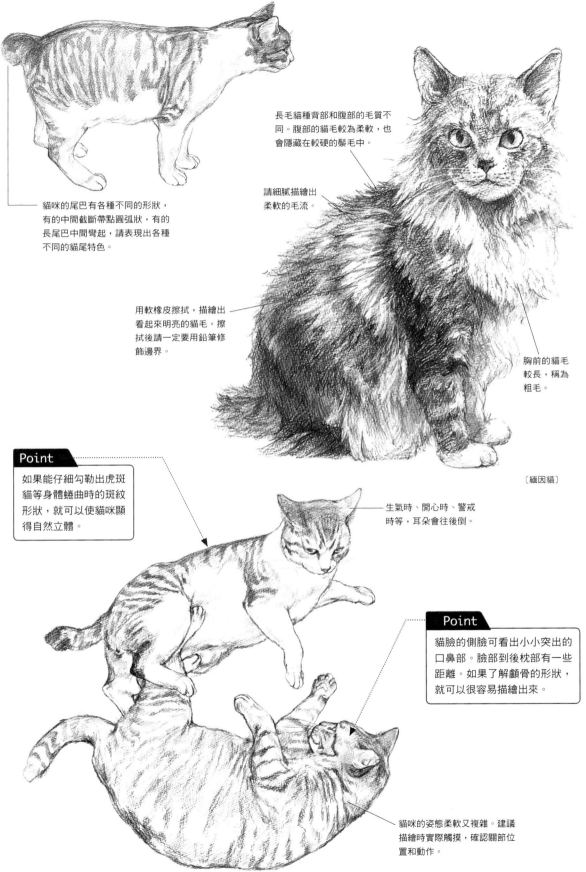

長毛貓種背部和腹部的毛質不同。腹部的貓毛較為柔軟,也會隱藏在較硬的鬃毛中。

請細膩描繪出柔軟的毛流。

貓咪的尾巴有各種不同的形狀,有的中間截斷帶點圓弧狀,有的長尾巴中間彎起,請表現出各種不同的貓尾特色。

用軟橡皮擦拭,描繪出看起來明亮的貓毛。擦拭後請一定要用鉛筆修飾邊界。

胸前的貓毛較長,稱為粗毛。

〔緬因貓〕

Point

如果能仔細勾勒出虎斑貓等身體蜷曲時的斑紋形狀,就可以使貓咪顯得自然立體。

生氣時、開心時、警戒時等,耳朵會往後倒。

Point

貓臉的側臉可看出小小突出的口鼻部。臉部到後枕部有一些距離。如果了解顱骨的形狀,就可以很容易描繪出來。

貓咪的姿態柔軟又複雜。建議描繪時實際觸摸,確認關節位置和動作。

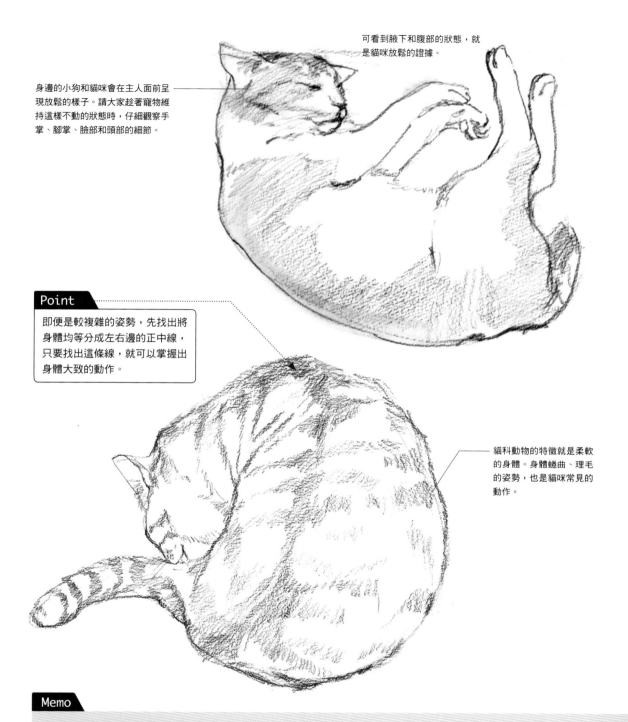

可看到腋下和腹部的狀態，就
是貓咪放鬆的證據。

身邊的小狗和貓咪會在主人面前呈
現放鬆的樣子。請大家趁著寵物維
持這樣不動的狀態時，仔細觀察手
掌、腳掌、臉部和頭部的細節。

Point

即便是較複雜的姿勢，先找出將
身體均等分成左右邊的正中線，
只要找出這條線，就可以掌握出
身體大致的動作。

貓科動物的特徵就是柔軟
的身體。身體蜷曲、理毛
的姿勢，也是貓咪常見的
動作。

Memo

跑步姿勢和跳躍的瞬間

貓科動物跑步時會從背部和腹部彎曲脊椎前進。體幹伸展的瞬間，前肢和後肢闊步展開。體幹縮起的瞬間，脊椎拱起，前肢和後肢交錯。除
了四肢的活動，也要注意脊椎圓拱形成的背部形狀。

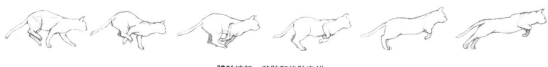

體幹縮起，前肢和後肢交錯。

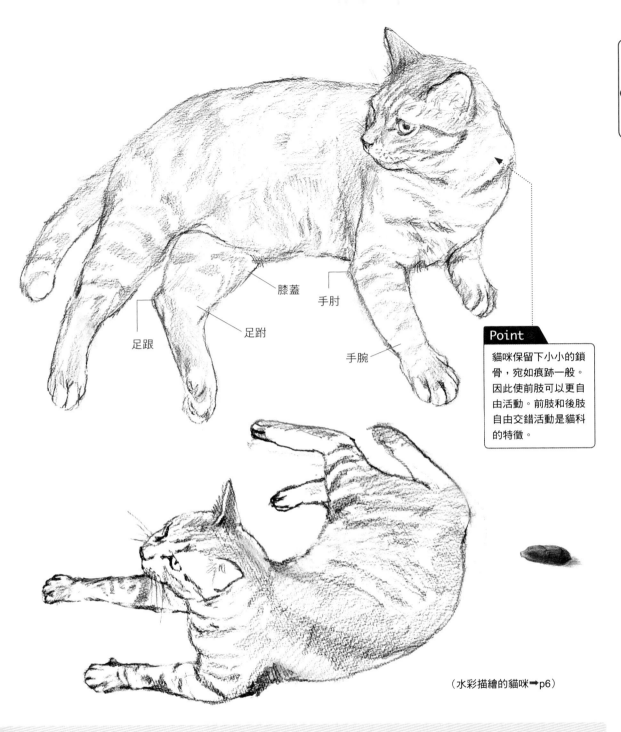

膝蓋

手肘

足跟

足蹠

手腕

Point

貓咪保留下小小的鎖骨，宛如痕跡一般。因此使前肢可以更自由活動。前肢和後肢自由交錯活動是貓科的特徵。

（水彩描繪的貓咪➡p6）

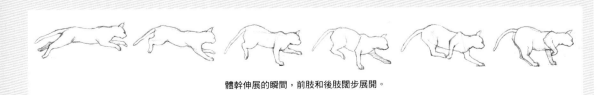

體幹伸展的瞬間，前肢和後肢闊步展開。

接續下頁▶

描繪步驟　素描貓咪橫躺的姿勢。描繪的重點在於整體和部分的形狀確認，以及陰影的描繪方法。

描繪外輪廓線

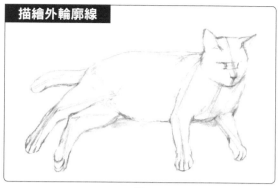

❶ 觀察骨骼和身體特徵並且描繪外輪廓線

仔細觀察，決定畫面中的構圖並描繪出輪廓線。畫出形狀、全身整體的外輪廓線。外輪廓線不單單只是外形，重要的是要能意識到骨骼的標記點（尤其是關節）和身體顯現的特徵。將圖像放大描繪於畫面中，決定構圖時要將全身收進畫面中。這時先淡淡描繪出正中線，這是呈現立體感的基準。

描繪身體

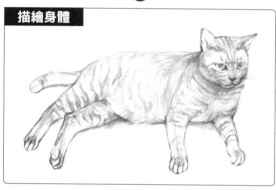

❷ 仔細觀察骨骼、肌肉和關節

仔細觀察全身的顏色和陰影的變化，就可以分析身體表面的色塊和陰影。瞇起眼睛觀看就不會受限於細節，而能夠捕捉到整體的明暗。仔細觀察前肢和後肢的關節位置及關節角度，如果可以觸碰對象請試著觸摸，這樣還可以確認骨骼和肌肉與外觀的關係。鉛筆請保持尖銳。

分析形狀

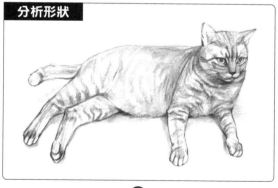

❸ 一旦發現形狀變形，就立刻修正

一邊確認整體和部分，交界部分和部分形狀的關係，一邊慢慢分析出詳細的形狀。這時，如果覺得形狀奇怪，請不要太執著描繪出貓咪實際樣態，而要留意貓咪所在的整個空間形狀，這樣就可以確認出形狀。即便到了這個階段，一旦形狀變形，請不要遲疑，立即修正。

開始描繪淡淡的陰影

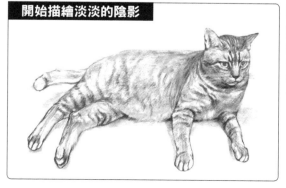

❹ 配合形狀線條和面，用細線法描繪陰影

配合分析形狀的線條和面，開始添加陰影。請不要一下子加深線條的濃度，而要瞇起眼睛觀看，感受暗色（黑色）部分再開始用細線法（p22）描繪出長度適中的並列線條，來表現出色塊。讓身體產生立體感，並且慢慢將細線法線條重疊在暗色部位。

觀察中間的陰影

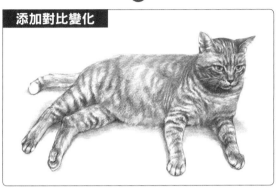

添加對比變化

❺ 觀察中間的陰影並且著色

仔細觀察因為中間色塊產生的變化，並且用鉛筆上色。另外，注意毛流，用 B 或 2B 左右的鉛筆描繪出斑紋的顏色。

❻ 加強前方的對比強弱，添加變化

時不時瞇起眼睛觀看，掌握出大致的陰影，同時確認寫生描繪的陰影色調是否正確。塗上最深的顏色，疊加顏色描繪出陰影就可以提升立體感。前方細柔的毛流要描繪出細膩的對比，呈現強弱變化。精細描繪前方的頭部和前肢，完成最後修飾。

〔完成圖〕

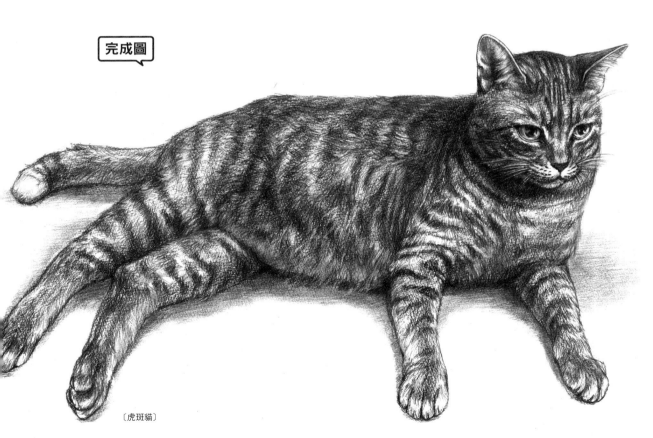

〔虎斑貓〕

骨骼圖　　趨近人類的大型靈長類稱為猿人類。大猩猩的前肢較長，行走時握拳四肢行走（指關節行走）。顱骨會因性別而形狀不同。

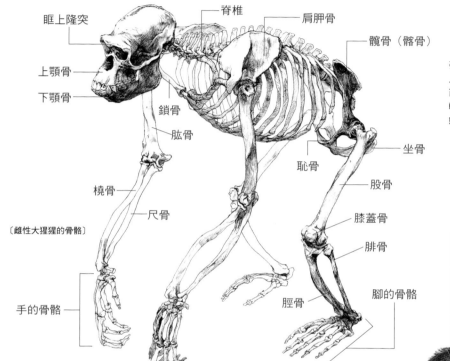

眶上隆突
脊椎
肩胛骨
髖骨（髂骨）
上顎骨
下顎骨
鎖骨
肱骨
坐骨
恥骨
股骨
橈骨
尺骨
〔雌性大猩猩的骨骼〕
膝蓋骨
腓骨
脛骨
腳的骨骼
手的骨骼

姿勢在自然放鬆的狀態下，人類的手掌會朝向身體，然而大猩猩的手掌會 90 度旋轉朝向後方。這樣的手腕狀態就稱為內旋位。

Point

雄性大猩猩頭部突出的矢狀脊連結了健壯的咀嚼肌，可以讓巨大的上下顎咬合。

完成圖　　大猩猩也是人科中的大型動物，所以要讓素描畫面充滿張力。

描繪方法

❶ 最初用 HB 鉛筆描繪整個形體的輪廓線，再用淡淡的虛線分析各種形狀。

❷ 從暗色部分開始上色。這時候沿著面細心描繪出並排的鉛筆線條，表現、分析下方陰影範圍的淡淡線條就不會消失。

❸ 最後修飾時用 3B、4B 鉛筆仔細勾勒出前方、臉部和指尖。

❹ 最後添加的銀背和毛流，用軟橡皮稍微淡化後方的筆觸。加深前方的色調提升精密度並構成對比，就可以營造出靈動逼真的遠近感。

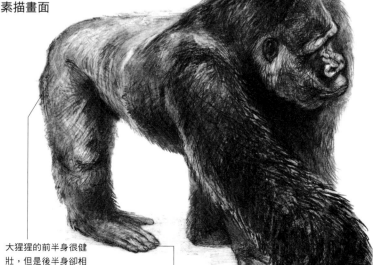

大猩猩的前半身很健壯，但是後半身卻相對較小，尤其臀部不如人類豐滿。

大猩猩的足跟到趾尖都有接觸地面。這是適應陸地生活的形狀，但是並未像人類一樣有足弓。

變化範例 大猩猩性格溫和，過著悠閒穩定的群居生活。請描繪出豐富的表情。

雄性大猩猩年老時的背部
毛色會變白，稱為銀背，
顯得很有威嚴感。

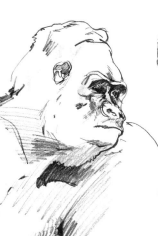

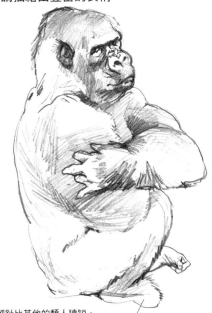

〔指關節行走〕

Point

大猩猩骨骼堅硬、身體龐
大，在過去都給人凶狠的
感覺，其實這是在恐嚇侵
襲的人類，實際上性情溫
和且愛好和平。凹陷的眼
睛神情充滿溫柔。

腳趾比其他的類人猿短，
但仍比人類長，所以連腳
都可以彎成拳頭狀。

臀部和大大的背
相比顯得很小，
頗為有趣。

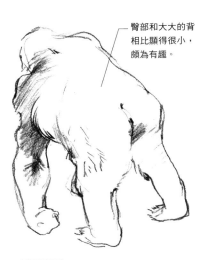

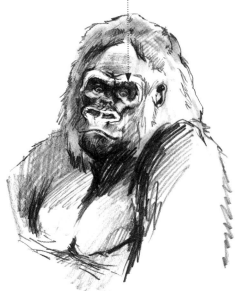

速寫動態
樣貌。

Memo

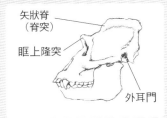

矢狀脊
（脊突）

眶上隆突

外耳門

雄性　　　　　　雌性

雄性和雌性的頭型不同

大猩猩雄性和雌性的顱骨不同。
雄性的頂骨有一個前後向的「矢
狀脊」脊突，附著強大的咀嚼
肌。雄性整體的凹凸起伏明顯，
雌性的形狀起伏不明顯。

〔動物界／脊索動物門／脊椎動物亞門／哺乳綱／靈長目／人科／紅毛猩猩亞科／紅毛猩猩屬〕

紅毛猩猩的手臂比腳長，身體覆蓋長長的體毛，棲息在蘇門答臘和婆羅洲的茂密雨林中。在馬來語中「紅毛猩猩」意味著「森林之人」，性格溫和。

骨骼圖　紅毛猩猩適應樹上的生活，利用臂躍行動（臂力擺盪）移動，和大猩猩（p66）一樣，前肢比後肢長，大大的顱骨和鎖骨也是其特徵。

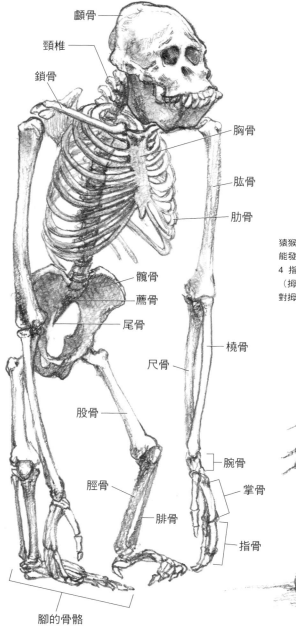

顱骨
頸椎
鎖骨
胸骨
肱骨
肋骨
髂骨
薦骨
尾骨
橈骨
尺骨
股骨
腕骨
掌骨
脛骨
腓骨
指骨
腳的骨骼

前肢比後肢長了約 2 倍之多，由此可知前臂和手的骨骼特別長。

變化範例

描繪的時候將整片長毛整合成一個形狀，之後再有意識地描繪根根分明的體毛。

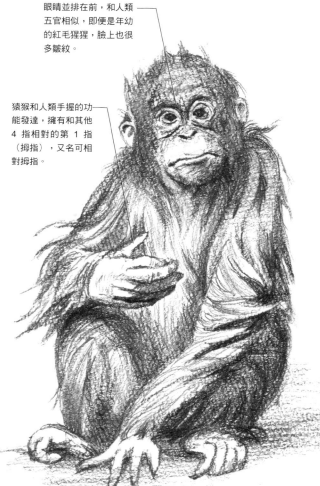

眼睛並排在前，和人類五官相似，即便是年幼的紅毛猩猩，臉上也很多皺紋。

猿猴和人類手握的功能發達，擁有和其他 4 指相對的第 1 指〔拇指〕，又名可相對拇指。

〔紅毛猩猩的寶寶〕

紅毛猩猩的寶寶。表情和人類
有共通點。

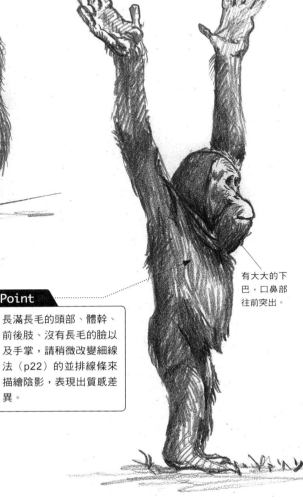

有大大的下
巴，口鼻部
往前突出。

體毛長，為紅褐色，臉和手
腳沒有長毛。請試著用鉛筆
描繪出其中的質感差異。

Point

長滿長毛的頭部、體幹、
前後肢、沒有長毛的臉以
及手掌，請稍微改變細線
法（p22）的並排線條來
描繪陰影，表現出質感差
異。

請用 3B 鉛筆在
有凹凸質感的圖
畫紙作畫。

雄性紅毛猩猩年老時，額
頭和雙頰的皮膚會像褶襉
般拉長下垂。如果社會地
位很高，會受到宛如陽光
般的關注。

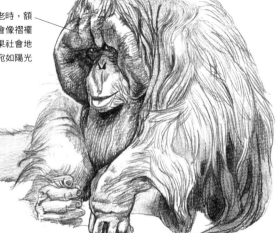

腳也可以抓樹枝，
腳就像手一樣，具
有握力。

〔動物界／脊索動物門／脊椎動物亞門／哺乳綱／靈長目／人科／人亞科／黑猩猩屬〕
這是目前最接近人類的動物，擁有 98% 以上和人類（p42）共通的遺傳基因核酸序列，會使用工具，甚至會製造工具。

骨骼圖

黑猩猩可說是人類的近親，因為四肢行走，上肢骨骼也很長，膝蓋也呈彎曲姿態。骨盆形狀也是下方開口較廣。雖然黑猩猩也可以用雙腳站立，但是會手握拳頭，以指關節行走。

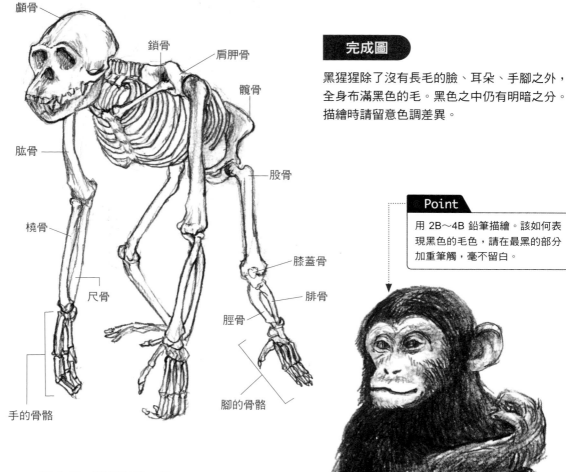

顱骨

鎖骨

肩胛骨

髖骨

肱骨

股骨

橈骨

膝蓋骨

尺骨

腓骨

脛骨

手的骨骼

腳的骨骼

完成圖

黑猩猩除了沒有長毛的臉、耳朵、手腳之外，全身布滿黑色的毛。黑色之中仍有明暗之分。描繪時請留意色調差異。

Point

用 2B～4B 鉛筆描繪。該如何表現黑色的毛色，請在最黑的部分加重筆觸，毫不留白。

智力高，懂得製做工具

黑猩猩智力高又很可愛，但也是攻擊性很強的動物。臉部表情豐富，會像人類一樣露齒笑。捕食愛吃的白蟻時、缺乏適合編織巢穴的細木棒時，會拔掉樹木的葉片做成棒狀，動手製作工具。這種文化還會在群體中傳播開來。

〔黑猩猩的寶寶〕

變化範例 黑猩猩一半的時間在陸地，一半的時間在樹上生活，和大猩猩一樣，使用前肢的拳頭移動（指關節行走）。仔細觀察表現力豐富的生活，試著描繪像似黑猩猩的生活場景。

Point

黑色的體色中也有明亮之處。加重最黑的部位，就可以一掃之前黑暗的感覺，讓整體顏色變得明亮。明度是相對的感覺，順著毛流用鉛筆上色。

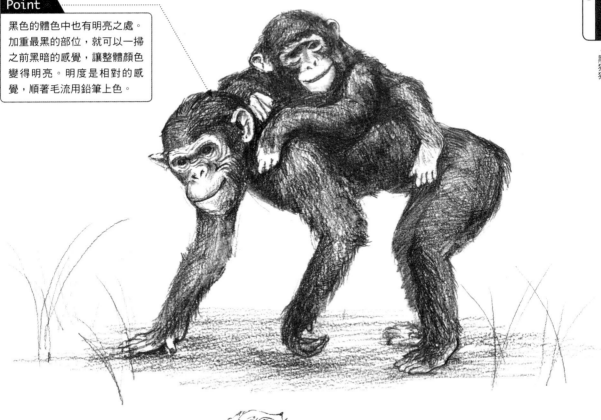

黑猩猩喜怒哀樂的表情豐富，請捕捉牠們的表情，但是也請不要畫得太像人類，這點還請注意。

不只用輪廓線來表現，輪廓線太分明，難免使畫面流於平面化。線條時粗時細，利用強弱表現出前方和遠方的差異。這是日本動畫中的基本線稿。作畫的重點在於描繪多張線稿素描。

71

松鼠

〔動物界 / 脊索動物門 / 脊椎動物亞門 / 哺乳綱 / 嚙齒目 / 松鼠科〕

松鼠將身體立起，手持食物的姿勢相當可愛，所以是經常被擬人化的一種動物。
請試著描繪出松鼠靈活跳動的姿態。

骨骼圖　松鼠的頭比起細小的手腳和身體顯得相當大。長長的尾巴和老鼠不同，會像旗幟般向上
立起。

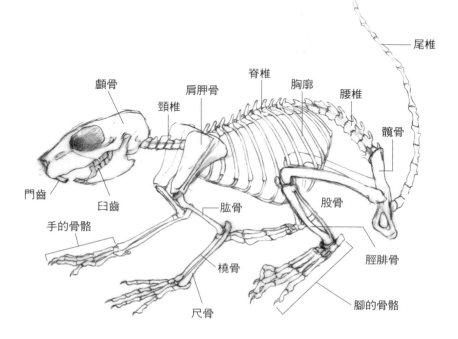

尾椎

顱骨
頸椎
肩胛骨
脊椎
胸廓
腰椎
髖骨

門齒
臼齒
手的骨骼
肱骨
股骨
橈骨
脛腓骨
尺骨
腳的骨骼

變化範例　松鼠用後肢站立，身體圓滾滾，各種動作姿勢都看不膩。請試試捕捉牠們可愛動作
的瞬間，尾巴和臉的朝向是描繪的重點。

利用速寫了解動作

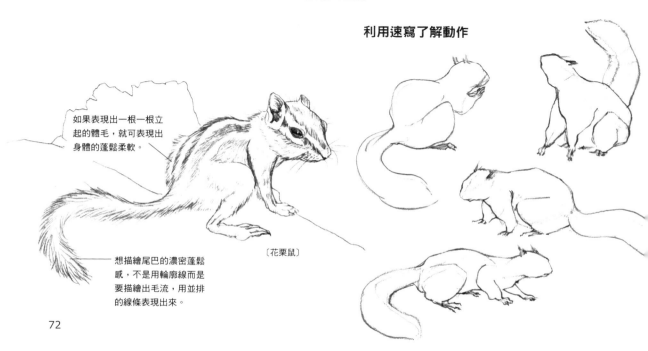

如果表現出一根一根立
起的體毛，就可表現出
身體的蓬鬆柔軟。

想描繪尾巴的濃密蓬鬆
感，不是用輪廓線而是
要描繪出毛流，用並排
的線條表現出來。

〔花栗鼠〕

完成圖　松鼠和老鼠相比，前肢外觀明顯，手腳都很長。用蓬鬆如旗幟立起的大尾巴表現出松鼠的樣貌。

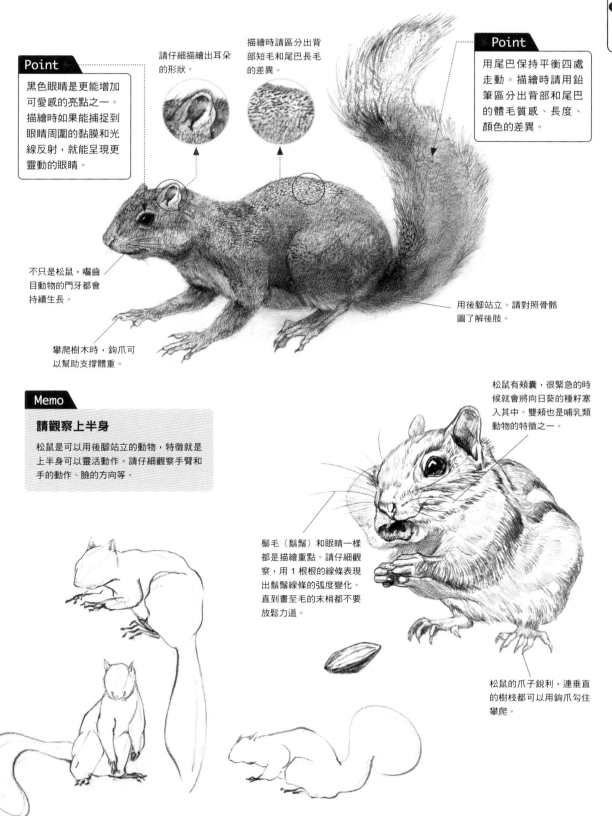

Point

黑色眼睛是更能增加可愛感的亮點之一。描繪時如果能捕捉到眼睛周圍的黏膜和光線反射，就能呈現更靈動的眼睛。

請仔細描繪出耳朵的形狀。

描繪時請區分出背部短毛和尾巴長毛的差異。

Point

用尾巴保持平衡四處走動。描繪時請用鉛筆區分出背部和尾巴的體毛質感、長度、顏色的差異。

不只是松鼠，囓齒目動物的門牙都會持續生長。

攀爬樹木時，鉤爪可以幫助支撐體重。

用後腳站立。請對照骨骼圖了解後肢。

Memo

請觀察上半身

松鼠是可以用後腳站立的動物，特徵就是上半身可以靈活動作。請仔細觀察手臂和手的動作、臉的方向等。

松鼠有頰囊，很緊急的時候就會將向日葵的種籽塞入其中。雙頰也是哺乳類動物的特徵之一。

鬚毛（鬍鬚）和眼睛一樣都是描繪重點。請仔細觀察，用1根根的線條表現出鬍鬚線條的弧度變化。直到畫至毛的末梢都不要放鬆力道。

松鼠的爪子銳利，連垂直的樹枝都可以用鉤爪勾住攀爬。

73

長頸鹿

〔動物界／脊索動物門／脊椎動物亞門／哺乳綱／鯨偶蹄目／長頸鹿科〕

雄性的長頸鹿身體較高，有的甚至高達 5 公尺。長頸鹿會用長舌頭捲住樹葉進食。
長長的脖子也是為了適應生活而保留的樣貌，是一種身高很高的物種。

骨骼圖 ▶ 脖子很長，但頸椎只有 7 個，柔
軟又靈活。頸椎後方有一片又厚
又強韌的項韌帶隆起，支撐頭部
和脖子。

肌肉圖 ▶ 脖子是長頸鹿的特徵，布滿密密
的肌肉。為了掌握動作，也要注
意胸部和腳的肌肉走向。

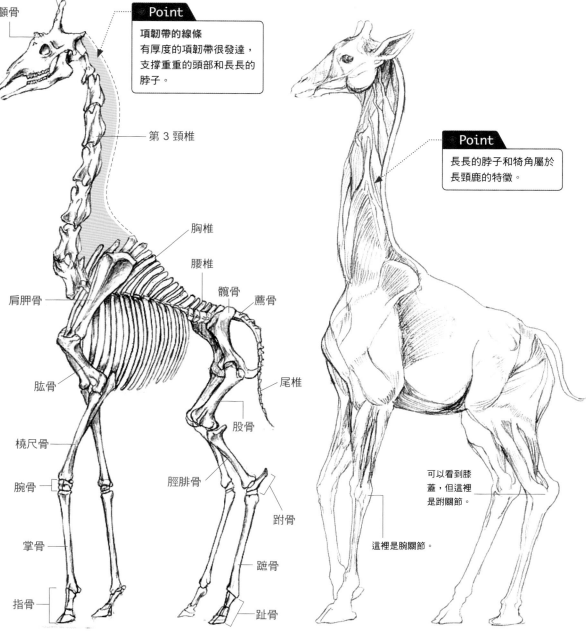

長頸鹿的犄角是骨頭。

顱骨

Point
項韌帶的線條
有厚度的項韌帶很發達，
支撐重重的頭部和長長的
脖子。

第 3 頸椎

胸椎

腰椎

髖骨

薦骨

肩胛骨

肱骨

尾椎

股骨

橈尺骨

脛腓骨

腕骨

跗骨

掌骨

蹠骨

指骨

趾骨

Point
長長的脖子和犄角屬於
長頸鹿的特徵。

可以看到膝
蓋，但這裡
是跗關節。

這裡是腕關節。

描繪步驟 請仔細觀察脖子和臉的角度等，留意骨骼和肌肉的特徵再素描。斑塊的描繪也呈現出立體感。（長頸鹿的水彩➡p4）

描繪外輪廓線

🔳 不只要分析外側輪廓，也要分析內部陰影

仔細觀察，描繪身體的外輪廓線。除了外側輪廓，也要用淡淡的線條分析出內部的陰影。瞇起眼睛看著對象，就可以不受限於細節形狀，而能掌握出大致的立體感。

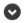

精細描繪陰影

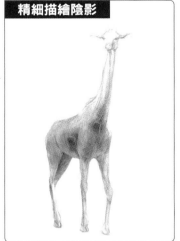

🔳 描繪斑塊前先掌握身體大概的陰影

描繪斑塊前，先仔細描繪出長頸鹿身體的陰影。瞇起眼睛看著對象，就可以掌握大致的陰影。可以掌握大致的立體感，就表示能進一步意識到內部的骨骼。

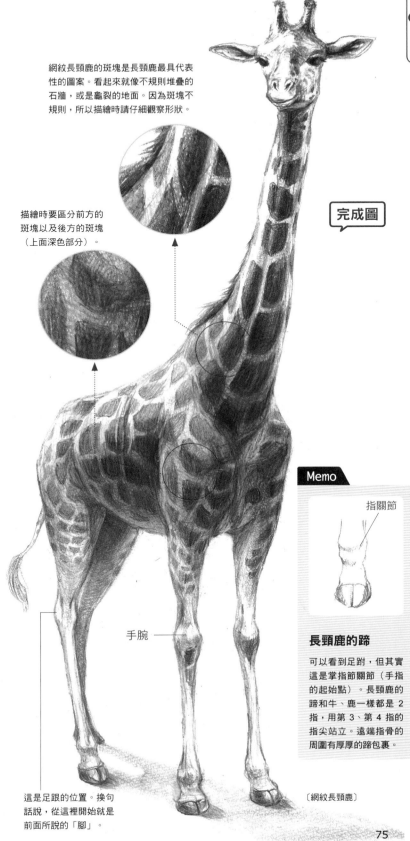

網紋長頸鹿的斑塊是長頸鹿最具代表性的圖案。看起來就像不規則堆疊的石牆，或是龜裂的地面。因為斑塊不規則，所以描繪時請仔細觀察形狀。

描繪時要區分前方的斑塊以及後方的斑塊（上面深色部分）。

完成圖

Memo

指關節

長頸鹿的蹄

可以看到足跗，但其實這是掌指節關節（手指的起始點）。長頸鹿的蹄和牛、鹿一樣都是 2 指，用第 3、第 4 指的指尖站立。遠端指骨的周圍有厚厚的蹄包裹。

手腕

這是足跟的位置。換句話說，從這裡開始就是前面所說的「腳」。

〔網紋長頸鹿〕

75

Lesson 1-10 犀牛

哺乳類

〔動物界 / 脊索動物門 / 脊椎動物亞門 / 哺乳綱 / 奇蹄目 / 犀牛科〕
犀牛是大型的夜行性動物。鼻子前端有角，擁有又硬又厚實的皮膚。由於人類的濫捕而面臨滅絕的危險。

骨骼圖　犀牛的脊椎在大大的背脊有突出的棘突，鼻尖的角為其特徵，有 1 到 2 根角。

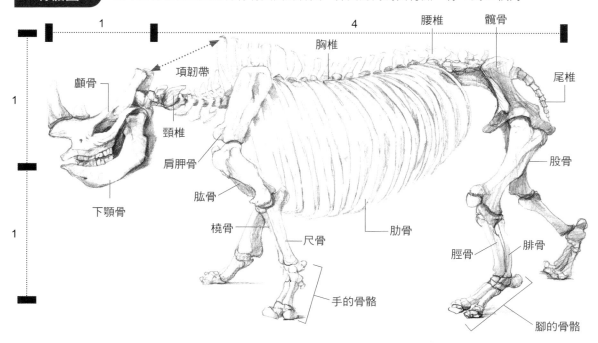

1　　　　　　　　　　　4　　腰椎　　髖骨
胸椎
項韌帶
顳骨　　　　　　　　　　　　　　　　尾椎
1
頸椎
肩胛骨
下顎骨　　　　肱骨　　　　　　　　　　　　股骨
1
橈骨
尺骨　　　　　肋骨
脛骨　　腓骨
手的骨骼
腳的骨骼

完成圖　犀牛的特徵是前半身比後半身大。發達的項韌帶支撐著沉重的頭部，在後枕部、頸椎的棘突、隆起的胸椎棘突間連結成板狀。描繪形狀時請注意頸部後面隆起處等特點。

Point
如果太強調輪廓線，原本還有另一側的身體，看起來像在這邊被切了一半。描繪時要表現出另一側看不見的量感。

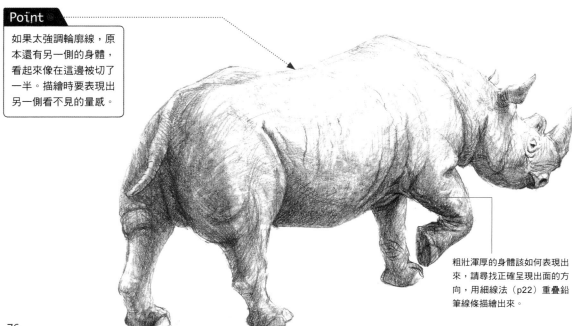

粗壯渾厚的身體該如何表現出來，請尋找正確呈現出面的方向，用細線法（p22）重疊鉛筆線條描繪出來。

76

變化範例 有人會看著照片描繪，但是最好可以在動物園觀察真實的動物，從各個方向速寫描繪。從照片無法得知動物的另一側，如果可以看到真實動物，就可以想像動物的深度、量感和形狀。

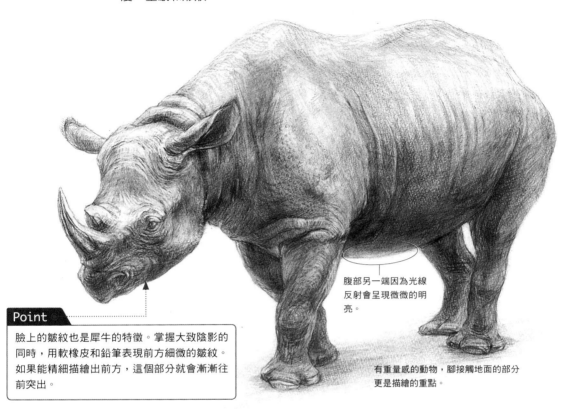

腹部另一端因為光線反射會呈現微微的明亮。

Point

臉上的皺紋也是犀牛的特徵。掌握大致陰影的同時，用軟橡皮和鉛筆表現前方細微的皺紋。如果能精細描繪出前方，這個部分就會漸漸往前突出。

有重量感的動物，腳接觸地面的部分更是描繪的重點。

動物園速寫

犀牛坐著時，短短的手腳折起彎曲的樣子。請了解前肢、後肢的骨骼後描繪。

犀牛有一個很大的骨盆和下肢，請一邊留意骨骼一邊描繪。

Memo

質感粗糙的皮膚

皮膚又厚又硬，有著犀牛獨特的細緻立體紋路。不需要全部描繪出來，透過表現出前方的部分，呈現皮膚的質感。

犀牛腳

犀牛為奇蹄目，有3個蹄。原本奇蹄目動物的祖先擁有5指，但是馬從3指變成1指，犀牛則一直保留3指到現在。

獅子／老虎

〔動物界／脊索動物門／脊椎動物亞門／哺乳綱／食肉目／貓科／豹屬〕
〔動物界／脊索動物門／脊椎動物亞門／哺乳綱／食肉目／貓科／豹屬〕
獅子生活在非洲，曾經棲息在歐亞大陸和美洲。老虎曾廣泛分布在亞洲，如今棲息地縮減，瀕臨滅絕的危險。

骨骼圖 獅子是僅次於老虎的大型貓科動物。在貓科中是少見群居生活的動物。

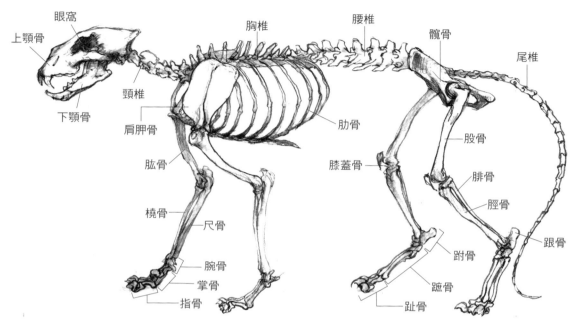

眼窩
上顎骨
胸椎
腰椎
髖骨
尾椎
頸椎
下顎骨
肩胛骨
肋骨
股骨
肱骨
膝蓋骨
腓骨
脛骨
跟骨
橈骨
尺骨
腕骨
掌骨
指骨
跗骨
蹠骨
趾骨

〔獅子的全身骨骼〕

完成圖（獅子） 雄獅的鬃毛也可說是「百獸之王」獅子的象徵。究竟是如何生長的，請大家細心觀察。

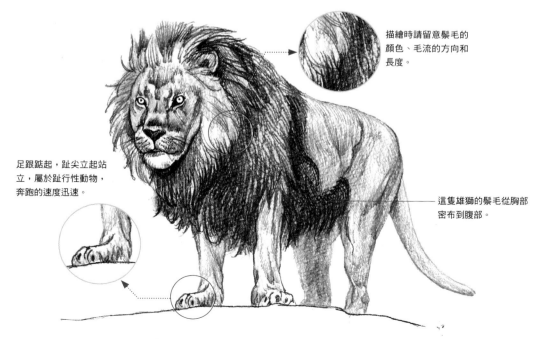

描繪時請留意鬃毛的顏色、毛流的方向和長度。

足跟踮起，趾尖立起站立，屬於趾行性動物，奔跑的速度迅速。

這隻雄獅的鬃毛從胸部密布到腹部。

變化範例 獅子有著雄赳赳、氣昂昂的形象,但是在動物園的獅子卻像家中的貓咪一樣呼呼大睡,慵懶悠哉。

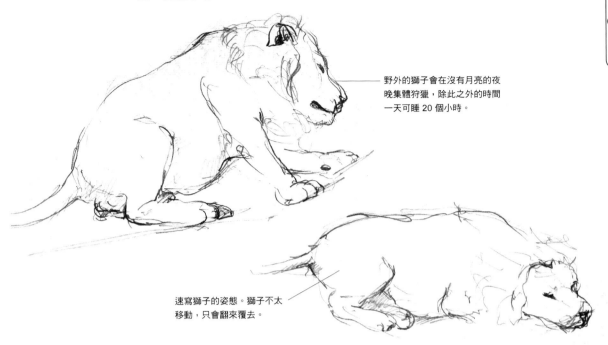

野外的獅子會在沒有月亮的夜晚集體狩獵,除此之外的時間一天可睡 20 個小時。

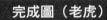

速寫獅子的姿態。獅子不太移動,只會翻來覆去。

完成圖(老虎)

老虎和獅子的頭部外觀有很大的不同,但是顱骨卻很相似。

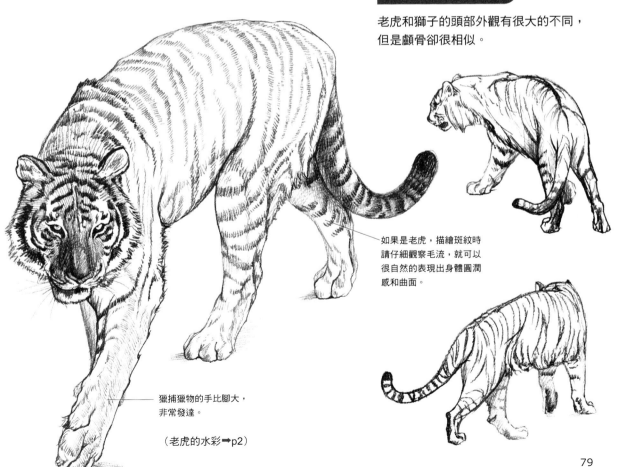

如果是老虎,描繪斑紋時請仔細觀察毛流,就可以很自然的表現出身體圓潤感和曲面。

獵捕獵物的手比腳大,非常發達。

(老虎的水彩➡p2)

〔動物界／脊索動物門／脊椎動物亞門／哺乳綱／鯨偶蹄目／牛科〕
牛是與我們飲食生活有密切關係的大型動物，擁有 2 個蹄，是用 4 個胃消化草
（纖維素）的反芻動物。讓我們一起來看看家畜化的牛。

骨骼圖　如果從側面看，整個身體呈方形的牛背明顯浮現脊椎棘突的形狀。如果有意識到骨骼，就能了解身體凹凸的意義和關係，將有助於描繪。

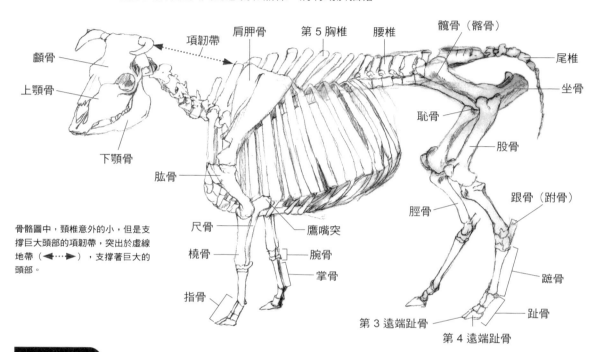

顱骨　上顎骨　下顎骨　項韌帶　肩胛骨　第 5 胸椎　腰椎　髖骨（髂骨）　尾椎　坐骨　恥骨　股骨　跟骨（跗骨）　脛骨　脰骨　肱骨　鷹嘴突　尺骨　橈骨　腕骨　掌骨　指骨　第 3 遠端趾骨　第 4 遠端趾骨　趾骨

骨骼圖中，頸椎意外的小，但是支撐巨大頭部的項韌帶，突出於虛線地帶（◀···▶），支撐著巨大的頭部。

完成圖　用 HB 鉛筆淡淡描繪形狀。在描繪大面積的形狀時，也要留意骨骼和肌肉形成的陰影。

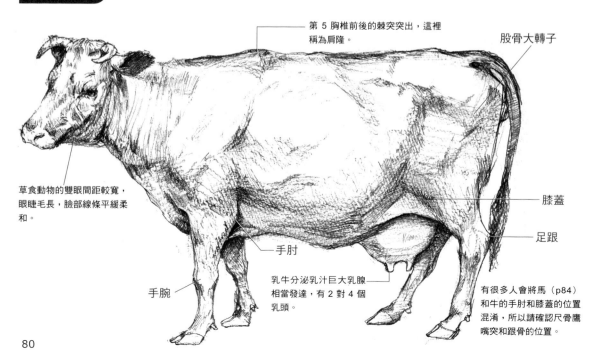

第 5 胸椎前後的棘突突出，這裡稱為肩隆。

股骨大轉子

草食動物的雙眼間距較寬，眼睫毛長，臉部線條平緩柔和。

手肘

膝蓋

足跟

手腕

乳牛分泌乳汁巨大乳腺相當發達，有 2 對 4 個乳頭。

有很多人會將馬（p84）和牛的手肘和膝蓋的位置混淆，所以請確認尺骨鷹嘴突和跟骨的位置。

變化範例 家畜牛的動作緩慢穩重。請仔細觀察描繪各種姿勢。

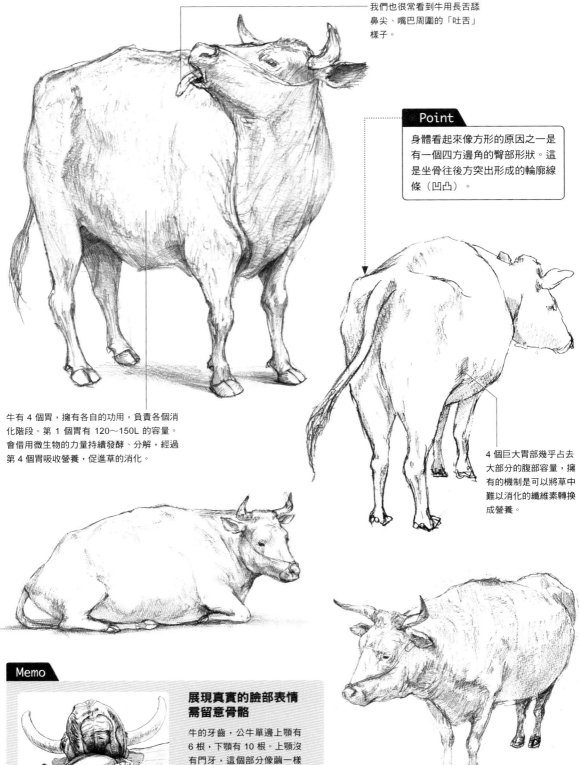

我們也很常看到牛用長舌舔鼻尖、嘴巴周圍的「吐舌」樣子。

Point

身體看起來像方形的原因之一是有一個四方邊角的臀部形狀。這是坐骨往後方突出形成的輪廓線條（凹凸）。

牛有 4 個胃，擁有各自的功用，負責各個消化階段。第 1 個胃有 120～150L 的容量。會借用微生物的力量持續發酵、分解，經過第 4 個胃吸收營養，促進草的消化。

4 個巨大胃部幾乎占去大部分的腹部容量，擁有的機制是可以將草中難以消化的纖維素轉換成營養。

Memo

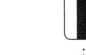

展現真實的臉部表情需留意骨骼

牛的牙齒，公牛單邊上顎有 6 根，下顎有 10 根。上顎沒有門牙，這個部分像繭一樣的堅硬。會用長舌頭捲住草送入嘴中。

2 指蹄是第 3 指和第 4 指的指甲。

81

骨骼圖　支撐胸廓和顱骨的四肢粗大，由此可知重心低。

3.5　　　　1

髖骨　薦骨　腰椎　　第 4 胸椎　第 7 頸椎

尾椎　　　　　　　　　　　　　　　項韌帶　　顱骨

眼窩

上顎骨

股骨

肩胛骨

肱骨

下顎骨

跟骨

膝蓋骨

脛腓骨

肋骨

跗骨　　趾骨

橈尺骨

蹠骨

腕骨

掌骨

指骨

Point

頸部粗短肥厚，所以看起來較短，但 7 個頸椎的後方有支撐巨大頭部的項韌帶，相當發達（◄···►），提供穩固的支撐。

完成圖　由圖示可知骨骼健壯支撐著龐大身軀。用鉛筆的線條表現出立體感和皮膚的飽滿厚實。

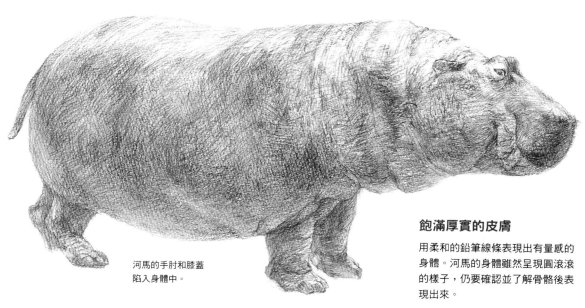

河馬的手肘和膝蓋陷入身體中。

飽滿厚實的皮膚

用柔和的鉛筆線條表現出有量感的身體。河馬的身體雖然呈現圓滾滾的樣子，仍要確認並了解骨骼後表現出來。

變化範例 侏儒河馬和河馬的大小和比例都不同。侏儒河馬的口鼻部和體幹部分較大,渾圓的腹部幾乎要碰到地面。

如果要用線條表現,就將如漫畫角色般的開心表情配置在前方。透過加強前方的頭部和左上肢的表現,在平面圖中仍可營造出遠近感。

親子同聚的景象,使主題充滿故事性和溫暖的氛圍。

Point

在水中只有鼻子和眼睛會露出水面,有時會在水中待很長的時間。這種動物的耳朵、眼睛、鼻子幾乎在同一條線上。

河馬的手腳比起巨大的身體和臉相對較小。巨大粗短的身軀和臉很可愛,是很常被角色化的動物。

據說河馬會流紅色的汗,但是其實河馬的皮膚沒有汗腺,會分泌隔絕紫外線的黏液,這些黏液呈紅色。

透過完美的陰影表現,能營造出重量感。

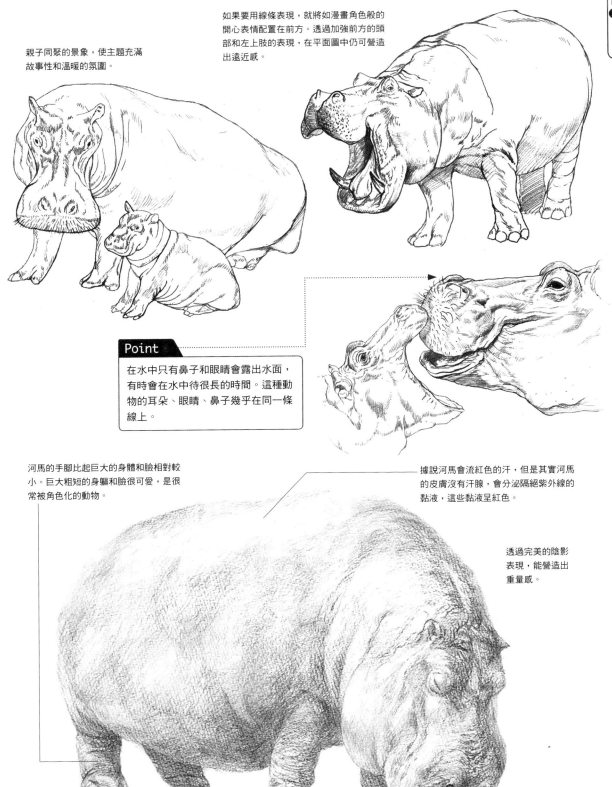

〔侏儒河馬〕

83

馬

〔動物界／脊索動物門／脊椎動物亞門／哺乳綱／奇蹄目／馬科〕

馬是很美的動物，擁有長脖子、四肢和適應快速奔跑的形體，智力也很高、頸部後面有鬃毛、尾巴也有長長的鬃毛。

骨骼圖　馬的骨骼描繪重點是強健的長頸和細長的四肢，手肘和膝蓋直接和軀幹相連。

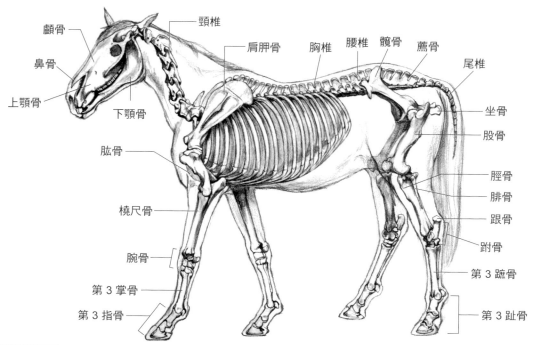

顱骨　頸椎　肩胛骨　胸椎　腰椎　髖骨　薦骨　尾椎

鼻骨　上顎骨　下顎骨　肱骨　橈尺骨　腕骨　第 3 掌骨　第 3 指骨　坐骨　股骨　脛骨　腓骨　跟骨　跗骨　第 3 蹠骨　第 3 趾骨

肌肉圖　想要呈現馬的美麗，關鍵在於肌肉的輪廓線條（凹凸）。因為馬的體毛短，所以體幹和頸部厚實的肌肉輪廓線條會呈現於身體表面。請大家要掌握好支撐細長四肢的肌肉和肌腱的走向。

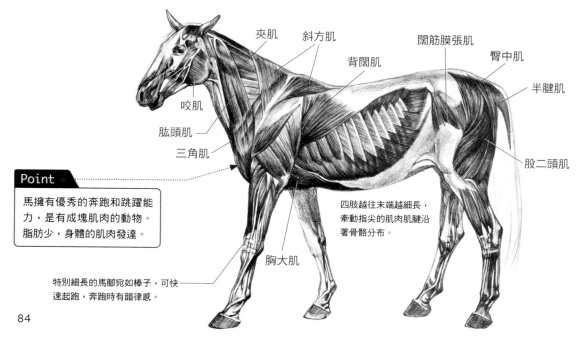

夾肌　斜方肌　背闊肌　闊筋膜張肌　臀中肌　半腱肌

咬肌　肱頭肌　三角肌　胸大肌　股二頭肌

Point

馬擁有優秀的奔跑和跳躍能力，是有成塊肌肉的動物。脂肪少，身體的肌肉發達。

四肢越往末端越細長，牽動指尖的肌肉肌腱沿著骨骼分布。

特別細長的馬腳宛如棒子，可快速起跑，奔跑時有韻律感。

描繪步驟　請了解骨骼和肌肉，掌握馬匹躍動的動作，再慢慢加上肌肉形成的少許陰影。

描繪外輪廓線

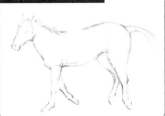

描繪陰影

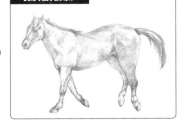

添加濃淡深淺

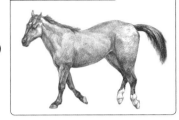

1 觀察動作的律動和骨骼

注意動作的律動和骨骼，描繪粗略的輪廓。仔細觀看身體明暗的細節後，用淡淡的虛線漸漸分析出內部的形狀。

2 交錯觀察局部和整體

留意明亮和陰暗的範圍並添加陰影。如果太執著於細節部分，就會讓整體失真，所以請瞇起眼睛觀看整個畫面並交錯確認細節部分和整體的協調。

3 表現毛色和皮膚質感

仔細表現毛色和皮膚質感，修飾整體構圖。描繪時要交錯留意短毛流形成的明亮和陰影部分，以及馬匹的固有色（此處為栗色馬匹）。

Memo

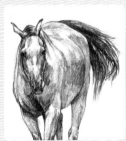
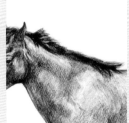

以鬃毛和馬尾的律動表現躍動感

逼真表現出鬃毛和長馬尾的飄動感，呈現出捕捉到馬匹瞬間動作的躍動感。

❶ 所謂的「馬面」就是擁有很長的臉面（鼻骨）。
❷ 透過描繪出落在地面的影子，就可以營造出其他馬腳往上跳躍的瞬間漂浮感。
❸ 馬原本有 5 指，但是進化的過程中只留下第 3 指，以適應在平原上快速奔跑。
❹ 請注意馬的足跟位置和蹄的方向。

完成圖

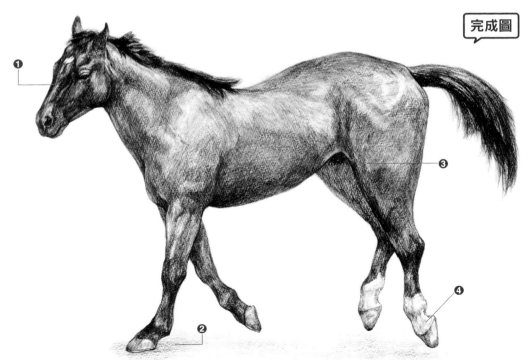

用肌肉質感表現英姿颯爽的樣貌，不論靜態和動態都能構成一幅圖。描繪時請仔細捕捉馬匹動態樣貌。尾巴的動作和隆起的肌肉輪廓線條（凹凸）為描繪重點。

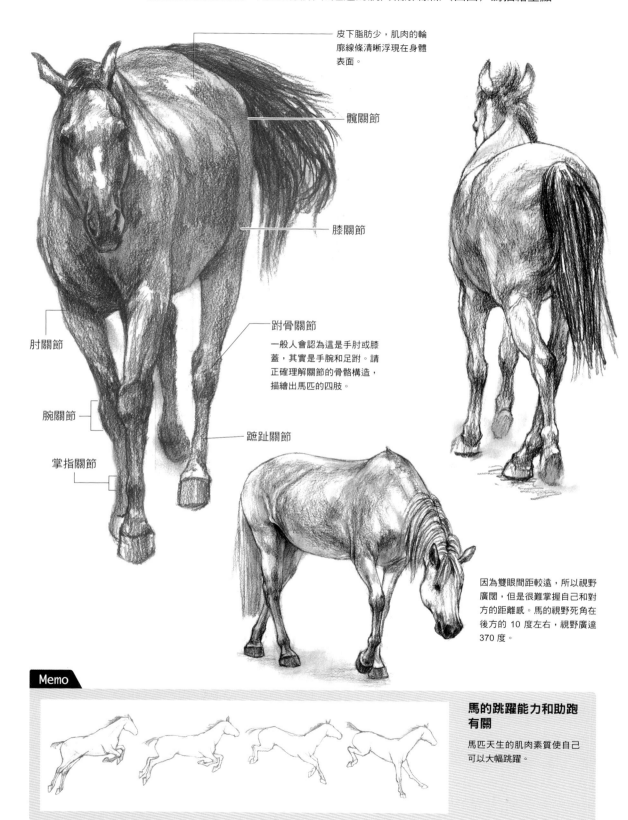

皮下脂肪少，肌肉的輪廓線條清晰浮現在身體表面。

髖關節

膝關節

跗骨關節

一般人會認為這是手肘或膝蓋，其實是手腕和足跗。請正確理解關節的骨骼構造，描繪出馬匹的四肢。

肘關節

腕關節

掌指關節

蹠趾關節

因為雙眼間距較遠，所以視野廣闊，但是很難掌握自己和對方的距離感。馬的視野死角在後方的 10 度左右，視野廣達370 度。

Memo

馬的跳躍能力和助跑有關

馬匹天生的肌肉素質使自己可以大幅跳躍。

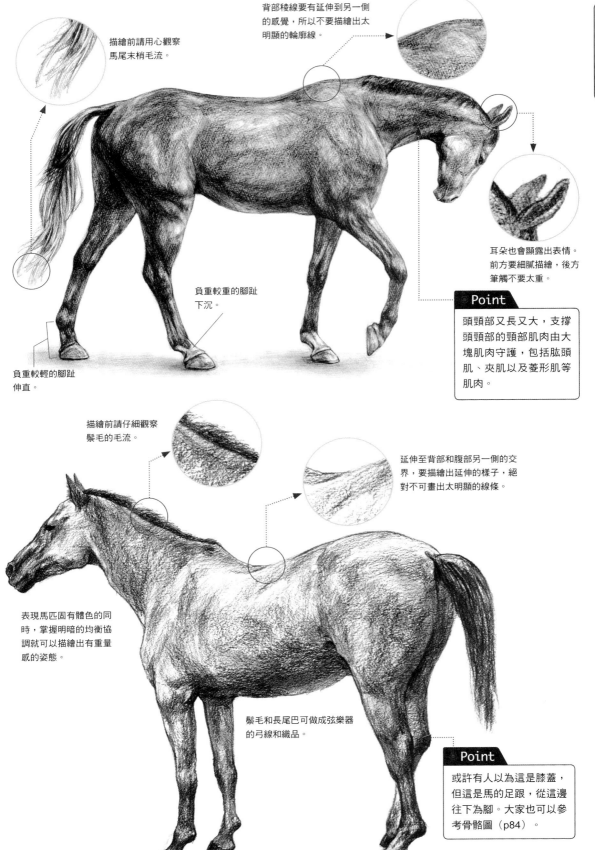

描繪前請用心觀察
馬尾末梢毛流。

背部稜線要有延伸到另一側
的感覺,所以不要描繪出太
明顯的輪廓線。

耳朵也會顯露出表情。
前方要細膩描繪,後方
筆觸不要太重。

負重較重的腳趾
下沉。

負重較輕的腳趾
伸直。

> **Point**
>
> 頭頸部又長又大,支撐
> 頭頸部的頸部肌肉由大
> 塊肌肉守護,包括肱頭
> 肌、夾肌以及菱形肌等
> 肌肉。

描繪前請仔細觀察
鬃毛的毛流。

延伸至背部和腹部另一側的交
界,要描繪出延伸的樣子,絕
對不可畫出太明顯的線條。

表現馬匹固有體色的同
時,掌握明暗的均衡協
調就可以描繪出有重量
感的姿態。

鬃毛和長尾巴可做成弦樂器
的弓線和織品。

> **Point**
>
> 或許有人以為這是膝蓋,
> 但這是馬的足跟,從這邊
> 往下為腳。大家也可以參
> 考骨骼圖(p84)。

〔動物界／脊索動物門／脊椎動物亞門／哺乳綱／貧齒總目／披毛目／樹懶亞目〕
「樹懶」的命名緣由是因為動作緩慢，需要花費很多時間來移動，一天甚至只會移動 1 公尺。棲息在中南美雨林，面臨著滅絕的危機。

骨骼圖 二趾樹懶有 6～7 個頸椎，三趾樹懶有 9 個頸椎。想到其他哺乳類動物只有 7 個頸椎，這就顯得很特別。三趾樹懶的頸部甚至可以 270 度旋轉。

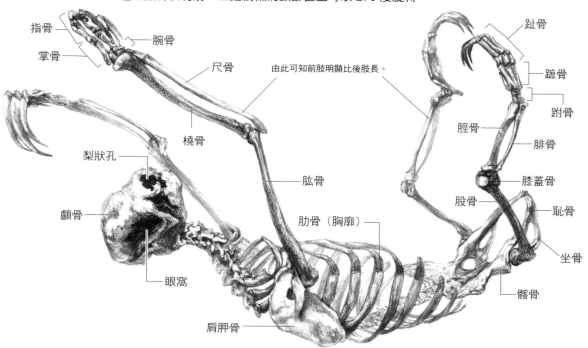

指骨
腕骨
掌骨
尺骨
由此可知前肢明顯比後肢長。
橈骨
梨狀孔
肱骨
顱骨
眼窩
肋骨（胸廓）
肩胛骨
趾骨
蹠骨
跗骨
脛骨
腓骨
膝蓋骨
股骨
恥骨
坐骨
髂骨

完成圖 請仔細觀察樹懶粗硬的毛質，使用 HB、2B、3B、4B 鉛筆在粗紋的圖畫紙勾勒出表情豐富的臉。建議和樹枝構成一個畫面。

哺乳類動物的毛流從背部往腹部生長，樹懶卻是腹部往背部反方向生長。這樣有利於雨水從腹部往背部流。

Point

眼周的毛為黑色且纖長向外生長。這樣會呈現出黑眼圈的眼影效果，看起來像似在發呆的表情。

描繪步驟 請靈活運用暈染的手法，表現出遠近感和體毛質感。請仔細描繪臉上毛髮濃密的部分表現出變化。

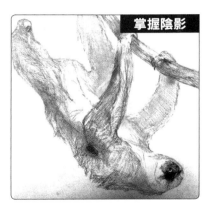

掌握陰影

❶ 描繪形狀並且添加陰影

瞇起眼睛看整個畫面並觀察陰影。瞇起眼睛觀看時，比較看不到細節的部分，但能掌握大致陰影的立體感。觀察粗硬的體毛，並且營造出立體感。

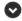

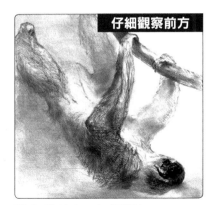

仔細觀察前方

❷ 加強前方，加深顏色

一旦描繪出大致的陰影，頭部、臉部、左手臂等，仔細觀察前方的部分並且精細描繪。加強、加深前方部分的顏色。這張素描運用手和紗布在空間加入暈染效果，表現出氛圍和柔和感。

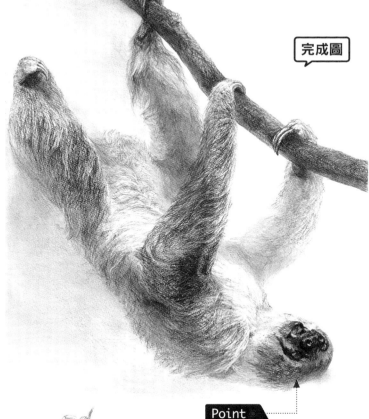

完成圖

Point

又圓又小的顱骨上，嵌有眼球的眼窩和連結鼻腔的梨狀孔幾乎同高並列。這樣的臉部構造會讓人覺得臉部呈現幼兒感，相當可愛。

因為樹懶不太動，體毛有時還會生苔。因此身體看起來像綠色，也成了在熱帶雨林的保護色。

Memo

銳利鉤爪為其特徵

二趾樹懶有 2 隻鉤爪，三趾樹懶有 3 隻鉤爪。在天敵來襲時銳利鉤爪有助於防禦。會游泳而且有時游泳速度意外的快。

眼睛的位置低，使臉看起來很可愛。

山羊／羚羊

〔動物界／脊索動物門／脊椎動物亞門／哺乳綱／鯨偶蹄目／牛科／山羊亞科／山羊屬〕／
〔動物界／脊索動物門／脊椎動物亞門／哺乳綱／鯨偶蹄目／牛科／山羊亞科／羚羊屬〕
山羊和牛（p80）一樣都是反芻動物，因為會棲息在山坡或懸崖等陡坡，可進食粗食，繁殖力也強，所以自古就被當成家畜飼養。

骨骼圖 山羊和綿羊（p92）等都為羊屬，骨骼上沒有太明顯的差異，但是山羊有角。

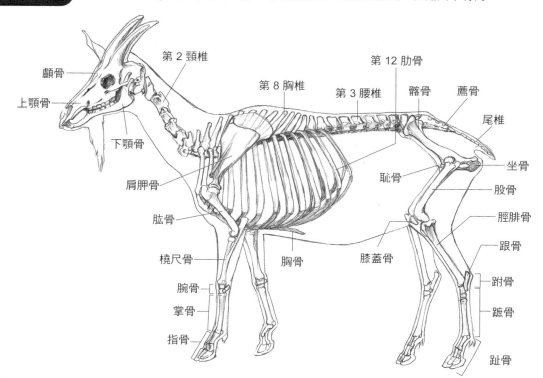

顱骨
上顎骨
下顎骨
第 2 頸椎
第 8 胸椎
第 3 腰椎
第 12 肋骨
髂骨
薦骨
尾椎
坐骨
恥骨
股骨
脛腓骨
跟骨
跗骨
蹠骨
趾骨
膝蓋骨
胸骨
橈尺骨
腕骨
掌骨
指骨
肱骨
肩胛骨

完成圖 線稿中只用些許的陰影表現。體毛蓬鬆的動物骨骼不易掌握，但是若有骨骼的知識就能掌握到重點並且表現出來。

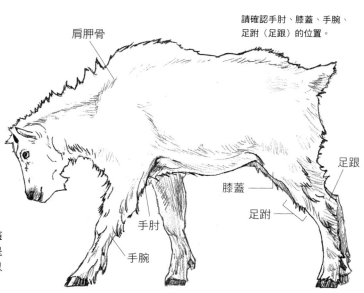

肩胛骨

請確認手肘、膝蓋、手腕、足跗（足跟）的位置。

足跟
膝蓋
足跗
手肘
手腕

足跗的位置和大大的腹部為其特徵

偶蹄目動物只用第 3 指和第 4 指的蹄站立。膝蓋彎曲方向和人類（p42）相反，此外乍看以為是膝蓋的部位，其實是足跗。因為有 4 個胃，所以腹部很大也是其特徵。

變化範例 悉心了解角的質感和細節圖樣等部分，並且描繪出來。描繪山羊時請仔細觀察光影和毛流。寒冷地帶有長毛的品種。

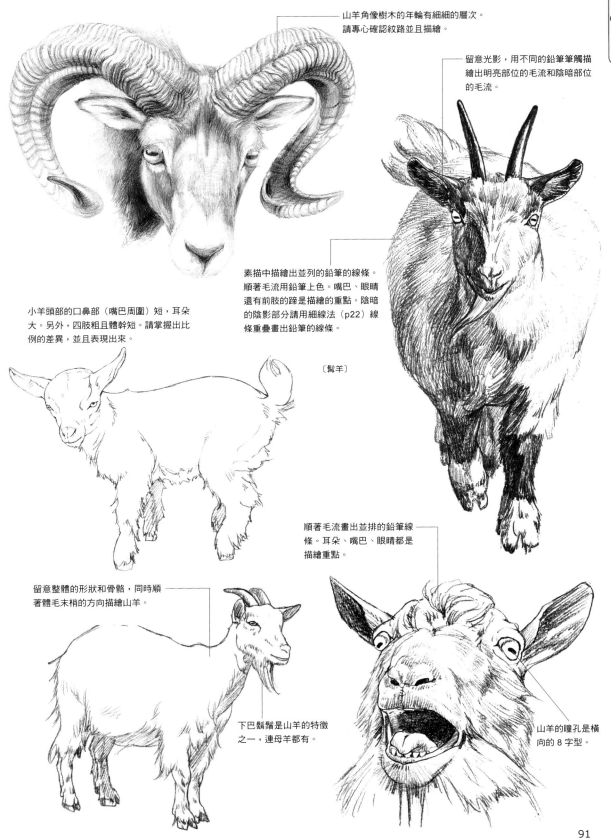

山羊角像樹木的年輪有細細的層次。請專心確認紋路並且描繪。

留意光影，用不同的鉛筆筆觸描繪出明亮部位的毛流和陰暗部位的毛流。

素描中描繪出並列的鉛筆的線條。順著毛流用鉛筆上色。嘴巴、眼睛還有前肢的蹄是描繪的重點。陰暗的陰影部分請用細線法（p22）線條重疊畫出鉛筆的線條。

〔髯羊〕

小羊頭部的口鼻部（嘴巴周圍）短，耳朵大。另外，四肢粗且體幹短。請掌握出比例的差異，並且表現出來。

順著毛流畫出並排的鉛筆線條。耳朵、嘴巴、眼睛都是描繪重點。

留意整體的形狀和骨骼，同時順著體毛末梢的方向描繪山羊。

下巴鬍鬚是山羊的特徵之一，連母羊都有。

山羊的瞳孔是橫向的 8 字型。

91

綿羊

〔動物界／脊索動物門／脊椎動物亞門／哺乳綱／鯨偶蹄目／牛科／綿羊屬〕

綿羊是草食性反芻動物，身上覆蓋著人稱羊毛的毛，這些會用來製成我們的衣物。
另外，也會當成食用肉來飼養。

骨骼圖 由圖示可知，綿羊身上雖有毛茸茸的羊毛，身體卻比牛（p80）纖細，手腳纖長。

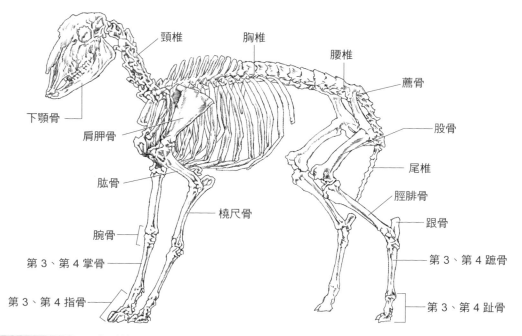

頸椎　胸椎　腰椎　薦骨　股骨　尾椎　脛腓骨　跟骨　第 3、第 4 蹠骨　第 3、第 4 趾骨　下顎骨　肩胛骨　肱骨　橈尺骨　腕骨　第 3、第 4 掌骨　第 3、第 4 指骨

變化範例 來到牧場和兒童動物園時，綿羊是可以接觸、近身觀察的動物。動作平穩、緩慢，
所以請大量速寫描繪全身和各部位細節。

速寫時用 4B 等筆芯柔軟的
鉛筆快速捕捉形狀。

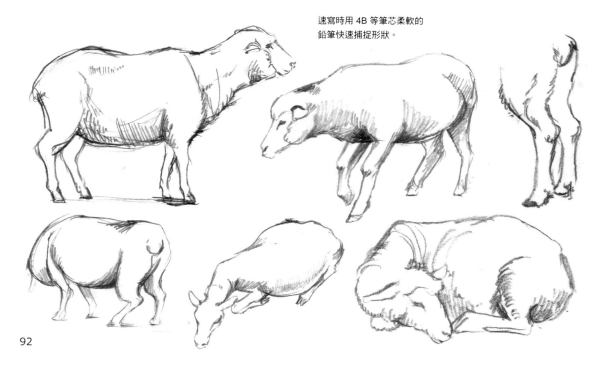

描繪步驟 描繪時請留意陰影並注意立體感和羊毛質感。偶蹄目動物接觸地面的蹄形和方向是描繪的重點。

掌握形狀

1 觀察圓滾滾的整個身體

描繪時要注意如何將輪廓線配置於畫面中,並且觀察綿羊全身圓滾滾的立體感。羊毛厚,也會隱藏身體表面的皮膚線條,但是可以將被毛覆蓋的全身視為一個單位,掌握陰影。

描繪細節部分

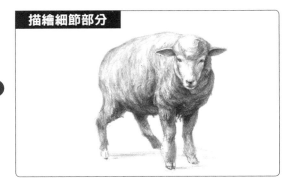

2 多次反覆觀察細節→整體→細節

要不時瞇起眼睛確認陰暗的範圍,慢慢在暗色部位重疊鉛筆線條。觀看細節部分,再看整體畫面,如此反覆就會慢慢完成繪圖。

身體有著毛茸茸的外表,仍要摸索出身體如何和四肢連結並且留意骨骼。若可以在動物園等地方實際接觸綿羊,一定要摸摸看看,了解羊毛和身體的距離。

描繪重點在於仔細觀察四肢關節的形狀和彎曲的方向。

Point

不要太刻畫眼睛、鼻子和嘴巴的形狀,要有意識感受量感,並且用 2B〜4B 筆芯柔軟的鉛筆細膩描繪出來。

完成圖

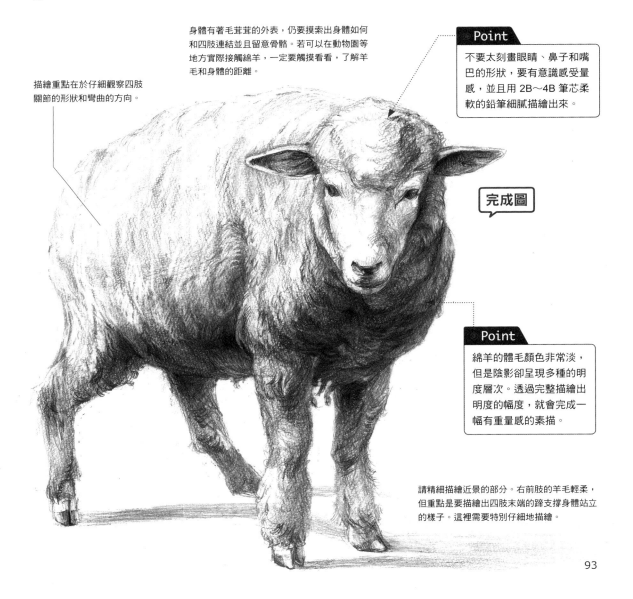

Point

綿羊的體毛顏色非常淡,但是陰影卻呈現多種的明度層次。透過完整描繪出明度的幅度,就會完成一幅有重量感的素描。

請精細描繪近景的部分。右前肢的羊毛輕柔,但重點是要描繪出四肢末端的蹄支撐身體站立的樣子。這裡需要特別仔細地描繪。

Lesson

1-18

哺乳類

駱駝

〔動物界／脊索動物門／脊椎動物亞門／哺乳綱／鯨偶蹄目／駱駝科／駱駝屬〕

駱駝是經常出現在故事中的動物，在西亞會當成搬運和移動的工具。背上的駝峰為其特徵，單峰駱駝棲息在非洲，雙峰駱駝棲息在亞洲和非洲。

骨骼圖 駱駝的駝峰沒有骨骼。特徵為肱骨和股骨往下伸直的四肢看起來很細長。另外，請大家留意一點，駱駝奔跑時為了保持平衡，頸部中的頸椎會前後晃動。

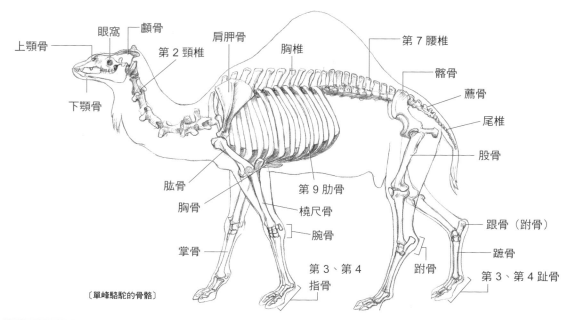

〔單峰駱駝的骨骼〕

肌肉圖 肱骨部位和股骨部位有厚實的肌肉，從手肘到指尖，膝蓋到趾尖只有肌肉的肌腱，所以四肢非常細長。

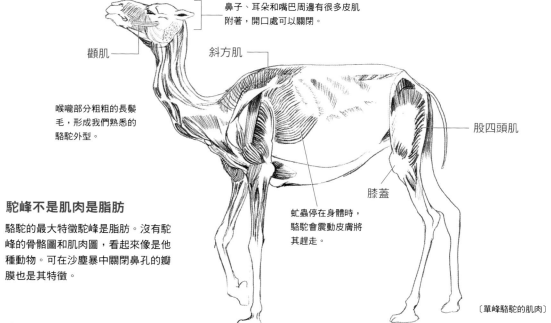

鼻子、耳朵和嘴巴周邊有很多皮肌附著，開口處可以關閉。

顴肌

斜方肌

喉嚨部分粗粗的長鬃毛，形成我們熟悉的駱駝外型。

股四頭肌

膝蓋

虻蟲停在身體時，駱駝會震動皮膚將其趕走。

駝峰不是肌肉是脂肪

駱駝的最大特徵駝峰是脂肪。沒有駝峰的骨骼圖和肌肉圖，看起來像是他種動物。可在沙塵暴中關閉鼻孔的瓣膜也是其特徵。

〔單峰駱駝的肌肉〕

94

描繪步驟 駱駝的外型特色是腹部容納了 3 個胃而膨脹鼓起的量感,還有喉嚨鬆弛部位的鬃毛、駝峰和節狀的四肢關節。

掌握形狀

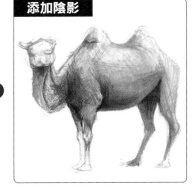

1 仔細觀察關節部分的構造

決定構圖,將全身放大平均的放入畫面中,接著一邊測量出構成形狀的基準,一邊畫出整體的輪廓線。仔細觀察骨骼浮現的關節構造,同時瞇起眼睛分辨出大致的陰影並分析形狀。

添加陰影

2 在暗色部分著色

一旦勾勒出形狀,就從暗色部分以細線法(p22)添加陰影。留意從陰暗的影子到明亮部分之間的色階層次,盡量表現出豐富的層次感。瞇起眼睛看著對象,一一找出暗色部分,再用鉛筆上色,就可以產生自然的立體感。

Memo

駱駝腳的平衡感

請留意身體的大小,腳往垂直方向伸直,還有蹄為了抓住砂地會有大的裂口。

完成圖

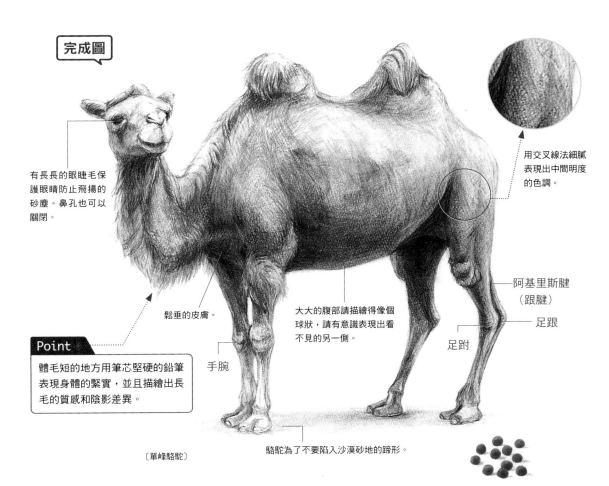

用交叉線法細膩表現出中間明度的色調。

有長長的眼睫毛保護眼睛防止飛揚的砂塵。鼻孔也可以關閉。

鬆垂的皮膚。

Point

體毛短的地方用筆芯堅硬的鉛筆表現身體的緊實,並且描繪出長毛的質感和陰影差異。

大大的腹部請描繪得像個球狀,請有意識表現出看不見的另一側。

手腕

阿基里斯腱(跟腱)

足跟

足跗

〔單峰駱駝〕

駱駝為了不要陷入沙漠砂地的蹄形。

1-19 大象

哺乳類

〔動物界 / 脊索動物門 / 脊椎動物亞門 / 哺乳綱 / 長鼻目 / 象科〕

在陸地生活的哺乳類中，大象是最大的動物。由肌肉構成的長鼻子，能靈活將食物和水送到嘴中。有非洲象和亞洲象。

骨骼圖 支撐巨大身軀的骨骼厚實粗壯，還有大大的顱骨。肘關節、膝關節伸直，骨骼支撐著龐大的身軀，非常粗壯。

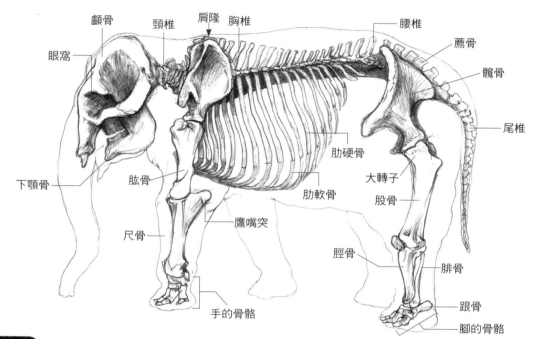

顱骨　頸椎　肩隆　胸椎　腰椎　薦骨　髖骨　尾椎
眼窩
下顎骨　肱骨　肋硬骨　大轉子　股骨
尺骨　鷹嘴突　肋軟骨　脛骨　腓骨
手的骨骼　跟骨　腳的骨骼

肌肉圖 因為沒有濃密的體毛，外貌形體明顯易見。請對照骨骼圖並確認關節位置（可動點）。

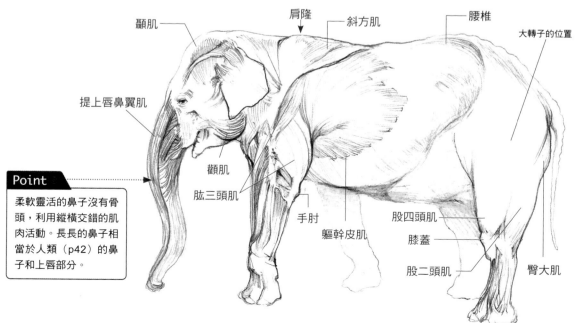

顳肌　肩隆　斜方肌　腰椎　大轉子的位置
提上唇鼻翼肌
顴肌
肱三頭肌
手肘　軀幹皮肌　股四頭肌　膝蓋　股二頭肌　臀大肌

Point

柔軟靈活的鼻子沒有骨頭，利用縱橫交錯的肌肉活動。長長的鼻子相當於人類（p42）的鼻子和上唇部分。

完成圖 細膩描繪出陰影，大象的重量感就油然而生。請大家描繪大塊形狀和份量的同時，要留意明暗分布。體表細紋等細節可以留待最後修飾階段再處理。

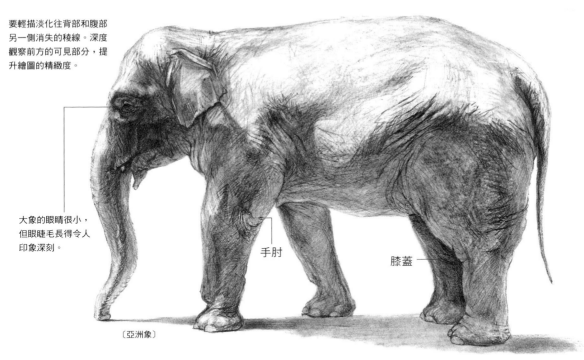

要輕描淡化往背部和腹部另一側消失的稜線。深度觀察前方的可見部分，提升繪圖的精緻度。

大象的眼睛很小，但眼睫毛長得令人印象深刻。

手肘

膝蓋

〔亞洲象〕

變化範例 為了表現大象身體的分量感，掌握胸部的立體感很重要。從各個方向寫生，就可以掌握巨大身軀的分量。

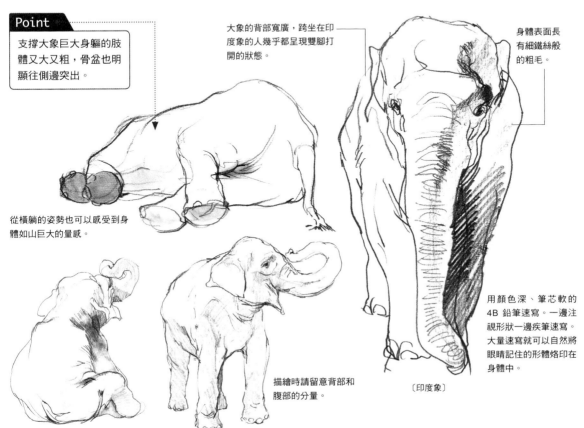

Point

支撐大象巨大身軀的肢體又大又粗，骨盆也明顯往側邊突出。

大象的背部寬廣，跨坐在印度象的人幾乎都呈現雙腳打開的狀態。

身體表面長有細鐵絲般的粗毛。

從橫躺的姿勢也可以感受到身體如山巨大的量感。

描繪時請留意背部和腹部的分量。

用顏色深、筆芯軟的 4B 鉛筆速寫。一邊注視形狀一邊疾筆速寫。大量速寫就可以自然將眼睛記住的形體烙印在身體中。

〔印度象〕

兔子

〔動物界／脊索動物門／脊椎動物亞門／哺乳綱／兔形目／兔科〕

兔子看起來好像是嚙齒目動物，可看到如老鼠般的門牙，其實 2 根門牙後面隱藏了 2 根小小的門牙而歸類於兔形目。擁有跳躍能力優異的大腳。

骨骼圖　兔子的尾巴給人圓圓的感覺，其實有一個長長的尾骨。屬於蹠行性動物，和人類（p42）一樣站著時，足跟到趾尖都接觸地面。跳躍時則和趾行性動物一樣足跟不著地。

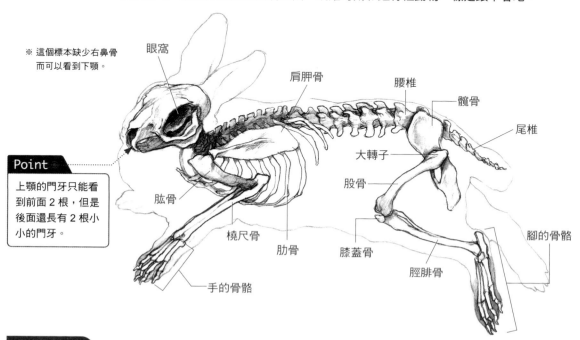

※ 這個標本缺少右鼻骨而可以看到下顎。

眼窩
肩胛骨
腰椎
髖骨
尾椎
大轉子
股骨

Point
上顎的門牙只能看到前面 2 根，但是後面還長有 2 根小小的門牙。

肱骨
橈尺骨
肋骨
膝蓋骨
脛腓骨
腳的骨骼
手的骨骼

肌肉圖　蓬鬆的兔毛覆蓋全身，皮膚下都是有用的強健肌肉，宛若賽伯格。

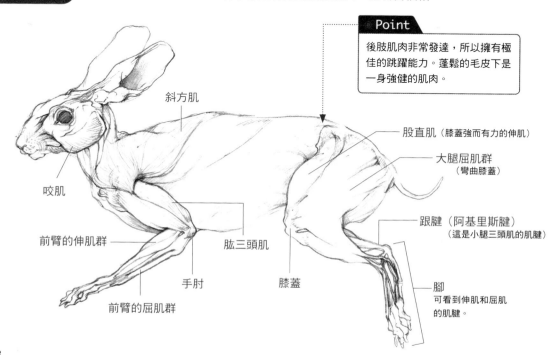

Point
後肢肌肉非常發達，所以擁有極佳的跳躍能力。蓬鬆的毛皮下是一身強健的肌肉。

斜方肌
股直肌（膝蓋強而有力的伸肌）
大腿屈肌群（彎曲膝蓋）
咬肌
跟腱（阿基里斯腱）（這是小腿三頭肌的肌腱）
前臂的伸肌群
肱三頭肌
腳　可看到伸肌和屈肌的肌腱。
手肘
膝蓋
前臂的屈肌群

完成圖 連鬆軟的兔毛質感都要細膩表現出來。眼睛、嘴邊、耳朵都是描繪的重點。另外，加強近景，淡化模糊遠景和延伸至另一側的部分，這樣的表現符合我們的視覺感受。

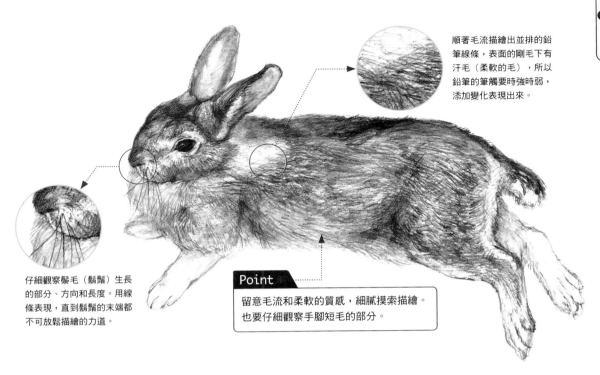

順著毛流描繪出並排的鉛筆線條，表面的剛毛下有汗毛（柔軟的毛），所以鉛筆的筆觸要強時強弱時弱，添加變化表現出來。

仔細觀察鬍毛（鬍鬚）生長的部分、方向和長度。用線條表現，直到鬍鬚的末端都不可放鬆描繪的力道。

Point

留意毛流和柔軟的質感，細膩摸索描繪。也要仔細觀察手腳短毛的部分。

變化範例 請試著用速寫快速掌握兔子四處跳動的各種動作。

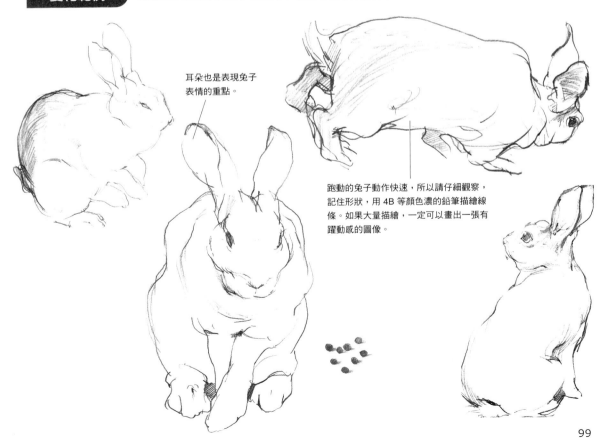

耳朵也是表現兔子表情的重點。

跑動的兔子動作快速，所以請仔細觀察，記住形狀，用 4B 等顏色濃的鉛筆描繪線條。如果大量描繪，一定可以畫出一張有躍動感的圖像。

老鼠

〔動物界／脊索動物門／脊椎動物亞門／哺乳綱／囓齒目／鼠科〕

老鼠有許多種類，是我們日常很熟悉的動物。用後腳站立，因為有大大的黑眼珠，是經常被當成擬人化的動物。

骨骼圖　尾巴又細又長，相對於身體，大大的顱骨為其特徵。請掌握前肢和後肢的連結方式、各部位的比例。

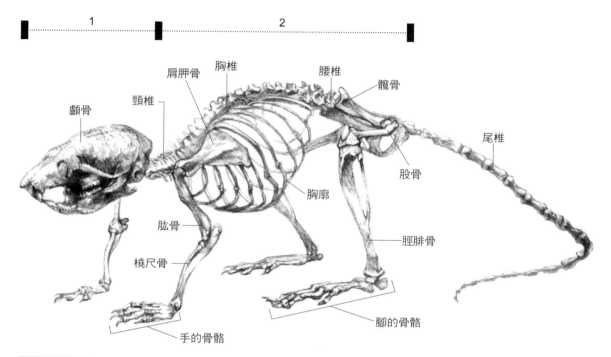

- 顱骨
- 肩胛骨
- 胸椎
- 頸椎
- 腰椎
- 髖骨
- 尾椎
- 股骨
- 胸廓
- 肱骨
- 橈尺骨
- 脛腓骨
- 手的骨骼
- 腳的骨骼

完成圖　要仔細描繪出可愛的渾圓身體，小小的手腳、長長的尾巴、長長伸出的鬚毛（鬍鬚）等。黑色眼珠加入一點點光亮，就能產生靈動的表情。白色部分不要擦除得太分明。

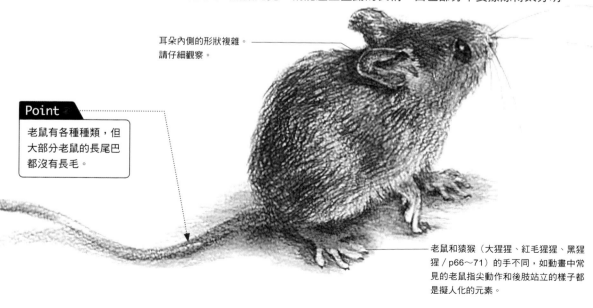

耳朵內側的形狀複雜。
請仔細觀察。

Point

老鼠有各種種類，但大部分老鼠的長尾巴都沒有長毛。

老鼠和猿猴（大猩猩、紅毛猩猩、黑猩猩／p66～71）的手不同，如動畫中常見的老鼠指尖動作和後肢站立的樣子都是擬人化的元素。

描繪步驟 小動物的頭部都會比較大,用鉛筆的線條讓繪圖呈現立體感。利用往下落的影子表現出量感和存在感。

掌握形狀

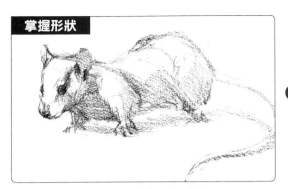

1 描繪出形狀後,在暗色部分上色
深度觀察,從粗略的寫生漸漸提升形體的精緻度,描繪出形狀。之後在暗色部分塗上鉛筆的顏色。

添加陰影

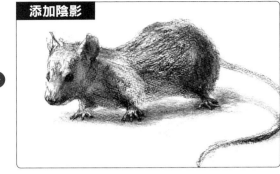

2 描繪大片的陰影
留意毛流,同時添加陰影。瞇起眼睛觀看對象,慢慢在暗色部分上色。調整好色調後,著重於眼睛和鼻子等部位,並且在最深的部位加強顏色。

完成圖

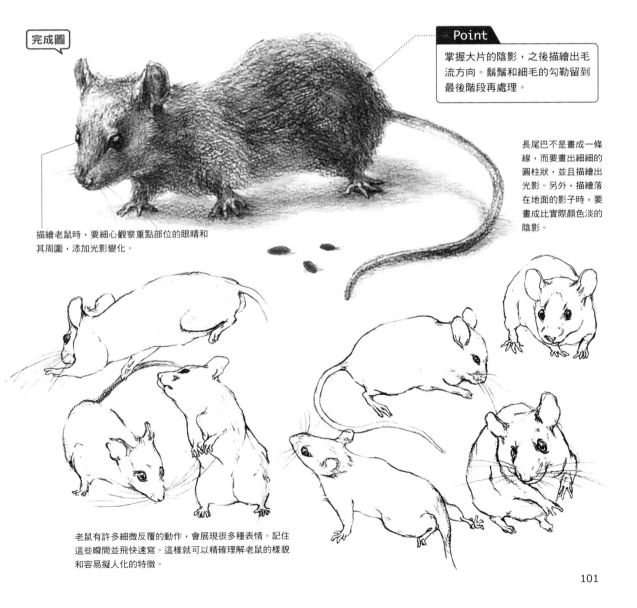

Point
掌握大片的陰影,之後描繪出毛流方向。鬍鬚和細毛的勾勒留到最後階段再處理。

長尾巴不是畫成一條線,而要畫出細細的圓柱狀,並且描繪出光影。另外,描繪落在地面的影子時,要畫成比實際顏色淡的陰影。

描繪老鼠時,要細心觀察重點部位的眼睛和其周圍,添加光影變化。

老鼠有許多細微反覆的動作,會展現很多種表情。記住這些瞬間並飛快速寫。這樣就可以精確理解老鼠的樣貌和容易擬人化的特徵。

101

Lesson 1-22 水豚

哺乳類

〔動物界／脊索動物門／脊椎動物亞門／哺乳綱／嚙齒目／豚鼠科／水豚亞科〕

水豚體毛剛硬，善於游泳，群居生活。頭部大，因為前肢和後肢的外觀看起來較短，也是一種很常被角色化的動物。

骨骼圖

水豚是最大的嚙齒目動物，是老鼠的近親。雖然看起來像小狗（p50），但是有著巨大顱骨和肥短的體型。

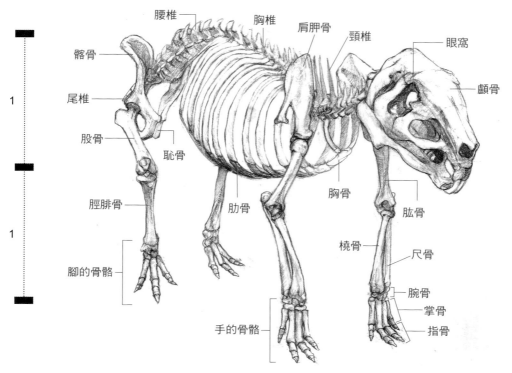

腰椎　胸椎　肩胛骨　頸椎　眼窩
髂骨　尾椎　股骨　恥骨　脛腓骨　肋骨　胸骨　顴骨
腳的骨骼　手的骨骼　肱骨　橈骨　尺骨　腕骨　掌骨　指骨

1

1

完成圖

大大的臀部配上短小的前肢和後肢，再描繪出粗硬的毛質就能呈現出水豚的樣貌。

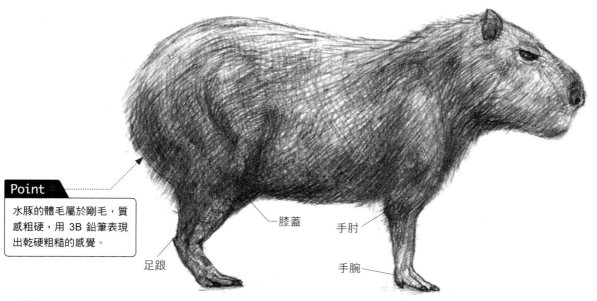

Point

水豚的體毛屬於剛毛，質感粗硬，用 3B 鉛筆表現出乾硬粗糙的感覺。

膝蓋　手肘
足跟　手腕

102

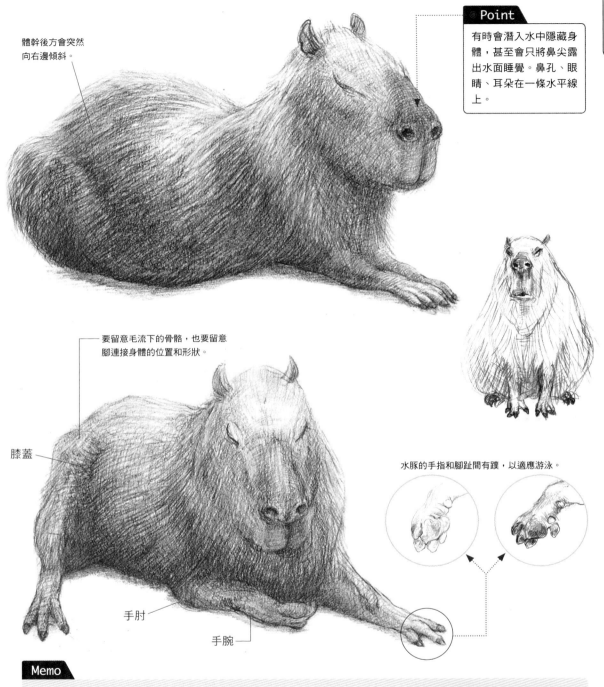

變化範例

水豚的頭很大，莫名讓人感到有趣。水豚不會一直動不停，所以很適合當作長時間寫生的模特兒。

體幹後方會突然向右邊傾斜。

Point

有時會潛入水中隱藏身體，甚至會只將鼻尖露出水面睡覺。鼻孔、眼睛、耳朵在一條水平線上。

要留意毛流下的骨骼，也要留意腳連接身體的位置和形狀。

膝蓋

水豚的手指和腳趾間有蹼，以適應游泳。

手肘

手腕

Memo

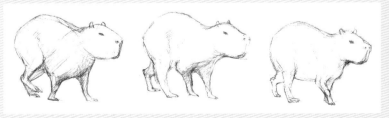

水豚行走緩慢

雖然水豚是老鼠的近親，但是因為體型較大，行走較為緩慢。體型大小和動作快慢有關。請專注於前肢和後肢的動作，並且練習描繪。

小袋鼠／袋鼠

〔動物界／脊索動物門／脊椎動物亞門／哺乳綱／有袋目／袋鼠科〕

袋鼠的跳躍能力優越，擁有育兒袋，會將剛出生的袋鼠寶寶放在袋中撫育。站立的時候，會用粗大的尾巴保持平衡。

骨骼圖

不論是小袋鼠還是袋鼠都是用後肢站立，尾骨相當大，尾巴扮演第 3 隻下肢的作用。另外，跳躍、前進的大腳也是其特徵。除了靈長目動物之外，袋鼠擁有其他哺乳類都退化的鎖骨，可以讓小小的前肢靈活動作。

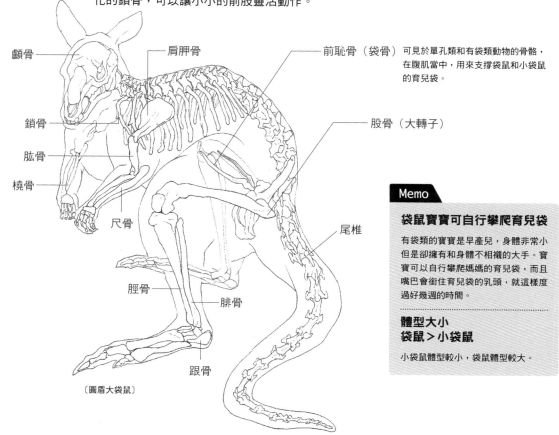

顱骨
肩胛骨
前恥骨（袋骨）可見於單孔類和有袋類動物的骨骼，在腹肌當中，用來支撐袋鼠和小袋鼠的育兒袋。
鎖骨
肱骨
橈骨
尺骨
股骨（大轉子）
脛骨
腓骨
跟骨
尾椎

〔圓盾大袋鼠〕

Memo

袋鼠寶寶可自行攀爬育兒袋

有袋類的寶寶是早產兒，身體非常小但是卻擁有和身體不相襯的大手。寶寶可以自行攀爬媽媽的育兒袋，而且嘴巴會銜住育兒袋的乳頭，就這樣度過好幾週的時間。

體型大小
袋鼠＞小袋鼠

小袋鼠體型較小，袋鼠體型較大。

變化範例

擁有肌肉量的尾巴，維持獨特步伐（跳躍）和複雜姿勢的平衡。請試著了解動作的特點。

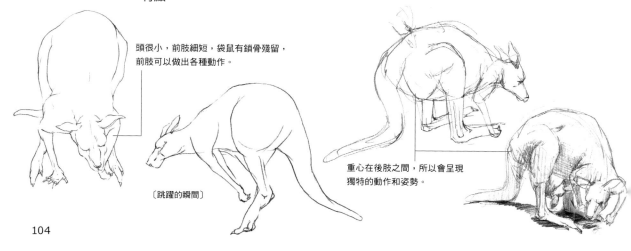

頭很小，前肢細短，袋鼠有鎖骨殘留，前肢可以做出各種動作。

〔跳躍的瞬間〕

重心在後肢之間，所以會呈現獨特的動作和姿勢。

完成圖

描繪時請留意光影、肌肉緊貼皮膚浮現
的陰影、體表的細毛質感。

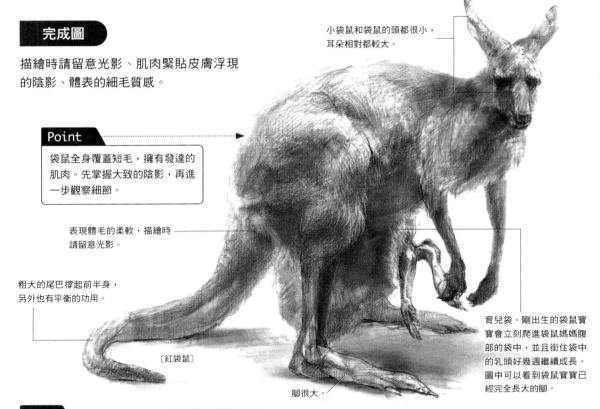

小袋鼠和袋鼠的頭都很小，
耳朵相對都較大。

Point

袋鼠全身覆蓋短毛，擁有發達的
肌肉。先掌握大致的陰影，再進
一步觀察細節。

表現體毛的柔軟，描繪時
請留意光影。

粗大的尾巴撐起前半身，
另外也有平衡的功用。

〔紅袋鼠〕

腳很大。

育兒袋。剛出生的袋鼠寶
寶會立刻爬進袋鼠媽媽腹
部的袋中，並且銜住袋中
的乳頭好幾週繼續成長。
圖中可以看到袋鼠寶寶已
經完全長大的腳。

Memo

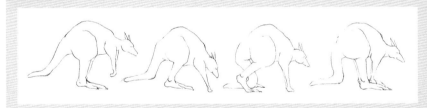

除了跳躍也會慢慢移動

袋鼠有時也會使用前肢保持平
衡地以四肢移動。

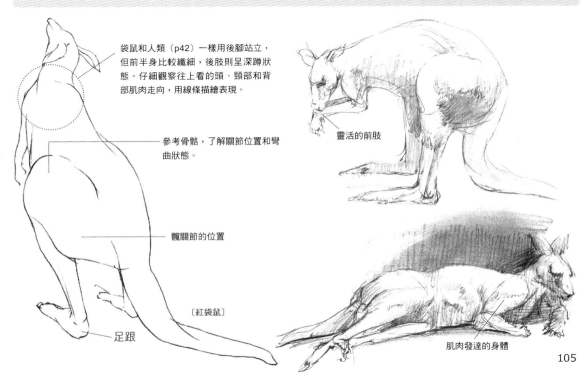

袋鼠和人類（p42）一樣用後腳站立，
但前半身比較纖細，後肢則呈深蹲狀
態。仔細觀察往上看的頭、頸部和背
部肌肉走向，用線條描繪表現。

參考骨骼，了解關節位置和彎
曲狀態。

髖關節的位置

〔紅袋鼠〕

足跟

靈活的前肢

肌肉發達的身體

105

水獺

Lesson **1-24** 哺乳類

〔動物界／脊索動物門／脊椎動物亞門／哺乳綱／食肉目／鼬科／水獺亞科〕

水獺擅於游泳，棲息在水邊和海面，和海獺一樣都屬於水獺亞科。

骨骼圖 ▸ 脊椎和尾巴都很長，體幹細長。由圖示可知肱骨和股骨在身體側邊呈水平方向，重心較低。

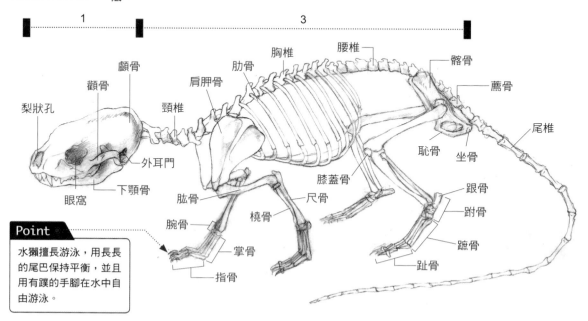

顱骨
顴骨
梨狀孔
額骨
頸椎
肩胛骨
肋骨
胸椎
腰椎
髂骨
薦骨
尾椎
外耳門
眼窩
下顎骨
肱骨
橈骨
腕骨
掌骨
指骨
恥骨
坐骨
膝蓋骨
尺骨
跟骨
跗骨
蹠骨
趾骨

Point

水獺擅長游泳，用長長的尾巴保持平衡，並且用有蹼的手腳在水中自由游泳。

變化範例

頭部是描繪的重點，尤其是臉部的特徵可以表現出這個動物的特色。描繪時要細細觀察眼睛、耳朵、鼻子，也要注意毛色以及質感。眼睛和其他部位的質感不同，所以要添加光澤感。描繪時請仔細觀察短毛的毛流方向。

最後用橡皮擦邊角擦拭畫面表現鬍鬚，但是請不要忘記用鉛筆修飾鬍鬚的邊界，突顯俐落線條。

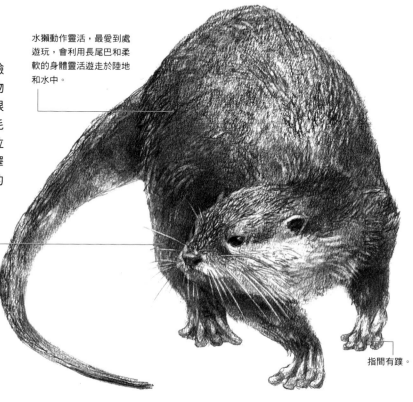

水獺動作靈活，最愛到處遊玩，會利用長尾巴和柔軟的身體靈活遊走於陸地和水中。

指間有蹼。

完成圖 水獺的重心低，身體外側為剛毛，下面還長有濃密的軟毛（絨毛）。這些體毛在水中具有撥水性，因此可以維持體溫。細心觀察毛流，用筆觸順著毛流修飾體毛。

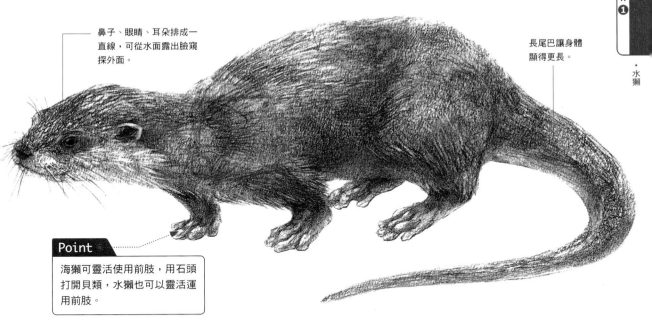

鼻子、眼睛、耳朵排成一直線，可從水面露出臉窺探外面。

長尾巴讓身體顯得更長。

Point

海獺可靈活使用前肢，用石頭打開貝類，水獺也可以靈活運用前肢。

Memo

用心觀察動作靈活的身體

可自在遊走於陸地、水中的水獺，身體相當柔軟，姿態可如此靈活是因為脊椎有許多椎骨又柔軟。

臉相當可愛，但也有猙獰的一面，擁有撕咬小型哺乳類動物或小魚的突出利牙（犬齒）。

擁有圓圓的眼珠，嘴巴周圍鼓起，小小的耳朵在眼睛旁邊。鼻子和耳朵可以在水中關閉。

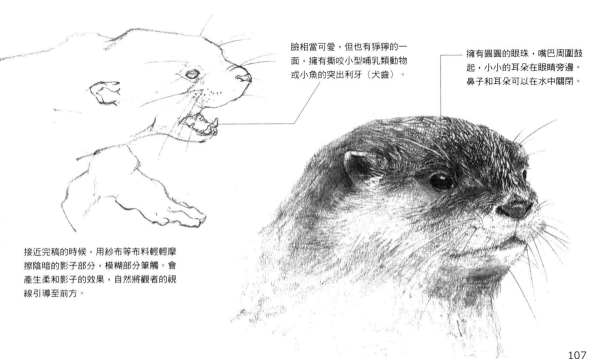

接近完稿的時候，用紗布等布料輕輕摩擦陰暗的影子部分，模糊部分筆觸。會產生柔和影子的效果，自然將觀者的視線引導至前方。

107

狐狸

〔動物界／脊索動物門／脊椎動物亞門／哺乳綱／食肉目／犬科／狐屬〕

狐狸是犬科中的小型動物，毛茸茸的尾巴為其特徵。家族群居生活，會獵食小型齧齒類動物（主要是老鼠），廣泛分佈在歐亞大陸全區。

骨骼圖　狐狸的骨骼類似小狗（p50）。臼齒是食肉目特有的裂肉齒，像刀鋒一樣，有 7 個頸椎，擁有比例較長的頸部和肢體。

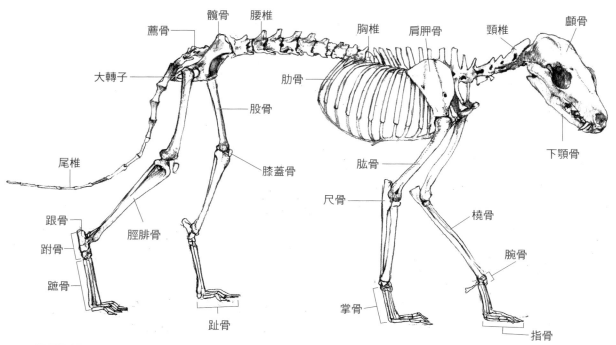

完成圖　體幹和手腳的體毛長度和質感不同，請了解這些表面部分的差異。

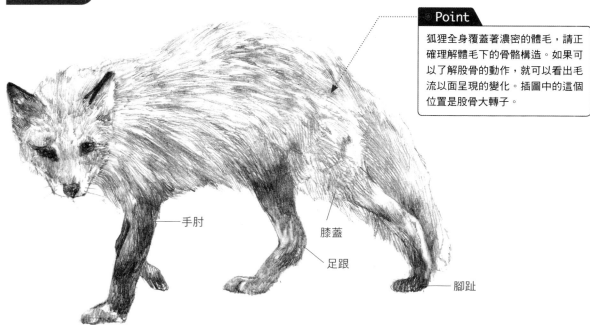

> ● **Point**
>
> 狐狸全身覆蓋著濃密的體毛，請正確理解體毛下的骨骼構造。如果可以了解股骨的動作，就可以看出毛流以面呈現的變化。插圖中的這個位置是股骨大轉子。

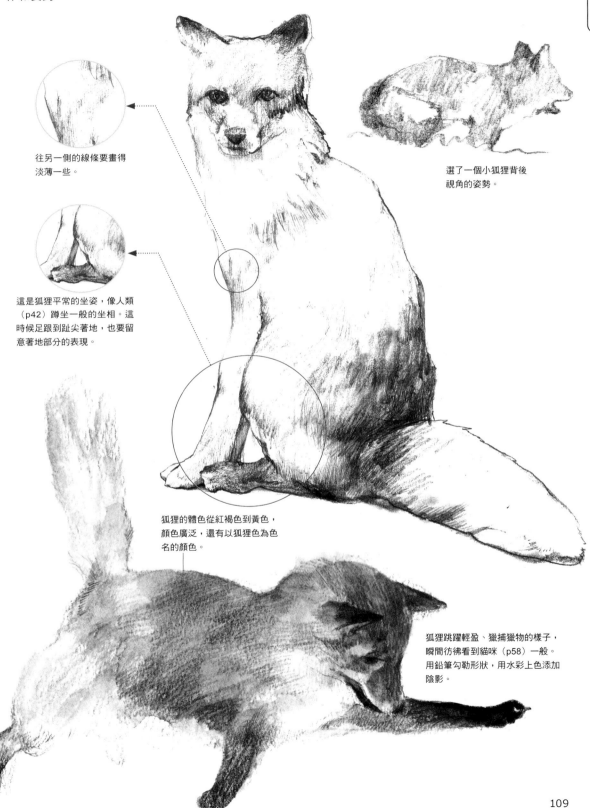

變化範例

描繪時請仔細觀察狐狸豐富的表情動作和姿勢。

狐狸的存在

狐狸自古就是人類熟悉的動物,在日本還會信仰供奉狐狸。瞳孔像貓咪呈縱長狀。在巢穴中生活、撫育孩子。

往另一側的線條要畫得淡薄一些。

選了一個小狐狸背後視角的姿勢。

這是狐狸平常的坐姿,像人類(p42)蹲坐一般的坐相。這時候足跟到趾尖著地也,也要留意著地部分的表現。

狐狸的體色從紅褐色到黃色,顏色廣泛,還有以狐狸色為色名的顏色。

狐狸跳躍輕盈、獵捕獵物的樣子,瞬間彷彿看到貓咪(p58)一般。用鉛筆勾勒形狀,用水彩上色添加陰影。

熊

〔動物界／脊索動物門／脊椎動物亞門／哺乳綱／食肉目／熊科／熊亞科／熊屬〕

熊在食肉目動物中也屬於大型動物，即便是體型最小的種類，身長也有100cm，可以用後肢站立，也是一種很常被角色化或擬人化的動物。

骨骼圖 熊為蹠行性動物，用整個手掌（從手腕到指尖）和腳掌（從足跟到趾尖）著地行走，和我們人類（p42）一樣。

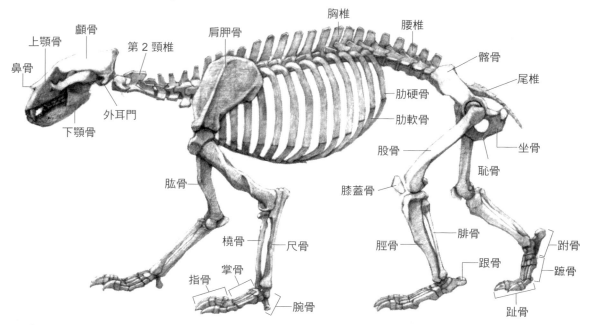

肋硬骨 肋軟骨 股骨 坐骨 恥骨 膝蓋骨 腓骨 脛骨 跟骨 跗骨 蹠骨 趾骨 橈骨 尺骨 掌骨 指骨 腕骨 肱骨 第2頸椎 外耳門 下顎骨 鼻骨 上顎骨 顴骨 肩胛骨 胸椎 腰椎 髂骨 尾椎

完成圖 熊全身覆蓋著濃密的體毛，描繪時請留意骨骼浮現的頭部形體、肩胛骨、肩膀、手肘和膝蓋等部位。用描繪出體毛末梢飄動的筆觸表現毛流。

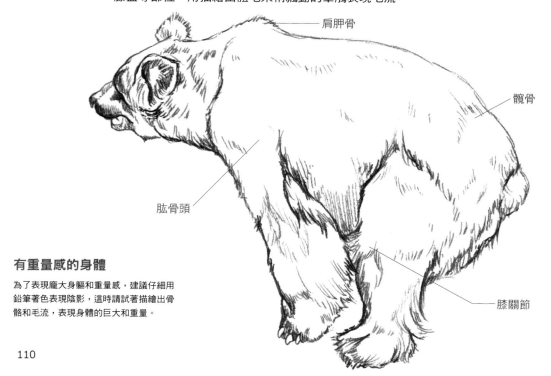

肩胛骨
髂骨
肱骨頭
膝關節

有重量感的身體

為了表現龐大身軀和重量感，建議仔細用鉛筆著色表現陰影，這時請試著描繪出骨骼和毛流，表現身體的巨大和重量。

變化範例 請用鉛筆捕捉熊的各種姿勢、大大的手腳、身體和粗硬的體毛等。

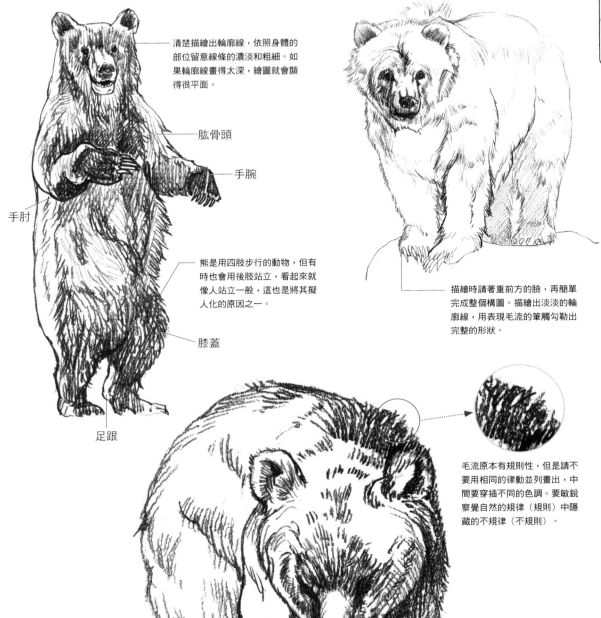

清楚描繪出輪廓線，依照身體的部位留意線條的濃淡和粗細。如果輪廓線畫得太深，繪圖就會顯得很平面。

肱骨頭

手腕

手肘

熊是用四肢步行的動物，但有時也會用後肢站立，看起來就像人站立一般，這也是將其擬人化的原因之一。

膝蓋

足跟

描繪時請著重前方的臉，再簡單完成整個構圖。描繪出淡淡的輪廓線，用表現毛流的筆觸勾勒出完整的形狀。

毛流原本有規律性，但是請不要用相同的律動並列畫出，中間要穿插不同的色調。要敏銳察覺自然的規律（規則）中隱藏的不規律（不規則）。

描繪時要區分前方前肢的筆觸和後方後肢的筆觸。利用線條的強弱和粗細不同營造出前後感。

Point

請瞇起眼睛找出焦茶色身體的陰影暗色部分。前方的頭部、構成陰影的左肩到前肢，用交叉線法著色。請留意立體感，添加陰影。

大貓熊

〔動物界 / 脊索動物門 / 脊椎動物亞門 / 哺乳綱 / 食肉目 / 熊科 / 貓熊亞科〕

大貓熊的特徵是耳朵、眼睛、身體的一部分是黑色，其他都是白色，區塊分明，棲息在中國四川省的竹林，喜歡吃竹子。

骨骼圖 大貓熊的後肢看起來比前肢短，但這是因為黑白體毛產生的錯視，前肢、後肢都有結實的骨骼，後肢其實也很長。熊科的特徵是手掌和足蹠整個著地，這也是描繪時的重點。

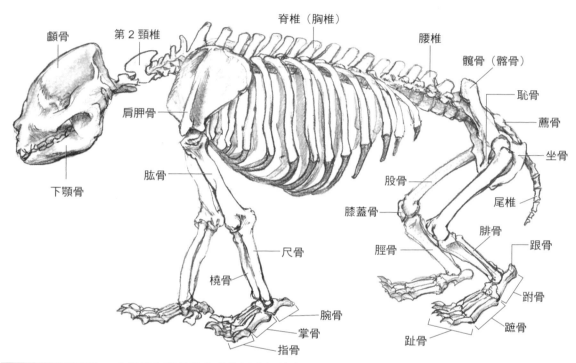

顱骨
第 2 頸椎
脊椎（胸椎）
腰椎
髖骨（髂骨）
恥骨
薦骨
坐骨
肩胛骨
肱骨
股骨
尾椎
膝蓋骨
腓骨
脛骨
跟骨
下顎骨
尺骨
橈骨
腕骨
掌骨
指骨
趾骨
蹠骨
跗骨

變化範例 大貓熊坐著的動作就像是人類幼兒的姿態。體毛黑色部分的陰影也得注意，請試著描繪出可愛的動作。

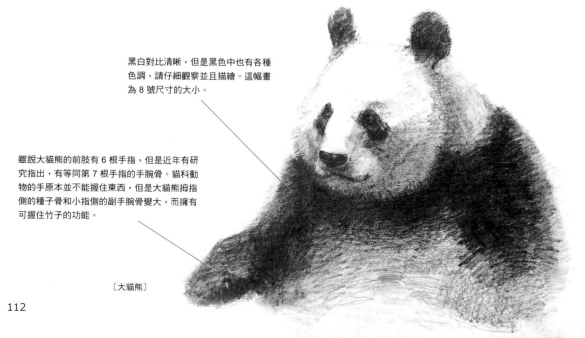

黑白對比清晰，但是黑色中也有各種色調，請仔細觀察並且描繪。這幅畫為 8 號尺寸的大小。

雖說大貓熊的前肢有 6 根手指，但是近年有研究指出，有等同第 7 根手指的手腕骨。貓科動物的手原本並不能握住東西，但是大貓熊拇指側的種子骨和小指側的副手腕骨變大，而擁有可握住竹子的功能。

〔大貓熊〕

完成圖 眼睛周圍成圈的黑色區塊相當可愛，如果仔細觀察眼睛，會意外發現眼睛雖小卻目光如炬。實際上有時也會展現出熊（p110）的性格。

Point

請注意白色體毛的陰影。陰影描繪太深時，體毛看起來顯得髒髒的時候，是因為黑色體毛的黑色畫得不夠黑。用 4B 鉛筆再加深一個色調，就會讓白色部分更顯白。色調的感覺是相對的，請明確分析白色部分後上色。

左邊肩胛骨往上突出。

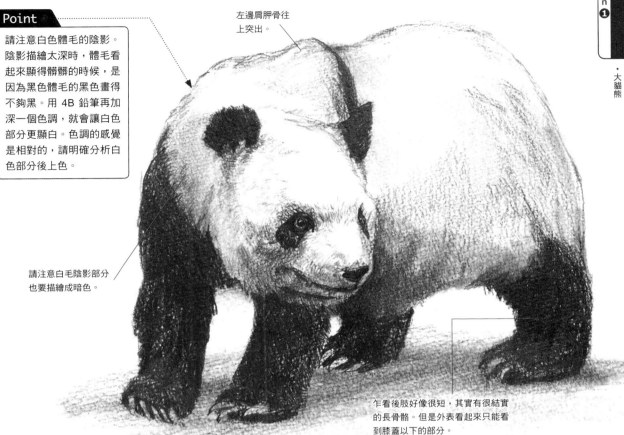

請注意白毛陰影部分也要描繪成暗色。

乍看後肢好像很短，其實有很結實的長骨骼。但是外表看起來只能看到膝蓋以下的部分。

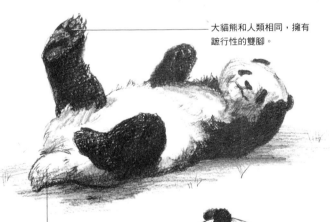

大貓熊和人類相同，擁有蹠行性的雙腳。

熊貓尾巴的白色為奶油色，沒有黑色。

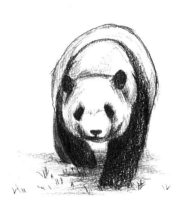

圓滾滾的身體，坐著時後肢伸直，手握竹子雙頰鼓起的樣子，看起來就像人類的幼兒，天真無邪。乖巧幽默的姿勢讓觀者內心感到療癒。

貓熊的糞便除了有未消化的竹節，還可看到理毛後的毛球。

犰狳

〔動物界／脊索動物門／脊椎動物亞門／哺乳綱／獸亞綱／貧齒總目／有甲目／犰狳科〕

犰狳的體毛演變成鱗片，全身覆蓋著鱗甲，是棲息地在南美的動物，有時被人當成食物，有時被當成寵物飼養。特徵是防禦身體的堅硬鱗甲。

骨骼圖 犰狳的骨骼中，顱骨有充滿特色的突狀口鼻部，大大的骨盆支撐著鱗甲。尖銳的鉤爪是為了挖築地底巢穴的重要部位。

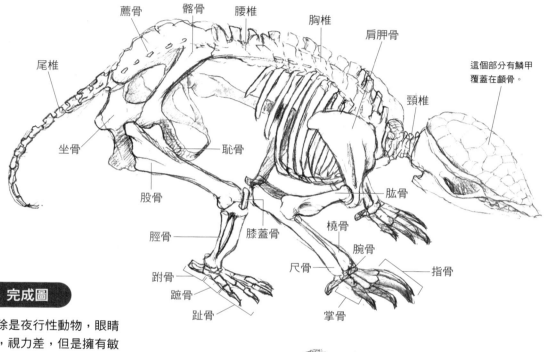

薦骨　髂骨　腰椎　胸椎　肩胛骨　這個部分有鱗甲覆蓋在顱骨。
尾椎　頸椎
坐骨　恥骨　肱骨
股骨　橈骨　腕骨
脛骨　膝蓋骨　尺骨　指骨
跗骨　趾骨　掌骨
蹠骨

完成圖

犰狳是夜行性動物，眼睛小，視力差，但是擁有敏銳的嗅覺，會用大大的手腳在蟻塚挖洞，會用附有黏液的舌頭舔食白蟻和螞蟻等昆蟲。其他還會捕食蚯蚓和獨角仙等。

Point

描繪時除了整個形體，還要仔細觀察前方一片一片的鱗甲形狀。請使用 2B～4B 鉛筆描繪。

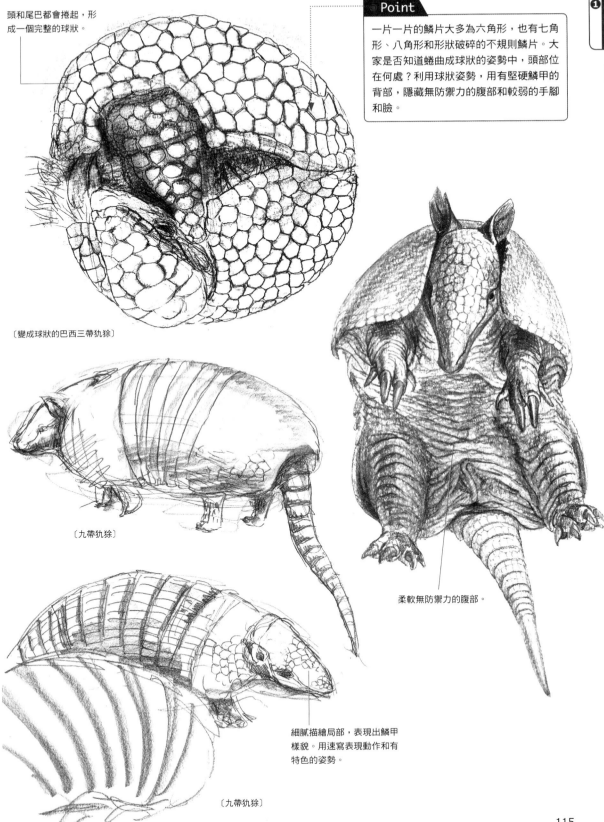

· 犰狳

變化範例 巴西三帶犰狳最大的特徵是發覺天敵等危險時，會將身體蜷曲成圓球狀的姿勢。

頭和尾巴都會捲起，形成一個完整的球狀。

● Point

一片一片的鱗片大多為六角形，也有七角形、八角形和形狀破碎的不規則鱗片。大家是否知道蜷曲成球狀的姿勢中，頭部位在何處？利用球狀姿勢，用有堅硬鱗甲的背部，隱藏無防禦力的腹部和較弱的手腳和臉。

〔變成球狀的巴西三帶犰狳〕

〔九帶犰狳〕

柔軟無防禦力的腹部。

細膩描繪局部，表現出鱗甲樣貌。用速寫表現動作和有特色的姿勢。

〔九帶犰狳〕

穿山甲

〔動物界 / 脊索動物門 / 脊椎動物亞門 / 哺乳綱 / 勞亞獸總目 / 鱗甲目 / 穿山甲科〕

穿山甲的體毛被鱗片末端如刀刃般尖銳的角質覆蓋。在中國和印度，穿山甲被視為珍貴的藥方和食材，而瀕臨滅絕的危機。

骨骼圖　穿山甲的形狀和生態很類似犰狳（p114），然而棲息地和分類都截然不同，可視為性狀類似的趨同演化（系統完全不同的動物為了適應環境，而擁有相似的形狀）。

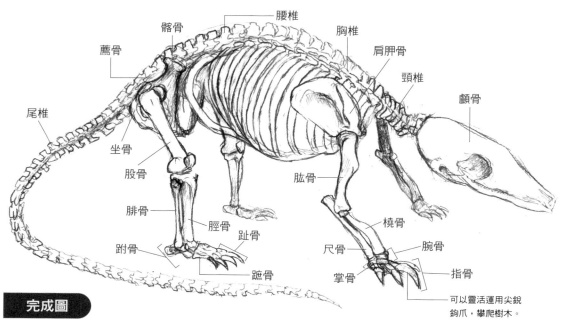

完成圖

因為穿山甲用長舌頭吃螞蟻或白蟻，曾經被分類成食蟻獸等的貧齒目動物，但是現在歸類於接近食肉目和奇蹄目類的動物。

穿山甲用不同於犰狳的方法蜷曲成球狀。

Point

穿山甲的特徵為其鱗甲，有點像植物中的朝鮮薊（菊科），一片片呈現立體感。請使用軟橡皮表現受光照射的部位，白色部分會膨脹，看起來會比實際的區塊大。大家腦中要記得有這樣的錯視效果，白色部分的範圍要畫得比看起來小，用鉛筆調整邊界。

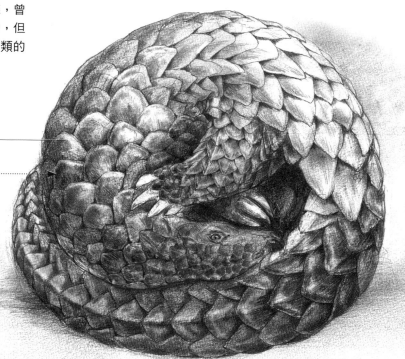

描繪步驟 描繪球狀的穿山甲時,要如實畫出一片一片的鱗片。同時為了避免失去立體感,描繪時請注意光影狀態。

描繪全身

❶ 描繪出宛如球體的繪圖

掌握整體形狀,思考如何收進畫面中,描繪出輪廓線。利用描繪球體的技巧,像在畫一個巨球狀的圓形。

描繪鱗片

❷ 添加細節形狀,進一步描繪出陰影

請仔細一一描繪出和形狀連結的頭部、手腳、片片鱗片。再進一步留意深色陰影,用鉛筆上色。

細節描繪

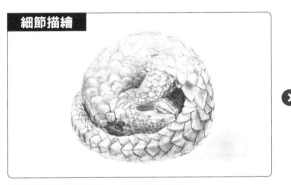

❸ 觀察整體質感,做最後修飾

漸漸加入細節的描繪。頭、手腳,以及各自和體幹的連結,仔細確認整體的關聯性。仔細觀察最後修飾該有的質感,細細勾勒出來。同時要畫出球狀的感覺。

完成圖

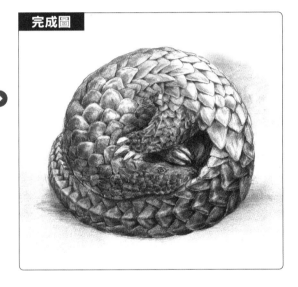

變化範例 穿山甲和犰狳一樣會將身體蜷曲成球狀,形成防禦姿勢以因應天敵的襲擊。穿山甲的頭比犰狳小,尾巴比較長,所以可以用尾巴吊掛在樹枝上。

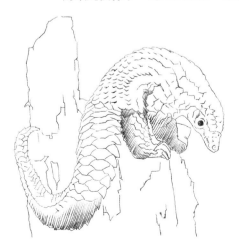

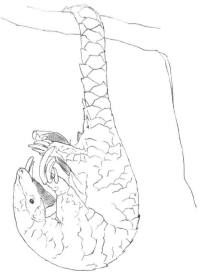

鹿

〔動物界／脊索動物門／脊椎動物亞門／哺乳綱／鯨偶蹄目／鹿科〕

鹿是日本和歌中代表秋天的語彙，有許多種類，棲息在全世界各處的山野之中。筆直伸展的肢體和可愛的長相，經常出現在許多創作中。

骨骼圖

雄鹿的鹿角會在春天脫落，再長出新的鹿角。

肌肉圖

鹿是偶蹄目動物中屬於脖子較長的動物，和牛（p80）一樣是反芻動物，擁有 4 個胃。

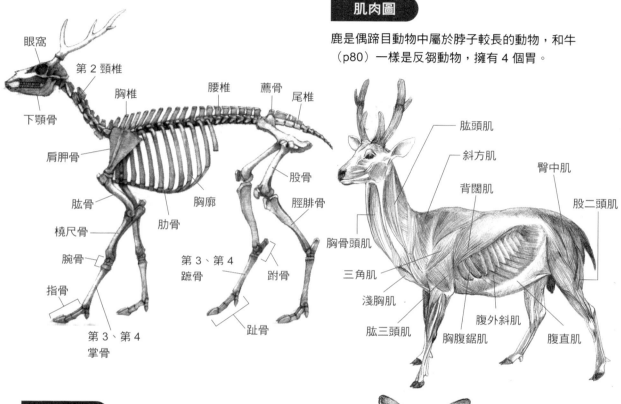

骨骼圖標示：
眼窩／第 2 頸椎／胸椎／腰椎／薦骨／尾椎／下顎骨／肩胛骨／股骨／肱骨／胸廓／脛腓骨／橈尺骨／肋骨／腕骨／第 3、第 4 蹠骨／跗骨／指骨／趾骨／第 3、第 4 掌骨

肌肉圖標示：
肱頭肌／斜方肌／臀中肌／背闊肌／股二頭肌／胸骨頭肌／三角肌／淺胸肌／腹外斜肌／肱三頭肌／胸腹鋸肌／腹直肌

完成圖

有白色斑點的小鹿稱為「小鹿斑點」，這雖是小鹿的特徵，但是有時也會出現在母鹿身上。

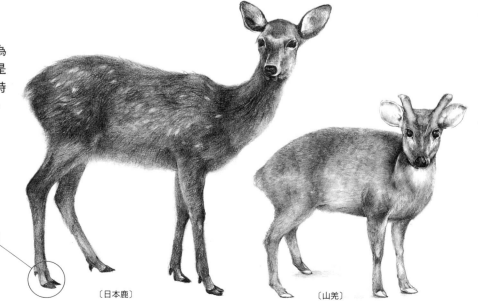

偶蹄是指有 2 指蹄。用第 3 指和第 4 指的指尖站立。

〔日本鹿〕　　〔山羌〕

Lesson 2
兩棲類
爬蟲類

2-1

爬蟲類

〔動物界／脊索動物門／脊椎動物亞門／爬蟲綱／鱗甲目／蛇亞目〕

蛇的身體柔軟，手腳已退化消失，形狀像一條繩子，有各種大小，網紋蟒和綠森蚺最大可達 10m 左右。

骨骼圖 蛇有很多椎骨和肋骨，可以利用這些骨骼的活動移動。另外，沒有胸骨，因此可以吞下比自己大的獵物。

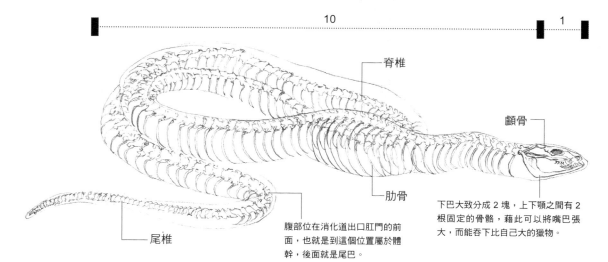

10　　　　　　　　　　　　　　　　　　　　　　　1

脊椎

顱骨

肋骨

尾椎

腹部位在消化道出口肛門的前面，也就是到這個位置屬於體幹，後面就是尾巴。

下巴大致分成 2 塊，上下顎之間有 2 根固定的骨骼，藉此可以將嘴巴張大，而能吞下比自己大的獵物。

〔柏布拉奶蛇的骨骼〕

完成圖 請一邊表現出細緻的蛇鱗質感，一邊利用紋路和陰影描繪出圓筒狀身體的立體感。描繪時請不要混淆重疊時的身體狀態。

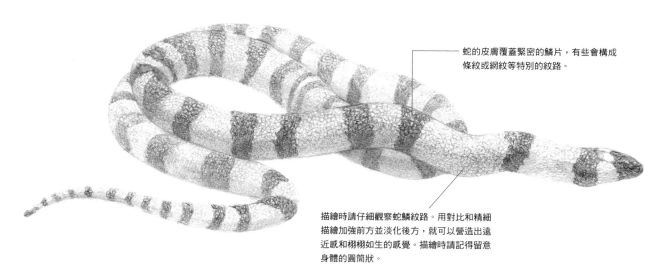

蛇的皮膚覆蓋緊密的鱗片，有些會構成條紋或網紋等特別的紋路。

描繪時請仔細觀察蛇鱗紋路。用對比和精細描繪加強前方並淡化後方，就可以營造出遠近感和栩栩如生的感覺。描繪時請記得留意身體的圓筒狀。

〔柏布拉奶蛇〕

特　徵

請試著描繪出美麗的紋路、可自在活動的身體。爬蟲類的表情較為單調，描繪重點在於仔細觀察並且精細描繪頭部。

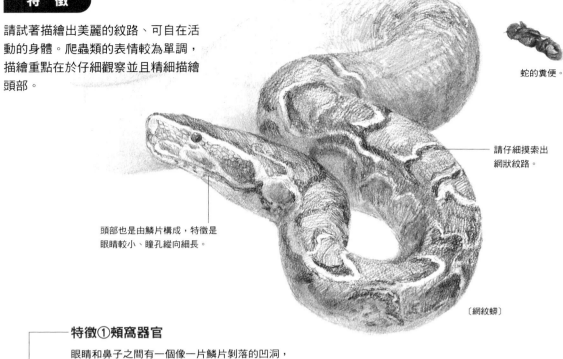

蛇的糞便。

請仔細摸索出網狀紋路。

頭部也是由鱗片構成，特徵是眼睛較小、瞳孔縱向細長。

〔網紋蟒〕

特徵①頰窩器官

眼睛和鼻子之間有一個像一片鱗片剝落的凹洞，稱為頰窩。這是可以感應紅外線的器官，即便在黑暗之處都可以精準捕獲獵物。

〔網紋蟒〕

特徵②柔軟彎曲

為了能夠快速獵捕獵物，蛇頭部的彎曲幅度很大。

特徵③蛇的顎部

上下顎之間有 2 根骨骼連結，藉此讓嘴巴張大。錦蛇雖然沒有毒，但是可以將獵物緊緊捲繞致死。

Point

蛇的鱗片細小平均分布，呈現幾何圖案，但是紋路之間仍有微妙的大小差異，呈現律動感。描繪時表現出規則中帶有微妙的不規則，就可以呈現一條自然的蛇。

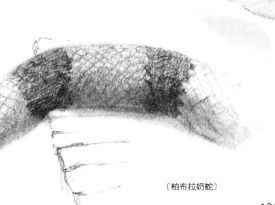

〔柏布拉奶蛇〕

蜥蜴

〔動物界 / 脊索動物門 / 脊椎動物亞門 / 爬蟲綱 / 鱗甲目 / 蜥蜴亞目〕

蜥蜴的棲息地遍布全球各處的陸地，甚至有像科莫多龍 3m 的大型蜥蜴。日本也有日本草蜥和多疣壁虎，生活於我們的日常中。

骨骼圖　　蜥蜴的顱骨大，肱骨和股骨往側邊長出，宛如桌腳一般，穩定支撐著體幹。

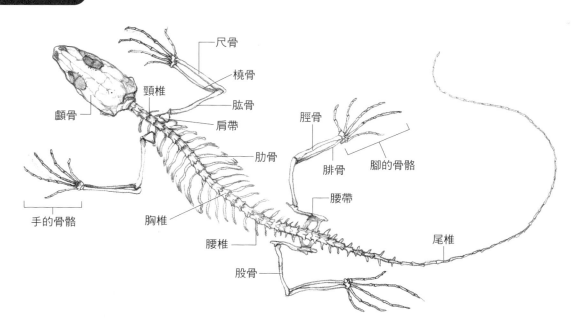

尺骨
橈骨
頸椎
肱骨
肩帶
顱骨
脛骨
肋骨
腓骨
腳的骨骼
手的骨骼
腰帶
胸椎
腰椎
尾椎
股骨

完成圖　　用 HB～2B 鉛筆描繪出有光澤的鱗片質感，目標是描繪出蜥蜴的重量和冰冷的感覺。前肢和後肢的位置呈現出屬於蜥蜴的樣貌。

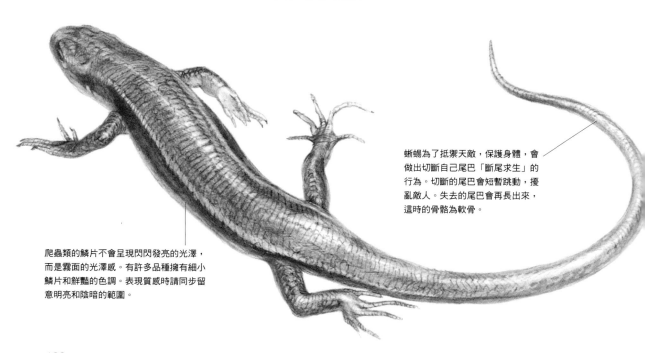

蜥蜴為了抵禦天敵，保護身體，會做出切斷自己尾巴「斷尾求生」的行為。切斷的尾巴會短暫跳動，擾亂敵人。失去的尾巴會再長出來，這時的骨骼為軟骨。

爬蟲類的鱗片不會呈現閃閃發亮的光澤，而是霧面的光澤感。有許多品種擁有細小鱗片和鮮豔的色調。表現質感時請同步留意明亮和陰暗的範圍。

描繪步驟

橫向生長的小小手腳,和左右彎曲的脊椎形狀為蜥蜴的特徵。連尾巴末端都要仔細觀察描繪。

掌握形狀

顏色配置

完成圖

❶ 仔細觀察整體形狀

仔細觀看並且描繪出整個形狀,用線條的粗細和深淺也可以表現出蜥蜴的立體感。

❷ 掌握整體後配置顏色

一旦掌握了形狀,就慢慢從暗色部分添加顏色。

變化範例

鬆獅蜥經常被人類當成寵物飼養。描繪時除了細小的鱗片,還要仔細觀察眼睛和嘴巴。

即便沒有將全身細節一一描繪出來,只要描繪時能掌握到重點部位和展現特色的地方,就可以描繪出蜥蜴的樣子。

雙頰後側如圓孔般的部分為鼓膜。眼睛有下眼瞼為其特徵。

前肢如人類的手指,擁有 5 根手指和細長骨骼。描繪時請留意手指張開的樣子和爪子方向等。

鬆獅蜥棲息在澳洲,腹部為了保護肋骨呈現膨脹狀態。這張圖只用外輪廓線和少許的陰影描繪出來。

〔鬆獅蜥〕

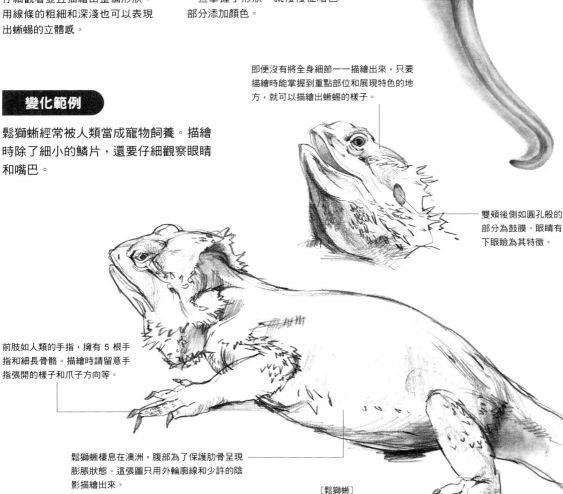

123

Lesson

2-3

爬蟲類

烏龜

〔動物界／脊索動物門／脊椎動物亞門／爬蟲綱／龜鱉目〕

烏龜可以將頭和手腳收進龜殼中。日本也有很多品種，烏龜是長壽的象徵，也很常當成寵物飼養，棲息在各種環境。

骨骼圖　脊椎和龜殼結合形成，尤其胸椎和龜殼結合成拱狀。

龜殼為肋骨

由圖示可知烏龜的龜殼是肋骨的變形。

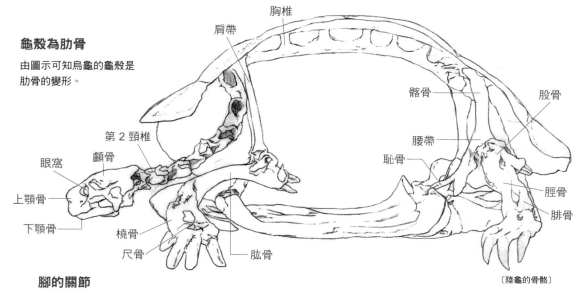

胸椎

肩帶

髂骨

股骨

腰帶

第 2 頸椎

恥骨

眼窩

顴骨

脛骨

上顎骨

腓骨

下顎骨

橈骨

尺骨

肱骨

〔陸龜的骨骼〕

腳的關節

烏龜的尾巴、四肢都可以收進龜殼中。頭有收進龜殼中或收折進龜殼側邊的兩種形式。

完成圖

龜殼聳立如山，描繪的重點為頭部、頸部、支撐數十公斤體重的前肢和後肢。從烏龜的視線高度描繪，觀察乾燥皮膚的質感和重量感。

手肘

膝蓋

足跗

〔陸龜〕

手腕

描繪步驟 龜殼、頭部、頸部、前肢要仔細描繪，提升精緻度。描繪龜殼時要留意正中線*，呈現出左右對稱的樣貌。＊正中線：左右對稱的生物前面和背面中央縱走的線條。

描繪步驟

1 觀察整體平衡，描繪輪廓線

觀察要如何描繪於畫面中，思考描繪的方向、整體的協調平衡，再描繪出輪廓線。描繪概略的形狀，並且留意正中線。

Point

一如文字所示，龜殼圖案源自龜殼的外型。中央和邊緣的形狀不同，所以請仔細觀察。細緻的圖案和質感表現才能營造出立體感。

<div style="writing-mode: vertical">兩棲類・爬蟲類 Lesson 2 ・烏龜</div>

完成圖

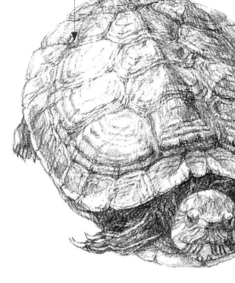

添加陰影

2 觀察陰影後著色

請細細描繪出龜殼的龜殼圖案。瞇起眼睛，慢慢從暗色的部位添大致的色調。因為要加強前方的精緻度，所以請仔細觀察描繪。

變化範例

烏龜是動作緩慢的動物，所以請大家試著長時間觀察，描繪出各種姿勢。

大型陸龜背著沉重龜殼，悠哉散步的姿勢最吸引人注目。請將描繪重點置於手腳的動作。

〔陸龜〕

伸長脖子是烏龜常見的動作。

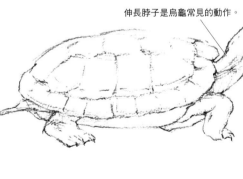

海龜變成鰭足（鰭狀）的前鰭足中有完整的手的骨骼，後鰭足中有完整的腳骨骼。可利用拍下海龜游泳姿態的照片，試著描繪出栩栩如生的動作。

〔海龜〕

變色龍

〔動物界／脊索動物門／脊椎動物亞門／爬蟲綱／鱗甲目／蜥蜴亞目／鬣蜥下目／變色龍科〕

變色龍主要棲息在非洲和歐亞大陸的森林，是會變化身體綠色的著名物種。眼睛可以分別左右轉動，伸出長舌就可捕獲獵物。

骨骼圖

圖示為捕食的瞬間，輔助舌頭伸出的舌骨，一般都折起收進喉嚨。

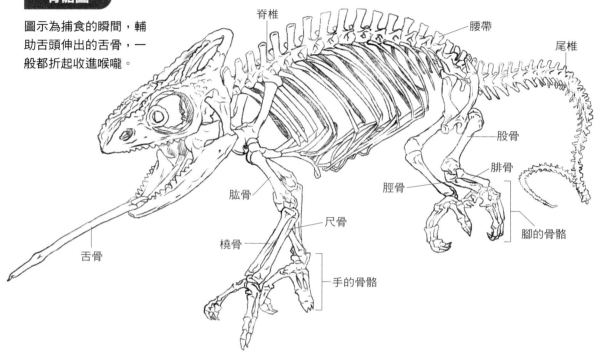

脊椎　腰帶　尾椎
股骨　腓骨　脛骨　腳的骨骼
肱骨　尺骨　橈骨　手的骨骼　舌骨

變化範例

變色龍獨特之處在於左右眼睛可以分別 360 度轉動，手腳會像手套（連指手套）般分開成 2 指和 3 指抓握樹枝。另外，舌頭覆滿黏液，可快速伸長黏捕獵物。

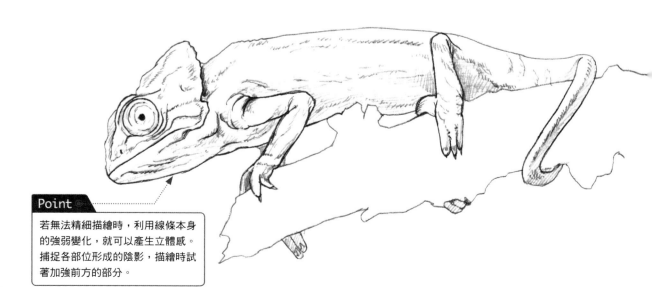

Point

若無法精細描繪時，利用線條本身的強弱變化，就可以產生立體感。捕捉各部位形成的陰影，描繪時試著加強前方的部分。

完成圖 手指和腳趾各有 5 根，會分開成 2 指併攏和 3 指併攏，但是前肢和後肢併攏的手指不同。手指和腳趾會分得很開且牢牢抓住樹枝。腳趾的鉤爪有指甲，可以勾緊樹枝支撐身體。

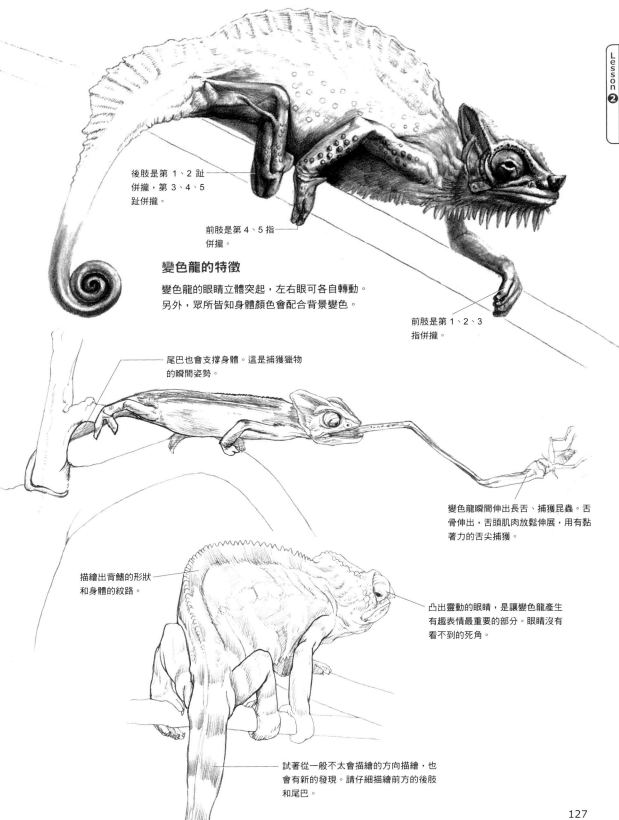

後肢是第 1、2 趾
併攏，第 3、4、5
趾併攏。

前肢是第 4、5 指
併攏。

變色龍的特徵

變色龍的眼睛立體突起，左右眼可各自轉動。
另外，眾所皆知身體顏色會配合背景變色。

前肢是第 1、2、3
指併攏。

尾巴也會支撐身體。這是捕獲獵物
的瞬間姿勢。

變色龍瞬間伸出長舌、捕獲昆蟲。舌
骨伸出，舌頭肌肉放鬆伸展，用有黏
著力的舌尖捕獲。

描繪出背鰭的形狀
和身體的紋路。

凸出靈動的眼睛，是讓變色龍產生
有趣表情最重要的部分。眼睛沒有
看不到的死角。

試著從一般不太會描繪的方向描繪，也
會有新的發現。請仔細描繪前方的後肢
和尾巴。

2-5
兩棲類

〔動物界／脊索動物門／脊椎動物亞門／兩棲綱／無尾目〕
青蛙雖然是陸地生物，但屬於兩棲類動物，也就是產卵和幼態時需依附水邊生活。
跳躍能力優秀，後肢趾間有蹼，善於游泳。

骨骼圖　青蛙跳躍能力優秀，擁有長長的後肢。這些可以從骨骼圖中了解。

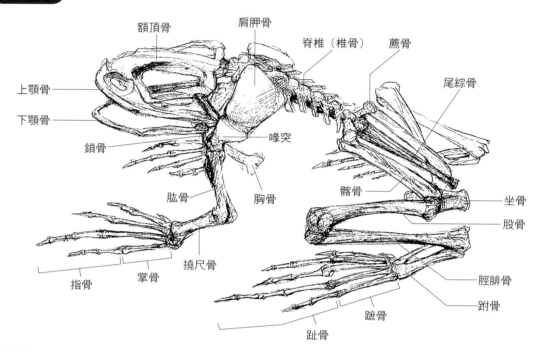

額頂骨　肩胛骨　脊椎（椎骨）　薦骨
尾綜骨
上顎骨
下顎骨
喙突
鎖骨
骼骨　坐骨
肱骨　胸骨
股骨
橈尺骨
脛腓骨
跗骨
指骨　掌骨
蹠骨
趾骨

完成圖　從正面看時，會呈現有趣的表情。眼睛和眼睛的間距遠，嘴巴的口裂 又大又長，這些都可表現出青蛙的樣貌。＊口裂：上唇和下唇形成的裂縫。

可愛的表情

這是將口腔內的鳴囊*鼓起的姿勢。如果從正面描繪，可帶入神似人類的表情，就成了一幅幽默的繪圖。

＊ 鳴囊：鳴囊在雄蛙喉嚨的左右側，是一個柔軟的皮膚口袋，鳴叫時會鼓起。

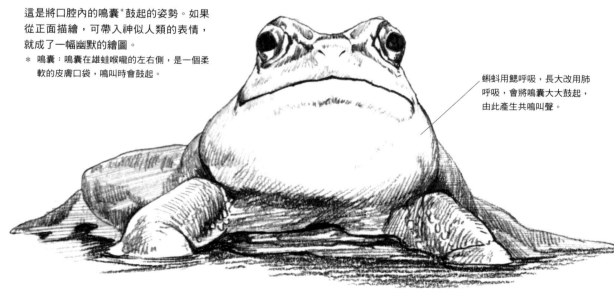

蝌蚪用鰓呼吸，長大改用肺呼吸，會將鳴囊大大鼓起，由此產生共鳴叫聲。

變化範例 用手腳的動作和臉的朝向，就可以完成一幅有故事性的寫生或素描。

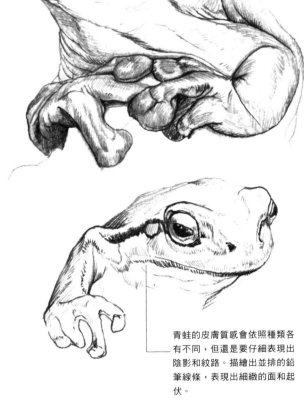

Point

青蛙的臉是平面的，眼睛和嘴巴都很大又搶眼，非常有存在感。因此青蛙常被人塑造成有趣且表情豐富的角色。思考描繪的姿勢也是繪圖表現的關鍵。右圖的構圖為「手指交疊，面露等候他人的青蛙」。

青蛙有 4 根手指，呈放射狀散開。因為指尖的吸盤而具有附著力。

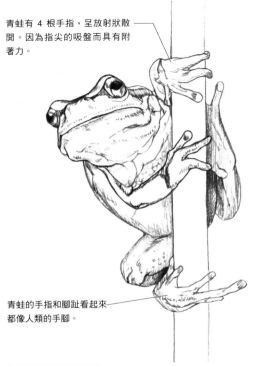

青蛙的手指和腳趾看起來都像人類的手腳。

青蛙的皮膚質感會依照種類各有不同，但還是要仔細表現出陰影和紋路。描繪出並排的鉛筆線條，表現出細緻的面和起伏。

成長過程 這是蝌蚪變成青蛙的成長過程。試著隨著身體變化觀察，樂趣無窮。

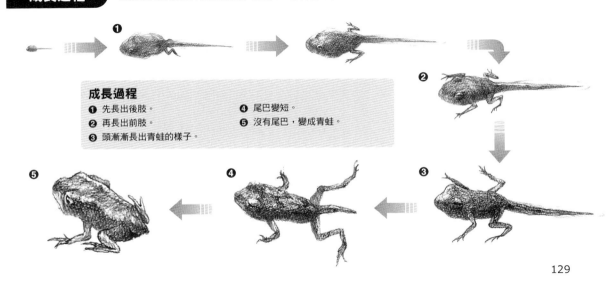

成長過程

❶ 先長出後肢。
❷ 再長出前肢。
❸ 頭漸漸長出青蛙的樣子。
❹ 尾巴變短。
❺ 沒有尾巴，變成青蛙。

山椒魚

〔動物界／脊索動物門／脊椎動物亞門／兩棲綱／有尾目／山椒魚科〕

山椒魚是世界最大的兩棲類動物，只棲息在日本乾淨的河川溪流和淺灘，可存活 40～50 年。有些品種的身長可長達 1m 以上。

骨骼圖 山椒魚的特徵為併排至身體後方的肋骨和大大的顱骨。扁平的尾巴到末端都有骨骼。

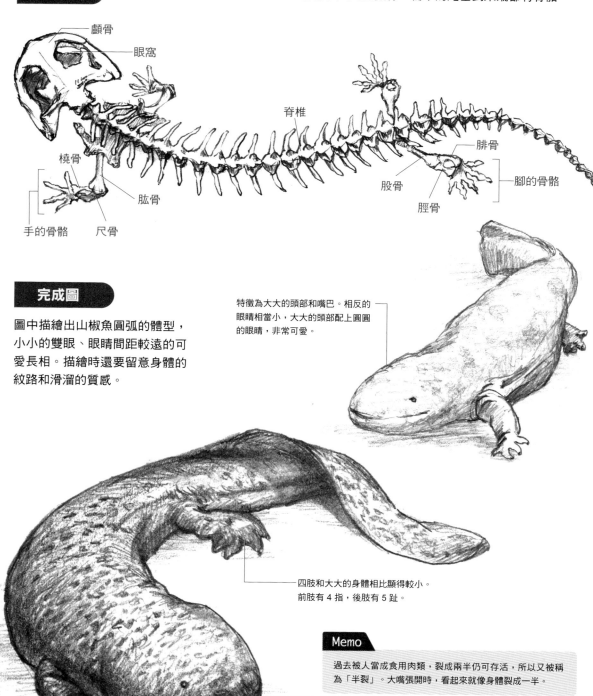

顱骨

眼窩

脊椎

腓骨

橈骨

肱骨

股骨

脛骨

腳的骨骼

手的骨骼

尺骨

完成圖

圖中描繪出山椒魚圓弧的體型，小小的雙眼、眼睛間距較遠的可愛長相。描繪時還要留意身體的紋路和滑溜的質感。

特徵為大大的頭部和嘴巴。相反的眼睛相當小，大大的頭部上圓圓的眼睛，非常可愛。

四肢和大大的身體相比顯得較小。前肢有 4 指，後肢有 5 趾。

Memo

過去被人當成食用肉類，裂成兩半仍可存活，所以又被稱為「半裂」。大嘴張開時，看起來就像身體裂成一半。

Lesson 3

棲息於
水中與水邊
的動物

Lesson 3-1 鱷魚

棲息於水邊的動物

〔動物界／脊索動物門／脊椎動物亞門／爬蟲綱／鱷目〕

鱷魚喜歡棲息在熱帶、亞熱帶的水邊。鱷目分成鱷科、短吻鱷科、長吻鱷科，共3科，擁有古老的性狀。

骨骼圖　巨大的顎骨擁有很強的咬力，相反的張嘴的力道較弱。另外，往兩側長的肱骨和股骨也是其特徵之一。在水中將扁平的尾巴左右扭動，就可以獲得縱向前進的推動力。

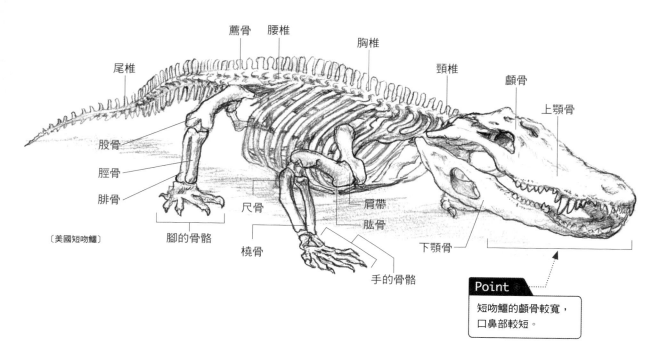

薦骨　腰椎　胸椎

尾椎　　　　　　　　　　　頸椎　　顎骨

股骨　　　　　　　　　　　　　　　上顎骨

脛骨

腓骨

〔美國短吻鱷〕

腳的骨骼　　尺骨　　　肩帶

橈骨　　　　　　肱骨

手的骨骼　　下顎骨

Point

短吻鱷的顎骨較寬，口鼻部較短。

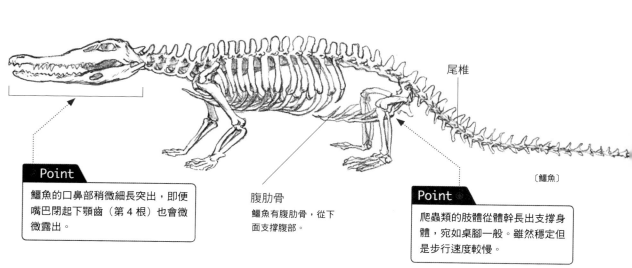

尾椎

〔鱷魚〕

Point

鱷魚的口鼻部稍微細長突出，即便嘴巴閉起下顎齒（第4根）也會微微露出。

腹肋骨

鱷魚有腹肋骨，從下面支撐腹部。

Point

爬蟲類的肢體從體幹長出支撐身體，宛如桌腳一般。雖然穩定但是步行速度較慢。

鱷魚通常都趴著不動。身體紋路和顆粒等皮膚特殊質感，可善用圖畫紙的紋路表現出來。

主要生活在水邊

鱷魚是群居動物，主要生活在水邊。有時會在陸地移動，但不會離開水邊。在陸地看起
來動作遲緩，但是在水中游泳卻很敏捷，處於淡水流域中食物鏈的頂端。

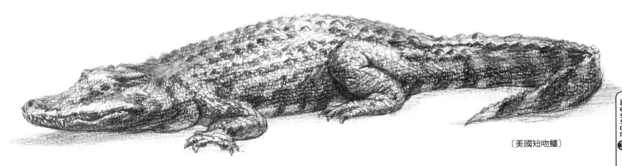

〔美國短吻鱷〕

變化範例 請從各種角度描繪鱷魚的寫生。如果理解身體構造就可以掌握到立體感。

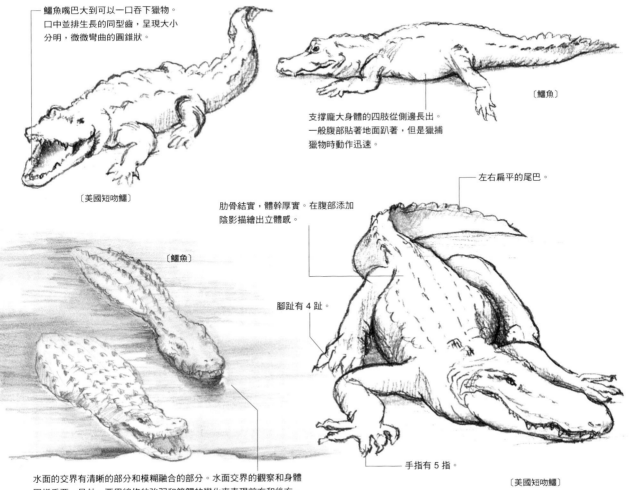

鱷魚嘴巴大到可以一口吞下獵物。
口中並排生長的同型齒，呈現大小
分明，微微彎曲的圓錐狀。

〔美國短吻鱷〕

支撐龐大身體的四肢從側邊長出。
一般腹部貼著地面趴著，但是獵捕
獵物時動作迅速。

〔鱷魚〕

左右扁平的尾巴。

肋骨結實，體幹厚實。在腹部添加
陰影描繪出立體感。

〔鱷魚〕

腳趾有 4 趾。

手指有 5 指。

〔美國短吻鱷〕

水面的交界有清晰的部分和模糊融合的部分。水面交界的觀察和身體
同樣重要。另外，要用線條的強弱和筆觸的變化來表現前方和後方，
這點還請留意。

Lesson ❸ 棲息於水中與水邊的動物・鱷魚

鯉魚

〔動物界／脊索動物門／脊椎動物亞門／魚綱／鯉形目／鯉科〕

日本自古就有自然繁殖的鯉魚，是常見於地方河川的淡水魚。觀賞用的鯉魚也被稱為「游泳的寶石」，擁有美麗的色彩。

骨骼圖 魚有纖細的肋骨，脊椎左右擺動，藉此在水中自由游動。頭部有一個大顱骨。當有整隻魚的料理時，大家何不藉此仔細觀察？

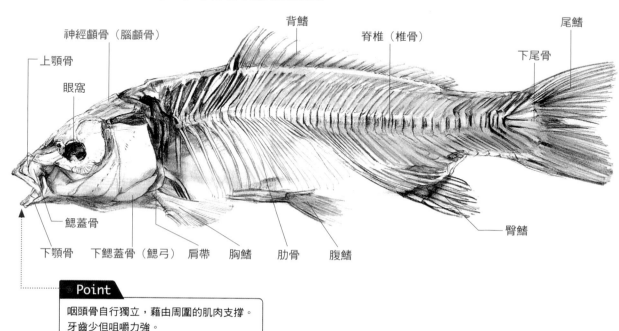

神經顱骨（腦顱骨）　　背鰭　　脊椎（椎骨）　　尾鰭

上顎骨　　　　　　　　　　　　　　　　　　　　下尾骨

眼窩

鰓蓋骨

下顎骨　下鰓蓋骨（鰓弓）　肩帶　胸鰭　肋骨　腹鰭　臀鰭

> **Point**
> 咽頭骨自行獨立，藉由周圍的肌肉支撐。
> 牙齒少但咀嚼力強。

完成圖 鯉魚的體表覆滿魚鱗，背鰭和尾鰭的構成柔軟，質感纖細。頭部沒有魚鱗，質感較硬。

游泳的寶石

日本自古就有飼養鯉魚觀賞的文化。錦鯉是讓人在描繪時想用顏料添加色彩描繪的種類之一。

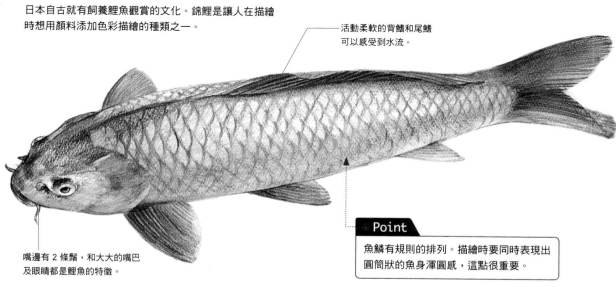

活動柔軟的背鰭和尾鰭可以感受到水流。

嘴邊有 2 條鬚，和大大的嘴巴及眼睛都是鯉魚的特徵。

> **Point**
> 魚鱗有規則的排列。描繪時要同時表現出圓筒狀的魚身渾圓感，這點很重要。

變化範例 描繪眼睛、嘴巴、魚鬚等臉部周圍的細節和前方看得到的背鰭和魚鱗，藉此可以讓畫面更精緻完整。

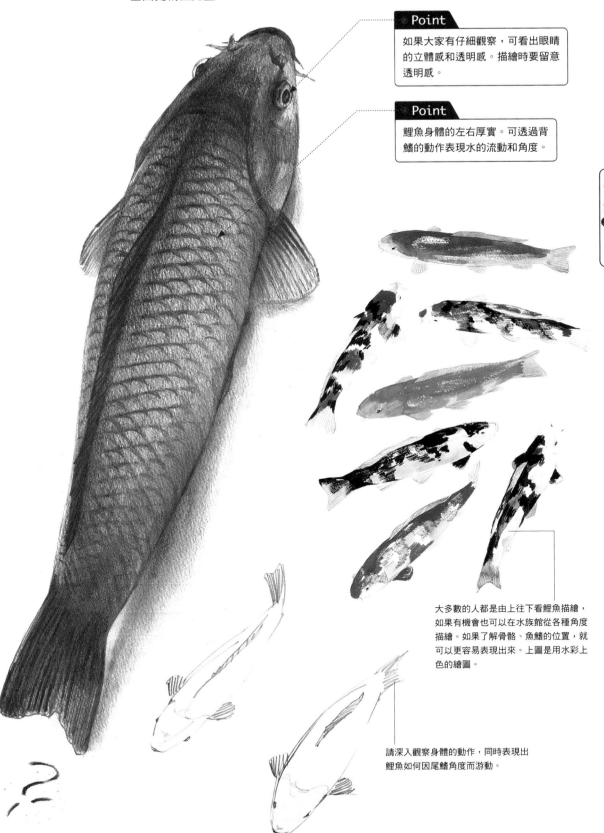

● Point

如果大家有仔細觀察，可看出眼睛的立體感和透明感。描繪時要留意透明感。

● Point

鯉魚身體的左右厚實。可透過背鰭的動作表現水的流動和角度。

大多數的人都是由上往下看鯉魚描繪，如果有機會也可以在水族館從各種角度描繪。如果了解骨骼、魚鰭的位置，就可以更容易表現出來。上圖是用水彩上色的繪圖。

請深入觀察身體的動作，同時表現出鯉魚如何因尾鰭角度而游動。

135

〔動物界／軟體動物門／頭足綱／八腕總目／章魚目〕／〔動物界／軟體動物門／頭足綱／十腕總目〕

章魚和烏賊都是棲息在大海的軟體動物，當然沒有骨骼。章魚有 8 條觸手，烏賊有 10 條觸手，兩者的觸手都有吸盤為其特徵。

完成圖（烏賊）

圖中運用鉛筆技法表現活烏賊身體鼓起時，微微透明的獨特質感，以身體隱隱約約的紋路呈現出透明感。

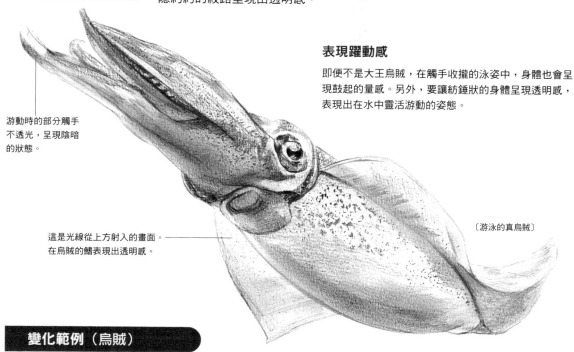

表現躍動感

即便不是大王烏賊，在觸手收攏的泳姿中，身體也會呈現鼓起的量感。另外，要讓紡錘狀的身體呈現透明感，表現出在水中靈活游動的姿態。

游動時的部分觸手不透光，呈現陰暗的狀態。

這是光線從上方射入的畫面。在烏賊的鰭表現出透明感。

〔游泳的真烏賊〕

變化範例（烏賊）

圖中的烏賊擺動鰭，靈活游動，充滿躍動感。另外，眼睛也閃耀透明，是我想精細描繪的部分。

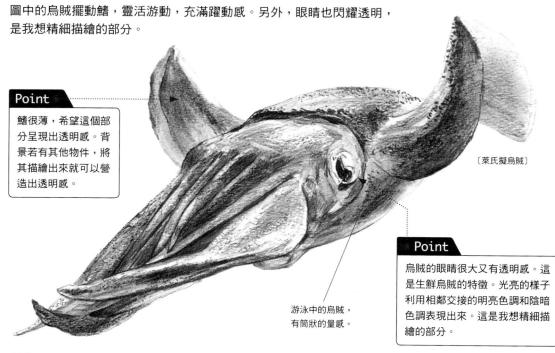

Point

鰭很薄，希望這個部分呈現出透明感。背景若有其他物件，將其描繪出來就可以營造出透明感。

〔萊氏擬烏賊〕

Point

烏賊的眼睛很大又有透明感。這是生鮮烏賊的特徵。光亮的樣子利用相鄰交接的明亮色調和陰暗色調表現出來。這是我想精細描繪的部分。

游泳中的烏賊，有筒狀的量感。

完成圖（章魚） 描繪時的關鍵重點在於體表的質感。請留意鉛筆線條的流線。

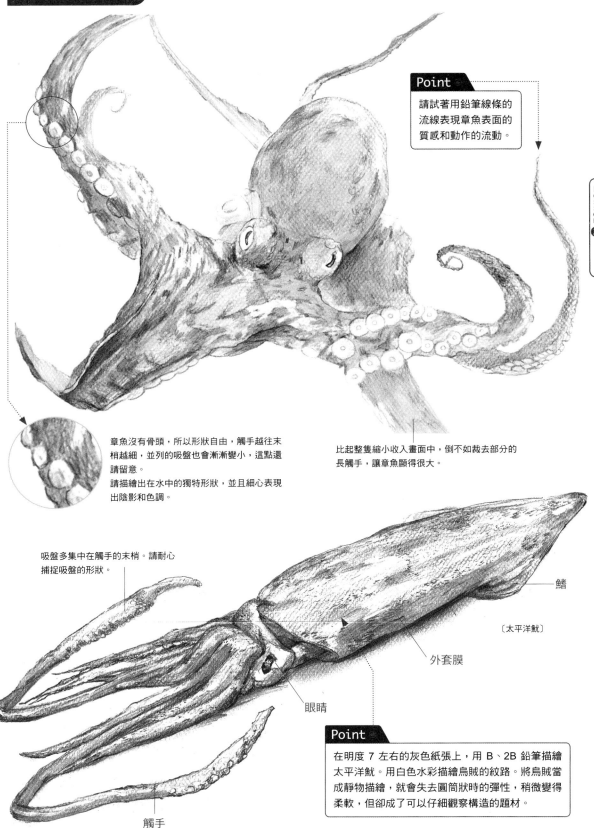

Point
請試著用鉛筆線條的流線表現章魚表面的質感和動作的流動。

章魚沒有骨頭，所以形狀自由，觸手越往末梢越細，並列的吸盤也會漸漸變小，這點還請留意。
請描繪出在水中的獨特形狀，並且細心表現出陰影和色調。

比起整隻縮小收入畫面中，倒不如裁去部分的長觸手，讓章魚顯得很大。

吸盤多集中在觸手的末梢。請耐心捕捉吸盤的形狀。

鰭

〔太平洋魷〕

外套膜

眼睛

觸手

Point
在明度 7 左右的灰色紙張上，用 B、2B 鉛筆描繪太平洋魷。用白色水彩描繪烏賊的紋路。將烏賊當成靜物描繪，就會失去圓筒狀時的彈性，稍微變得柔軟，但卻成了可以仔細觀察構造的題材。

3-4

棲息於水中的動物

〔動物界 / 脊索動物門 / 脊椎動物亞門 / 哺乳綱 / 鯨偶蹄目 / 齒鯨亞目〕

水族館等大家熟悉的海豚智力極高，性格親近人類。生物學上屬於小型鯨類。

骨骼圖　大的顱骨和全身的背脊為海豚的特徵。肋骨也很大，進化後的海豚前肢，為了在海中生活，進化成有如鰭一般的形狀。

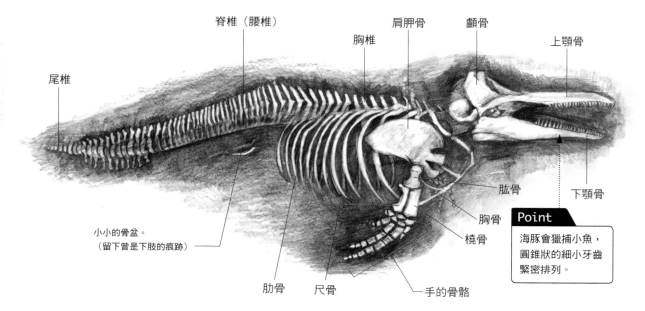

尾椎

脊椎（腰椎）

胸椎

肩胛骨

顱骨

上顎骨

肱骨

下顎骨

胸骨

橈骨

小小的骨盆。
（留下曾是下肢的痕跡）

肋骨

尺骨

手的骨骼

Point
海豚會獵捕小魚，圓錐狀的細小牙齒緊密排列。

變化範例

海豚的臉部表情豐富，請配合各種動作描繪眼睛、嘴巴。

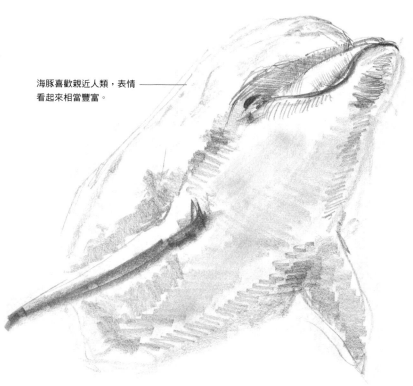

海豚喜歡親近人類，表情看起來相當豐富。

常見的角色化動物

海豚是常見的角色化動物。口裂（p128）會往左右嘴角上揚，看起來宛如微笑。鰭的動作和頭部都是可表現情緒的部位。

皮膚有光澤，體色深，用鉛筆細膩塗上顏色。雖然身體柔軟，還是要描繪出可感受到骨骼動作的圖像。

發出超音波

海豚圓圓的頭部並不是骨頭，而是發出超音波的位置，可以避開障礙物，發現魚群，是具有聲納功用的器官「額隆」。請參照對比骨骼圖的顱骨。

頭頂有鼻孔（噴氣孔），用這裡呼吸。

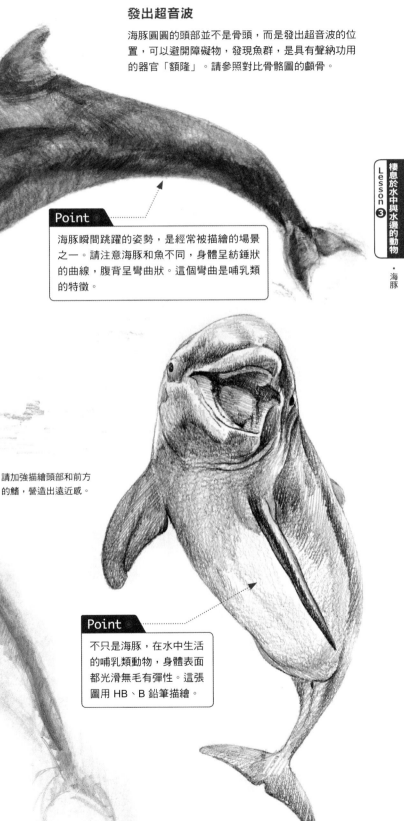

Point

海豚瞬間跳躍的姿勢，是經常被描繪的場景之一。請注意海豚和魚不同，身體呈紡錘狀的曲線，腹背呈彎曲狀。這個彎曲是哺乳類的特徵。

請加強描繪頭部和前方的鰭，營造出遠近感。

Point

不只是海豚，在水中生活的哺乳類動物，身體表面都光滑無毛有彈性。這張圖用 HB、B 鉛筆描繪。

Point

海豚的形體成流線型，減輕了游泳時的水中阻抗。請細膩表現出這美麗的圓弧形狀。

海豹 / 海狗

〔動物界／脊索動物門／脊椎動物亞門／哺乳綱／食肉目／鰭腳亞目／海豹科〕／
〔動物界／脊索動物門／脊椎動物亞門／哺乳綱／食肉目／鰭腳亞目／海獅科〕

海豹和海狗屬於海洋哺乳類動物，廣泛分布至熱帶地區。印度語中海豹是指「海洋之犬」，海狗是指「海洋之熊」，吃魚和烏賊等動物。

骨骼圖

將海豹的頸椎到腰椎，整個脊椎描繪成大幅度的後彎，這樣紡錘狀的身體是為了適應在海中游泳。

至手腳指尖都有骨骼

海狗前肢為鰭狀，可以將前半身立起。後肢沿著尾椎成鰭狀，但不論前肢還是後肢，手腳的骨骼都是包含手指尖和腳趾尖的完整骨骼。

從圖示的骨骼可知前肢骨骼形狀明顯，但是後肢已演變為鰭狀。

眼窩

顱骨

頸椎

肋骨

胸骨

肩胛骨

肱骨

胸椎

腰椎

股骨

腓骨

腳趾骨又細又長

脛骨　膝蓋骨

尺骨

橈骨

手的骨骼

腳的骨骼

〔海狗的骨骼〕

描繪方法

在一張紙上描繪出海豹的各種姿態，該如何配置在畫面中？從不斷累積的寫生經驗及思考描繪的數量和姿勢，需掌握整體的輪廓，慢慢添加陰影，慢慢描繪完整。可利用從地面反射的光線，演繹出立體感和質感。

掌握形狀

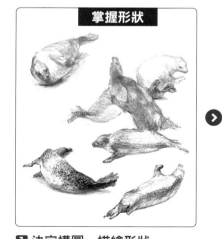

❶ 決定構圖，描繪形狀

仔細觀察，描繪出身體的外輪廓線。一旦變形立即修正，增加立體感。

顏色配置

❷ 描繪出形狀的細節後配置顏色

頭部、鰭以及身體的豹紋等都是描繪的重點。仔細摸索形狀，一旦掌握了形狀就可以用鉛筆上色。

海豹和貓咪和小狗同為食肉目動物。流線型的身體和鰭狀的手足，看起來都趨同＊於在水中阻抗小的海洋生物。後肢往後延伸成鰭狀。

Memo

海豹的特徵和描繪的重點

❶ 海獅和海狗可靠著前肢撐起前半身，海豹卻無法做到。

❷ 脊椎可自由前彎和後彎。

❸ 耳朵在眼睛後方，形成小小的凹孔。

❹ 前肢的鉤爪是海豹的特徵。在陰暗色調和豹紋等位置重複上色。

❺ 海豹會利用脊椎前彎和後彎的動作，在水中宛如子彈般急速游泳。

❻ 請仔細觀察後表現出紡錘狀身體和地面接觸的關係。

❼ 加強並仔細描繪每隻海豹的前方。

＊ 趨同：這個現象是指不同系統的生物，朝著極為相似的性狀方向演化。

棲息於水中與水邊的動物

Lesson ❸

・海豹／海狗

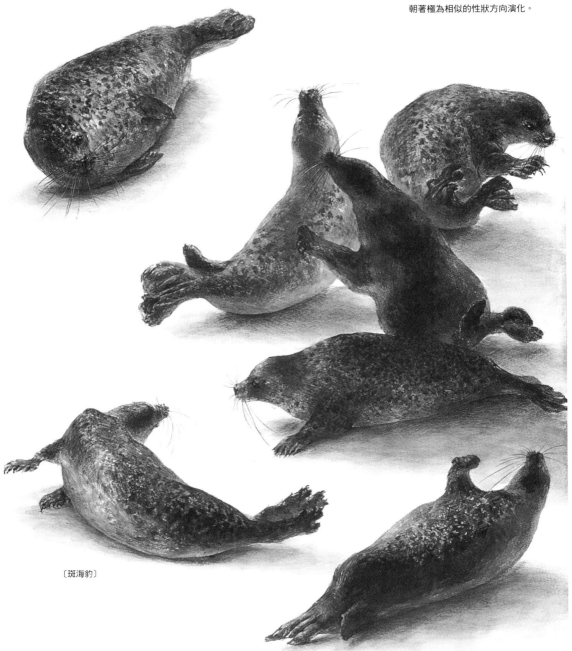

〔斑海豹〕

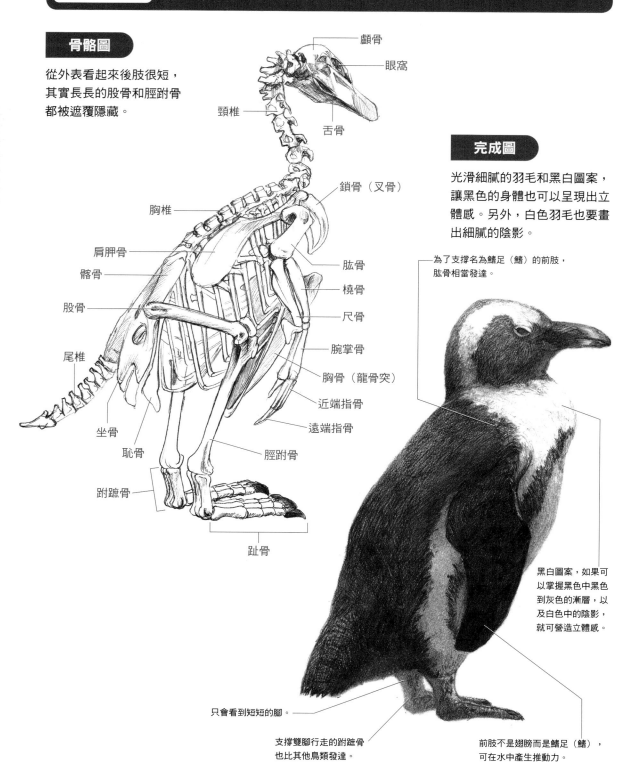

Lesson 3-6 企鵝

棲息於水邊的動物

〔動物界／脊索動物門／脊椎動物亞門／鳥綱／企鵝目／企鵝科〕

企鵝主要棲息在南半球，因為在陸地上用雙腳走路的姿態搖搖擺擺，而經常成為角色化的素材。南極有皇帝企鵝和阿德利企鵝。

骨骼圖

從外表看起來後肢很短，其實長長的股骨和脛跗骨都被遮覆隱藏。

- 顱骨
- 眼窩
- 頸椎
- 舌骨
- 鎖骨（叉骨）
- 胸椎
- 肩胛骨
- 肱骨
- 髂骨
- 橈骨
- 股骨
- 尺骨
- 腕掌骨
- 尾椎
- 胸骨（龍骨突）
- 近端指骨
- 坐骨
- 遠端指骨
- 恥骨
- 脛跗骨
- 跗蹠骨
- 趾骨

完成圖

光滑細膩的羽毛和黑白圖案，讓黑色的身體也可以呈現出立體感。另外，白色羽毛也要畫出細膩的陰影。

為了支撐名為鰭足（鰭）的前肢，肱骨相當發達。

黑白圖案，如果可以掌握黑色中黑色到灰色的漸層，以及白色中的陰影，就可營造立體感。

只會看到短短的腳。

支撐雙腳行走的跗蹠骨也比其他鳥類發達。

前肢不是翅膀而是鰭足（鰭），可在水中產生推動力。

142

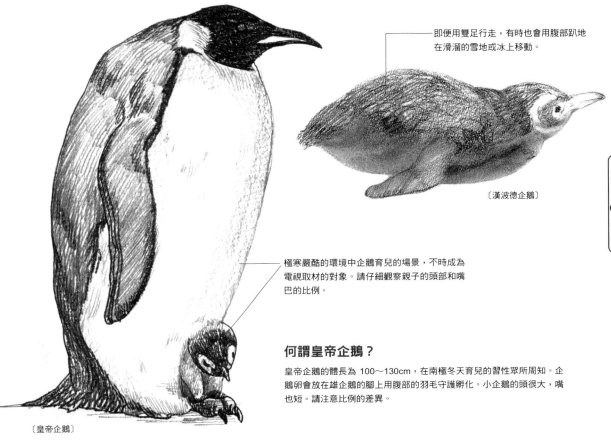

即便用雙足行走,有時也會用腹部趴地在滑溜的雪地或冰上移動。

〔漢波德企鵝〕

極寒嚴酷的環境中企鵝育兒的場景,不時成為電視取材的對象。請仔細觀察親子的頭部和嘴巴的比例。

〔皇帝企鵝〕

何謂皇帝企鵝?

皇帝企鵝的體長為 100～130cm,在南極冬天育兒的習性眾所周知。企鵝卵會放在雄企鵝的腳上用腹部的羽毛守護孵化。小企鵝的頭很大,嘴也短。請注意比例的差異。

用速寫描繪各種動作和姿勢

請速寫描繪出企鵝可愛的行為和姿勢。

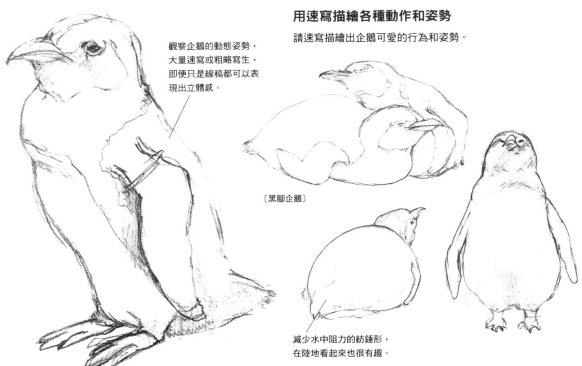

觀察企鵝的動態姿勢,大量速寫或粗略寫生,即便只是線稿都可以表現出立體感。

〔黑腳企鵝〕

減少水中阻力的紡錘形,在陸地看起來也很有趣。

143

鯨魚

〔動物界 / 脊索動物門 / 脊椎動物亞門 / 哺乳綱 / 鯨偶蹄目〕

用龐大身軀在海中游泳的鯨魚是最大的哺乳類動物,分成齒鯨和鬚鯨 2 種。但是齒鯨和海豚並沒有明確的分類。

骨骼圖 抹香鯨的頭部占了身體的 1/3,巨大的頭部上可看到一個塊狀「額隆」,是由脂肪形成的結締組織。由圖示可知,下顎呈現的是骨骼本身的形狀,但是大大的頭部則和顱骨的形體沒有直接的關聯。

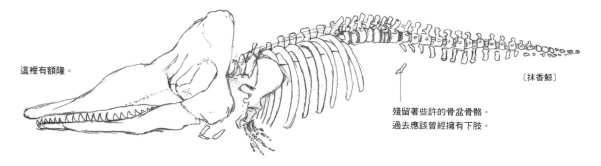

這裡有額隆。

〔抹香鯨〕

殘留著些許的骨盆骨骼。
過去應該曾經擁有下肢。

骨骼圖 鯨魚龐大又有氣勢,請透過構圖用心畫出不斷延伸的龐大感。描繪的重點在於下顎的形狀、眼睛和魚鰭的位置。

鼻孔

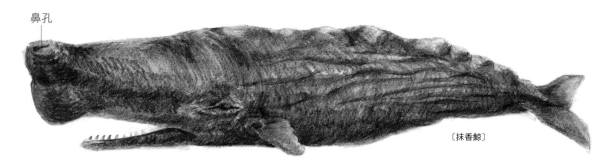

〔抹香鯨〕

占有大部分頭部的額隆,是用於 echolocation(回聲定位)。一般認為鯨魚會振動鼻孔(噴氣孔)內側的摺皺發出音頻,再由下顎接收彈回的音頻,就可以掌握和周圍的位置關係。

將巨大的頭部描繪在前方,有技巧地表現出氣勢和遠近感。

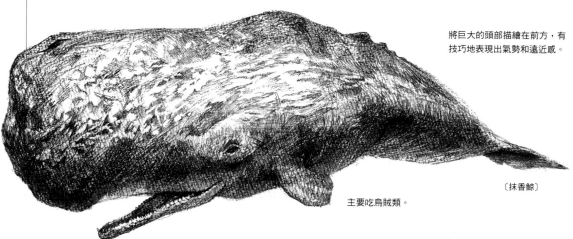

〔抹香鯨〕

主要吃烏賊類。

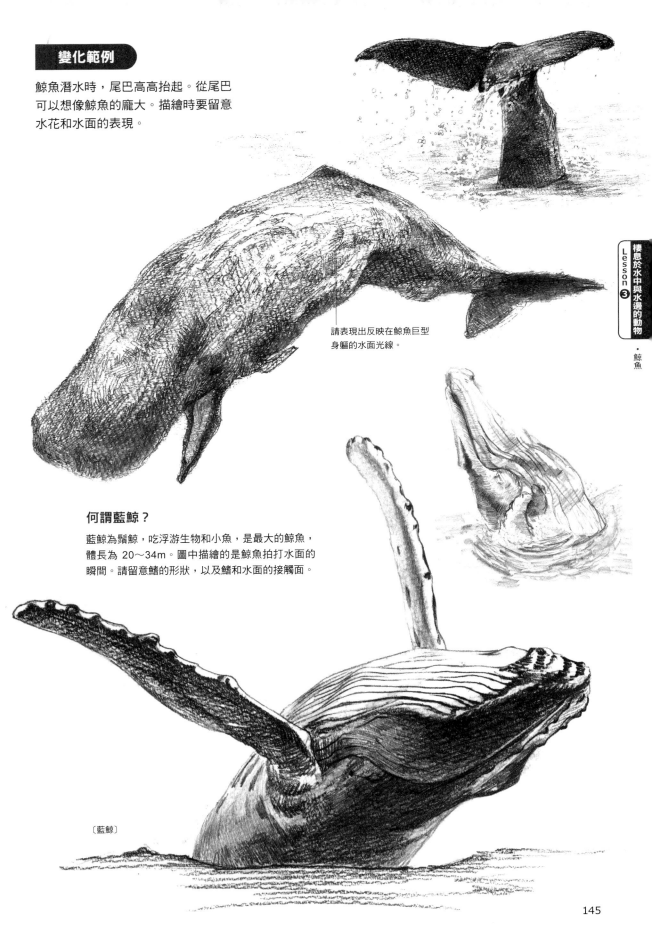

鯨魚潛水時，尾巴高高抬起。從尾巴
可以想像鯨魚的龐大。描繪時要留意
水花和水面的表現。

請表現出反映在鯨魚巨型
身軀的水面光線。

何謂藍鯨？

藍鯨為鬚鯨，吃浮游生物和小魚，是最大的鯨魚，
體長為 20～34m。圖中描繪的是鯨魚拍打水面的
瞬間。請留意鰭的形狀，以及鰭和水面的接觸面。

〔藍鯨〕

環境

Column ①

我們在動物園和水族館觀賞的動物都已離開了原生棲息的環境。理解動物們實際生活的棲息地，將有助於我們描繪更生動的繪圖。

珊瑚礁的海中

珊瑚生活在溫暖的海洋中，水中是可以觀察動物 3D 動態的地方。

熱帶淺灘的珊瑚和深海珊瑚的形狀並不相同。

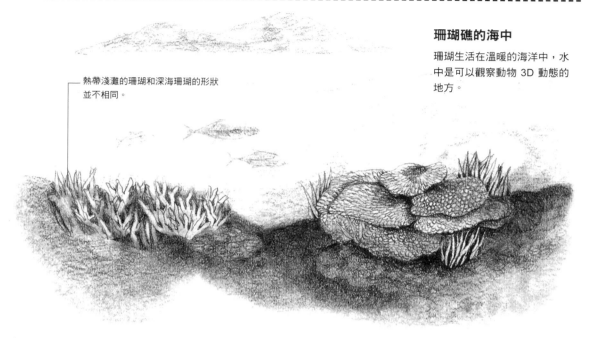

從海底仰望海面

請用對比手法表現光線照射至海中珊瑚的樣子。這是一般無法觀看到的角度，從海底往上看，描繪出魚群白色的腹部也是一種有趣的視角。用水彩描繪。

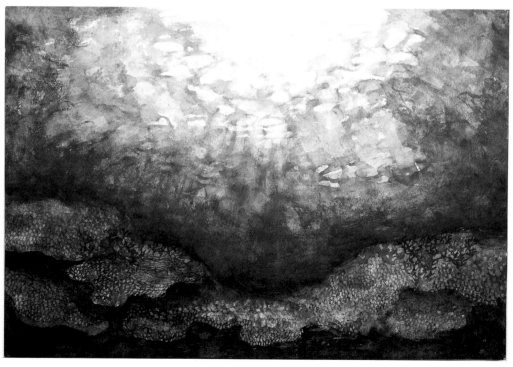

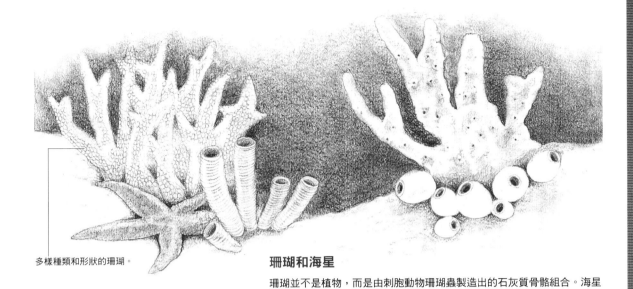

多樣種類和形狀的珊瑚。

珊瑚和海星

珊瑚並不是植物,而是由刺胞動物珊瑚蟲製造出的石灰質骨骼組合。海星為棘皮動物,中心的身體長出 5 根放射狀的觸手,整個身體呈星星狀,主要食物為貝類和珊瑚。

高原的風景

高原的植物簇生生長,以適應高低差極大的日溫差。

熱帶莽原的樹木

這是許多野生動物生活棲息的非洲自然環境與植物,希望大家先了解描繪動物時的背景。

金合歡樹和我們一般常見的形狀很不相同,金合歡樹葉是大象和長頸鹿的最愛。

動物的糞便

Column 2

消化進食後的食物，身體吸收了養分和水分，剩餘的殘渣就形成了糞便。這裡我們統整了各種食性的動物糞便。

糞便依照腸道的形狀成形

糞便就是所謂的大便，這是體內大的「排泄物」（當然「小便」就是小的「排泄物」）。換句話說，糞便告訴我們平常無法見到的消化器官狀態。糞便會依照腸道的形狀成形。

馬的糞便有未消化的稻草，大貓熊的糞便混有竹子纖維。同樣的，網紋蟒的糞便中也摻雜了動物的骨骸和毛髮。兔子的糞便又小又圓，駱駝和山羊的糞便一樣呈顆粒狀。

看到糞便時請不要一味地遠離，請試著想成這些是了解動物情況的重要資訊。

馬的糞便
可看到未消化的稻草。

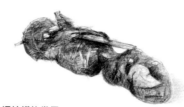

網紋蟒的糞便
可看到一口吞下，消化不完全的動物骨骸碎片。

大貓熊的糞便
除了未消化的竹節，還可看到理毛（毛球）後的毛等。

兔子的糞便

單峰駱駝的糞便

山羊的糞便

貓咪的糞便

小狗的糞便

鬣狗的糞便

老鼠的糞便

鼬的糞便
當中有許多獵食的動物毛髮。

鸚鵡的糞便

鯉魚的糞便

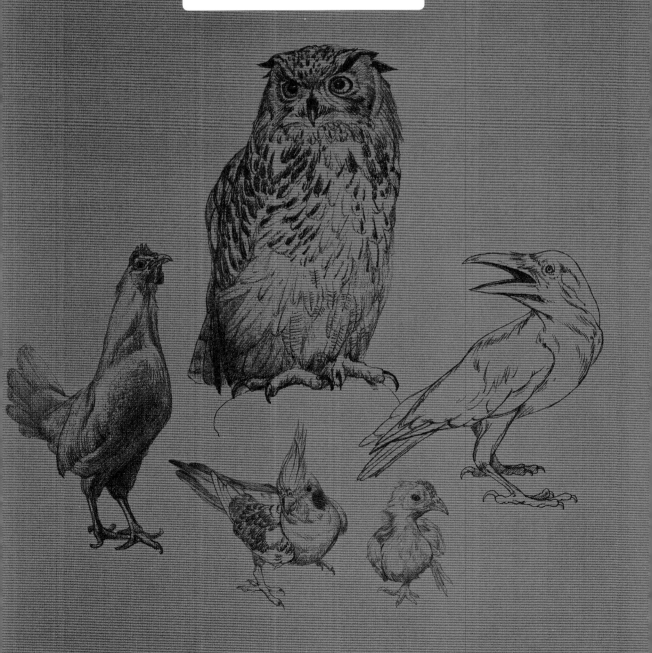

Lesson 4
空中飛翔的動物

鴿子

〔動物界／脊索動物門／脊椎動物亞門／鳥綱／鴿形目／鳩鴿科〕

鴿子棲息在日本各處，繁殖力旺盛。胸肌發達，步行時脖子會動，「搖頸前行」。象徵和平的形象源自歐洲。

骨骼圖

鳥的上肢是翅膀，骨骼的基本構造相同，包括肱骨、橈骨、尺骨和手的骨骼等，但是手的骨骼特別長。

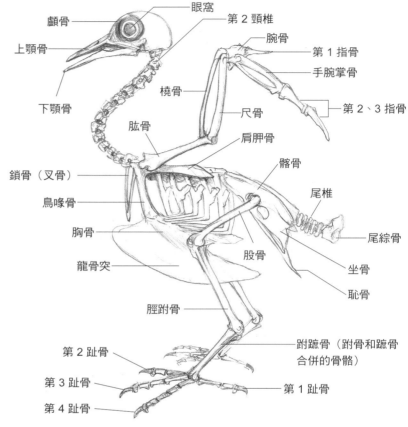

眼窩
顱骨
第 2 頸椎
上顎骨
腕骨
第 1 指骨
手腕掌骨
下顎骨
橈骨
第 2、3 指骨
尺骨
肱骨
肩胛骨
髂骨
鎖骨（叉骨）
尾椎
鳥喙骨
尾綜骨
胸骨
坐骨
股骨
恥骨
龍骨突
脛跗骨
跗蹠骨（跗骨和蹠骨合併的骨骼）
第 2 趾骨
第 3 趾骨
第 1 趾骨
第 4 趾骨

變化範例

鴿子是我們身邊常見的鳥類，所以請大家在公園觀察各種姿勢，描繪寫生。透過大量觀察和寫生，有助於發現從照片描繪時都看不到的部分。

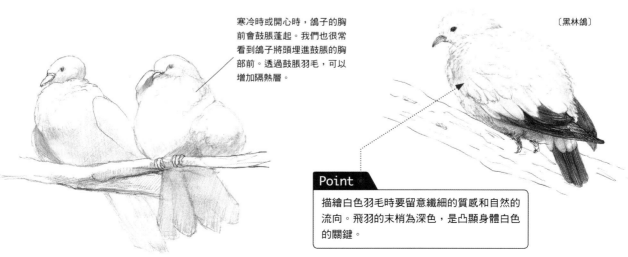

寒冷時或開心時，鴿子的胸前會鼓脹蓬起。我們也很常看到鴿子將頭埋進鼓脹的胸部前。透過鼓脹羽毛，可以增加隔熱層。

〔黑林鴿〕

Point

描繪白色羽毛時要留意纖細的質感和自然的流向。飛羽的末梢為深色，是凸顯身體白色的關鍵。

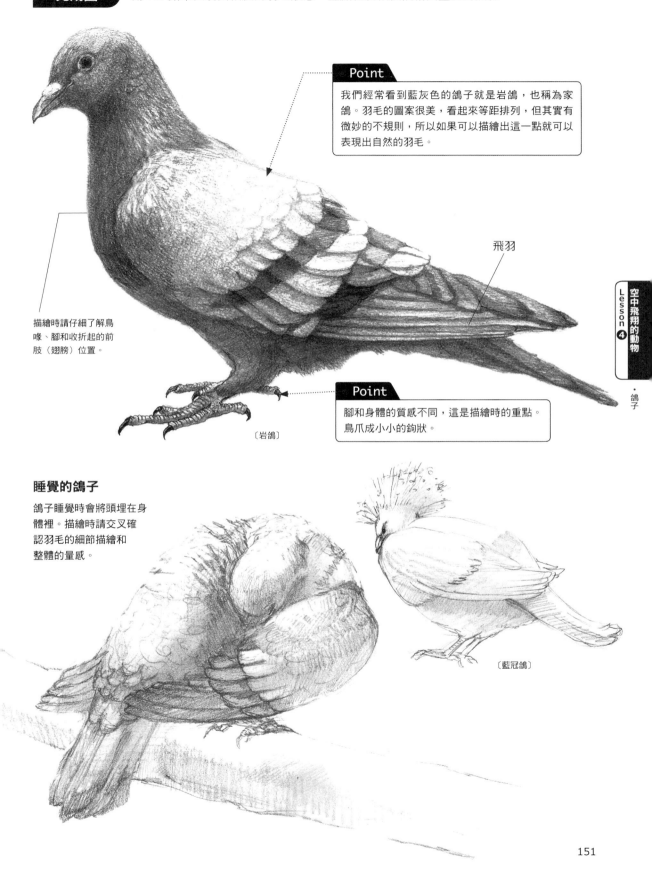

用 HB 鉛筆表現出細膩的羽毛狀態。重點在於細膩描繪出整體的陰影。

Point

我們經常看到藍灰色的鴿子就是岩鴿，也稱為家鴿。羽毛的圖案很美，看起來等距排列，但其實有微妙的不規則，所以如果可以描繪出這一點就可以表現出自然的羽毛。

飛羽

描繪時請仔細了解鳥喙、腳和收折起的前肢（翅膀）位置。

Point

腳和身體的質感不同，這是描繪時的重點。鳥爪成小小的鉤狀。

〔岩鴿〕

Lesson ④ 空中飛翔的動物 ・ 鴿子

睡覺的鴿子

鴿子睡覺時會將頭埋在身體裡。描繪時請交叉確認羽毛的細節描繪和整體的量感。

〔藍冠鴿〕

<table>
<tr><td>

Lesson

4-2

鳥類

</td><td>

烏鴉

〔動物界／脊索動物門／脊椎動物亞門／鳥綱／雀形目／鳴禽亞目／鴉總科／鴉科／鴉屬〕
這是我們日常熟悉、也較大型的鳥類。智力高、具社會性，喜歡遊玩。表情也很
豐富。雜食性，會吃各種食物。

</td></tr>
</table>

骨骼圖

特徵為鳥喙大，後肢長。請正確理解收折
起的前肢（翅膀）位置和構造。

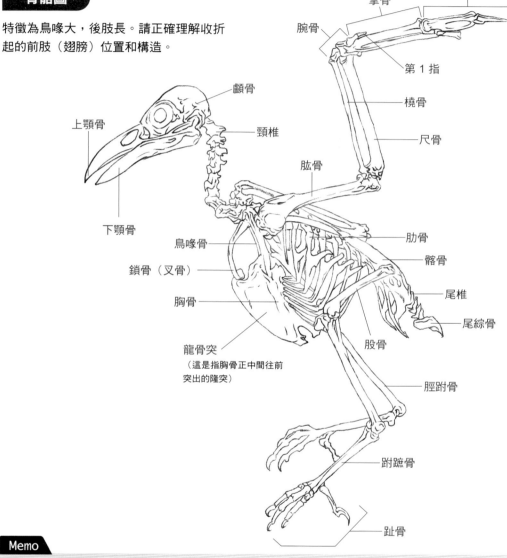

Memo

從鳥喙區分種類

小嘴烏鴉

鳥喙*前端較細的是「小嘴
烏鴉」，特徵是和巨嘴鴉
相比，前額較不突出。主
要吃果實和種子。
＊鳥喙是指鳥嘴。

巨嘴鴉

特徵是鳥喙較粗，前額稍
微突出。雜食性，但也會
吃小動物和腐肉。一般鳥
喙的形狀會因食性而不
同。

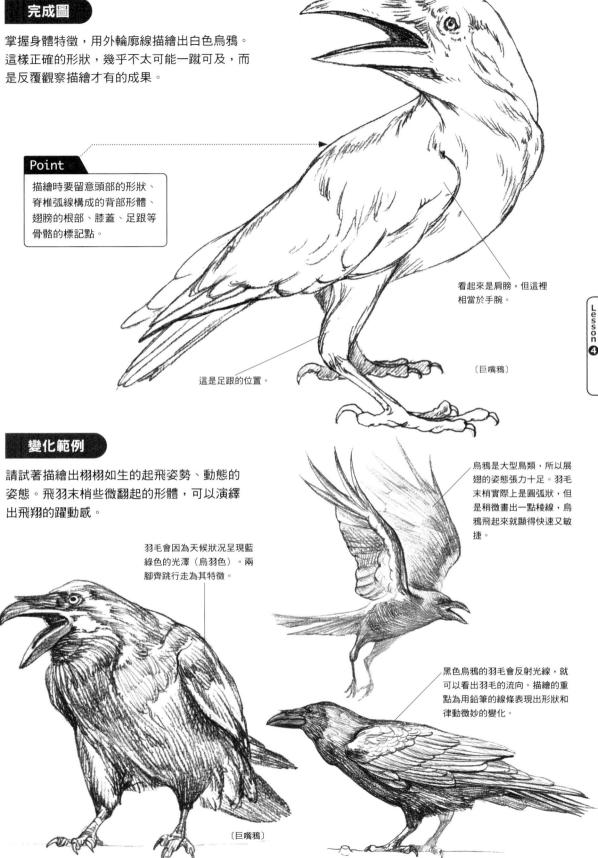

掌握身體特徵，用外輪廓線描繪出白色烏鴉。
這樣正確的形狀，幾乎不太可能一蹴可及，而
是反覆觀察描繪才有的成果。

Point

描繪時要留意頭部的形狀、
脊椎弧線構成的背部形體、
翅膀的根部、膝蓋、足跟等
骨骼的標記點。

看起來是肩膀，但這裡
相當於手腕。

〔巨嘴鴉〕

這是足跟的位置。

變化範例

請試著描繪出栩栩如生的起飛姿勢、動態的
姿態。飛羽末梢些微翻起的形體，可以演繹
出飛翔的躍動感。

烏鴉是大型鳥類，所以展
翅的姿態張力十足。羽毛
末梢實際上是圓弧狀，但
是稍微畫出一點稜線，烏
鴉飛起來就顯得快速又敏
捷。

羽毛會因為天候狀況呈現藍
綠色的光澤（烏羽色）。兩
腳齊跳行走為其特徵。

黑色烏鴉的羽毛會反射光線，就
可以看出羽毛的流向。描繪的重
點為用鉛筆的線條表現出形狀和
律動微妙的變化。

〔巨嘴鴉〕

麻雀

〔動物界／脊索動物門／脊椎動物亞門／鳥綱／雀形目／麻雀科〕

麻雀是生活在我們日常周遭的一種鳥類，在日本除了部分離島之外，大多棲息在靠近人類居住的地方、城鎮或鄉村。

骨骼圖

和身體相比，麻雀擁有很大的顱骨。長後肢的骨骼大多隱藏在身體中，跗蹠骨以下則顯露在外。

※這張骨骼圖中，用黑色原子筆描繪較深的線條部分。

Memo

絕佳的視力

所有的鳥類都擁有絕佳的視力。眼球很大，顱骨中的眼窩占了大部分的位置。

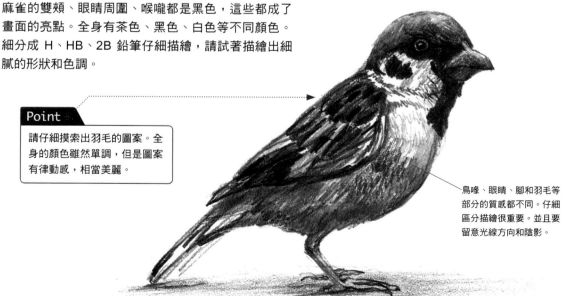

眼窩
上顎骨
顱骨
頸椎
下顎骨
尺骨
肱骨
脊椎
喙狀突
橈骨
尾綜骨
指骨
手腕掌骨
鎖骨（叉骨）
股骨
胸骨
脛跗骨
跗蹠骨
趾骨

完成圖

麻雀的雙頰、眼睛周圍、喉嚨都是黑色，這些都成了畫面的亮點。全身有茶色、黑色、白色等不同顏色。細分成 H、HB、2B 鉛筆仔細描繪，請試著描繪出細膩的形狀和色調。

Point

請仔細摸索出羽毛的圖案。全身的顏色雖然單調，但是圖案有律動感，相當美麗。

鳥喙、眼睛、腳和羽毛等部分的質感都不同。仔細區分描繪很重要。並且要留意光線方向和陰影。

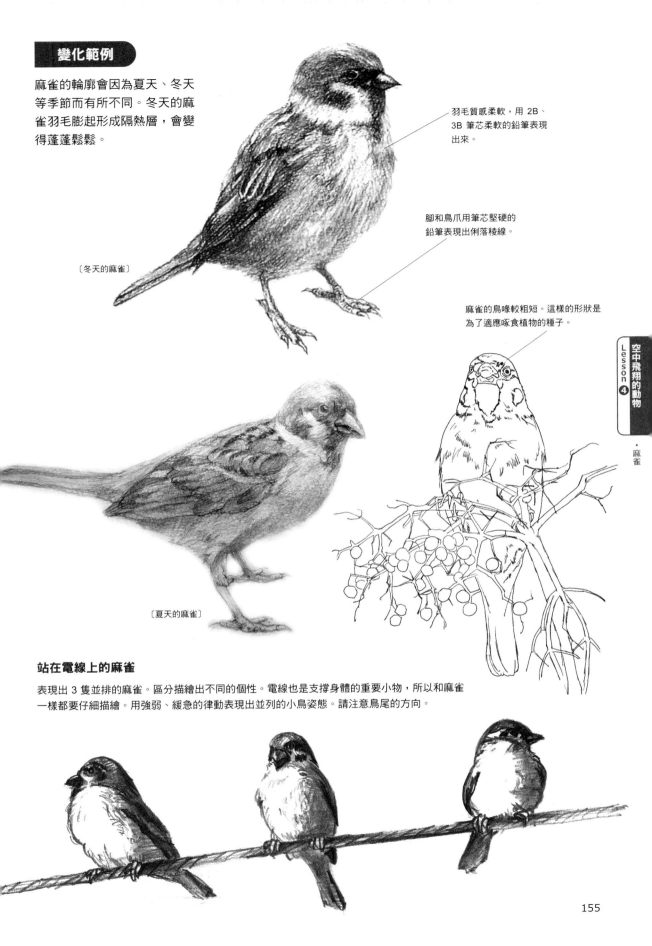

變化範例

麻雀的輪廓會因為夏天、冬天等季節而有所不同。冬天的麻雀羽毛膨起形成隔熱層，會變得蓬蓬鬆鬆。

羽毛質感柔軟，用 2B、3B 筆芯柔軟的鉛筆表現出來。

腳和鳥爪用筆芯堅硬的鉛筆表現出俐落稜線。

〔冬天的麻雀〕

麻雀的鳥喙較粗短。這樣的形狀是為了適應啄食植物的種子。

〔夏天的麻雀〕

站在電線上的麻雀

表現出 3 隻並排的麻雀。區分描繪出不同的個性。電線也是支撐身體的重要小物，所以和麻雀一樣都要仔細描繪。用強弱、緩急的律動表現出並列的小鳥姿態。請注意鳥尾的方向。

貓頭鷹

〔動物界／脊索動物門／脊椎動物亞門／鳥綱／鴞形目／鴟鴞科〕

分布在全世界的貓頭鷹大多為夜行性動物，會捕食小型哺乳類動物、鳥類和昆蟲等，和鵰鴞為同一種類。

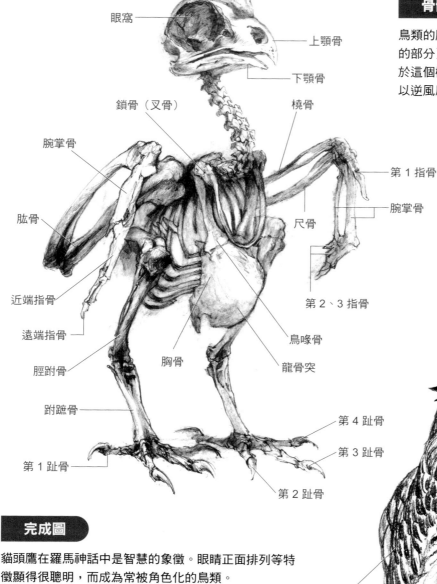

眼窩
上顎骨
下顎骨
鎖骨（叉骨）
橈骨
腕掌骨
第 1 指骨
腕掌骨
肱骨
尺骨
近端指骨
遠端指骨
第 2、3 指骨
脛跗骨
鳥喙骨
跗蹠骨
胸骨
龍骨突
第 4 趾骨
第 3 趾骨
第 1 趾骨
第 2 趾骨
羽角

骨骼圖

鳥類的肱骨骨髓腔（骨骼內部空的部分）有連結肺部的氣囊。由於這個構造使體重變輕，同時可以逆風屏住呼吸持續飛翔。

完成圖

貓頭鷹在羅馬神話中是智慧的象徵。眼睛正面排列等特徵顯得很聰明，而成為常被角色化的鳥類。

羽毛的排列在規則中帶點自然又有點不規則感。請仔細觀察其中的律動。

鵰鴞的特徵

鵰鴞是鴟鴞科鳥類中羽毛如耳朵般立起的一種鳥。鵰鴞和貓頭鷹在分類學上並沒有不同。

貓頭鷹身上的圖案美麗，氣勢威嚴。
我想畫出強而有力的繪圖。

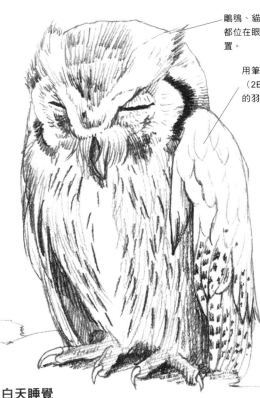

鵰鴞、貓頭鷹的耳朵
都位在眼睛外側的位
置。

用筆芯柔軟的鉛筆
（2B）表現出柔軟
的羽毛。

手指

手腕

前臂

上臂

膝蓋

足跟

〔雪鴞〕

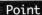

Point

翅膀展開的樣子是大型鳥獨特的姿勢。可以為了靠近獵
物而不要發出聲響飛翔。用稍微柔軟的鉛筆描繪雪鴞。
請留意如何將骨骼畫入擴展的翅膀。添加顏色時，可以
用手指或紗布暈染。

白天睡覺

貓頭鷹為夜行性動物，白天睡覺。圓圓的眼睛閉起會削弱
威嚴感，請透過細長的眼裂（上下眼瞼閉起的眼睛）呈現
貓頭鷹的表情。眼睛的質感不同於鳥喙和腳。

用鉛筆的柔軟筆觸表現眼睛周圍
的羽毛。仔細描繪羽尾的圖案、
腳和鳥爪。

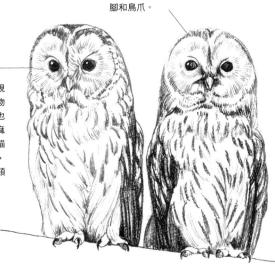

貓頭鷹的眼睛在正面並列，立體視
角的範圍廣，可以正確測量和獵物
之間的距離。肉食性的老鷹和鵰也
是這樣。請和鴿子（p150）或麻
雀（p154）的兩眼位置相比。貓
頭鷹立體視角的範圍廣，所以雙眼視野較狹窄，頸
部須經常旋轉。

羽毛有規則的並列，但是寬度和長度有長
有短，羽毛呈圓弧曲線。可以很好的表現
出遠近感。

Lesson 4-5 鳥類

雞

〔動物界／脊索動物門／脊椎動物亞門／鳥綱／雞形目／雉科〕

人類將一種雉鳥改良成容易飼養的品種。羽毛會用於衣物和寢具，肉和蛋會拿來食用，有些還用來觀賞，是與我們生活息息相關的一種鳥類。

骨骼圖

雞和鳥類、人類相同，都是雙腳步行，但是從圖示中可知並非直立，膝蓋有大幅度的彎曲。

顱骨
頸椎
髖骨
肩胛骨
肱骨
尾椎
橈骨
尺骨
鎖骨（叉骨）
股骨
腕掌骨
腓骨
脛跗骨
胸骨
距
（公雞才有距）
近端指骨
遠端指骨
跗蹠骨
第 1 趾骨
第 2 趾骨
趾骨
第 3 趾骨
第 4 趾骨

肌肉圖

雞的肌肉大多位在所謂的雞胸肉和雞腿肉，肌肉量所差無幾都很發達。

闊筋膜張肌
背闊肌
股二頭肌
胸大肌（淺胸肌）

胸部肌肉發達

雞被當作家禽飼養不太會飛，但依舊屬於鳥類，所以胸肌發達，並且連接在胸骨的龍骨突。如果是放養的雞，有些可以飛至高高的樹梢或 2 層樓高。

小腿三頭肌
腓骨長肌

描繪方法①　　請仔細描繪白色美麗羽毛的陰影、雞冠和後肢的質感。

描繪輪廓

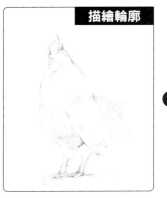

營造立體感

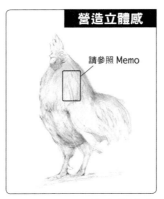

請參照 Memo

Memo

步驟**2**　　完成圖

1 掌握整體形狀

描繪將雞放入畫面的輪廓線,掌握整體形狀。仔細觀察空間形狀並慢慢分析形狀,一旦變形就修正。

2 添加陰影,營造立體感

用 3B 鉛筆添加細節陰影。用鉛筆線條的流線添加羽毛的流向和立體感。

呈現白色的訣竅

明明在步驟**2**雞全身都呈現灰色,在完成圖中看起來卻像一隻白雞。這是因為完成圖中在暗色(黑)部分加重鉛筆的顏色,充分塗黑而幾乎不使用橡皮擦。描繪白雞時,如果擔心描繪顏色過深,著色時請慢慢作業。

完成圖

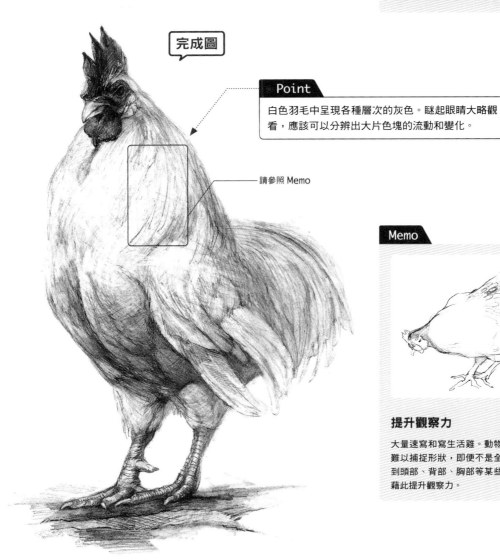

Point

白色羽毛中呈現各種層次的灰色。瞇起眼睛大略觀看,應該可以分辨出大片色塊的流動和變化。

請參照 Memo

Memo

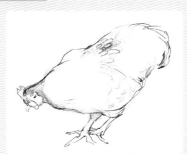

提升觀察力

大量速寫和寫生活雞。動物是會動的,所以難以捕捉形狀,即便不是全身,也可以觀察到頭部、背部、胸部等某些部分。反覆描繪藉此提升觀察力。

（側欄）Lesson **4** 空中飛翔的動物・雞

描繪外輪廓線

添加陰影

著色

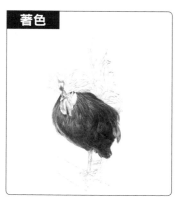

1 描繪身體的外輪廓線

先仔細觀察雞的動態，摸索出身體的外輪廓線。這次參考照片描繪。

2 觀察面，添加陰影

瞇起眼睛，用鉛筆在暗色部分慢慢添加顏色。請留意面用細線法（p22）順著描繪的方向畫出並排線條及加深陰影。

3 留意羽毛質感

留意一根一根的羽毛顏色和質感塗色。不時瞇起眼睛觀看整體大致的色調變化，並且描繪出身體的圓弧感和深度。

完成圖

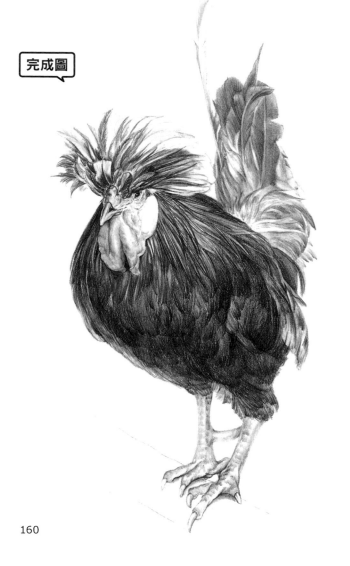

Memo

留意明暗色調的添加方法

❶ 冠羽、雞嘴、眼睛為描繪的重點部分。雞嘴要畫得稜角分明，和背景暗色的羽毛顏色清楚區分。

❷ 手腕的位置也是很重要的部分，這裡羽毛的流向不同。

❸ 質感不同的腳也是描繪重點。

❹ 雞冠、羽毛、雞嘴、腳等，要仔細描繪前方的細節。羽尾等遠處的部分稍微畫得淡薄一些，和前方產生對比，若有留意到這一點就可以產生深度和生動感。

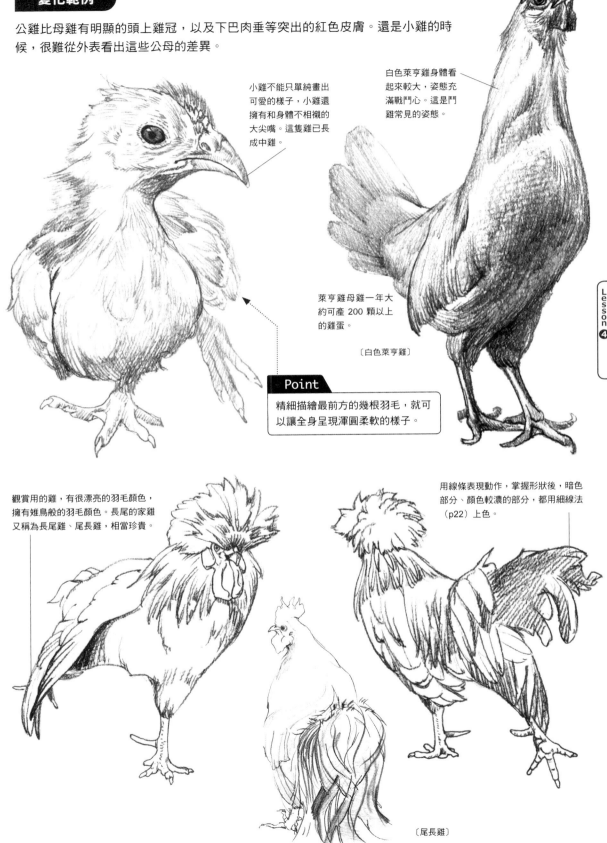

公雞比母雞有明顯的頭上雞冠，以及下巴肉垂等突出的紅色皮膚。還是小雞的時候，很難從外表看出這些公母的差異。

小雞不能只單純畫出可愛的樣子，小雞還擁有和身體不相襯的大尖嘴。這隻雞已長成中雞。

白色萊亨雞身體看起來較大，姿態充滿戰鬥心。這是鬥雞常見的姿態。

萊亨雞母雞一年大約可產 200 顆以上的雞蛋。

〔白色萊亨雞〕

Point
精細描繪最前方的幾根羽毛，就可以讓全身呈現渾圓柔軟的樣子。

觀賞用的雞，有很漂亮的羽毛顏色，擁有雉鳥般的羽毛顏色。長尾的家雞又稱為長尾雞、尾長雞，相當珍貴。

用線條表現動作，掌握形狀後，暗色部分、顏色較濃的部分，都用細線法（p22）上色。

〔尾長雞〕

空中飛翔的動物 Lesson ❹

· 雞

161

玄鳳鸚鵡

〔動物界／脊索動物門／脊椎動物亞門／鳥綱／鸚形目／鸚鵡科〕
玄鳳鸚鵡的雙頰有橘色圓斑。有些鸚鵡會學習人類的語言和說話，是一種相當受歡迎的寵物鳥。

骨骼圖

擁有別具特色的圓鳥喙和大大的顱骨。骨骼的基本構造都和其他鳥類相同。

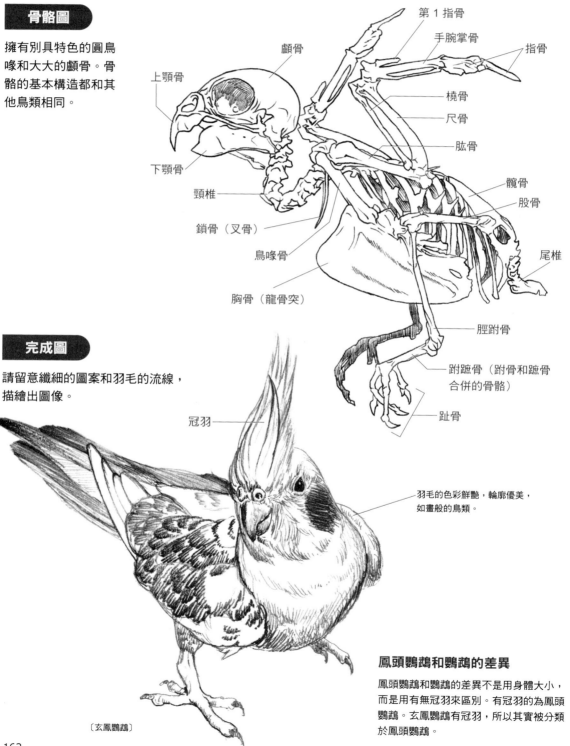

第 1 指骨
手腕掌骨
指骨
顱骨
橈骨
上顎骨
尺骨
肱骨
下顎骨
髖骨
股骨
頸椎
鎖骨（叉骨）
尾椎
鳥喙骨
胸骨（龍骨突）
脛跗骨
跗蹠骨（跗骨和蹠骨合併的骨骼）
趾骨

完成圖

請留意纖細的圖案和羽毛的流線，描繪出圖像。

冠羽

羽毛的色彩鮮艷，輪廓優美，如畫般的鳥類。

〔玄鳳鸚鵡〕

鳳頭鸚鵡和鸚鵡的差異

鳳頭鸚鵡和鸚鵡的差異不是用身體大小，而是用有無冠羽來區別。有冠羽的為鳳頭鸚鵡。玄鳳鸚鵡有冠羽，所以其實被分類於鳳頭鸚鵡。

描繪方法 請試著描繪飛翔瞬間躍動的樣子。

仔細觀察

添加陰影

完成圖

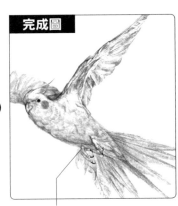

❶ 描繪身體的外輪廓線

如果要看著照片描繪，請事先實際觀察玄鳳鸚鵡的真實樣貌。首先描繪形體、身體的外輪廓線，也要注意放入畫面中的空間協調感。

❷ 重疊上色，添加陰影

添加陰影。瞇起眼睛找尋暗色部位，從該處重疊鉛筆顏色。即便畫好形狀，只要發現變形就修正。

展開翅膀飛翔，雙腳縮起。

變化範例 看起來像莫霍克髮型的冠羽會隨著鳥的心情變換形狀。

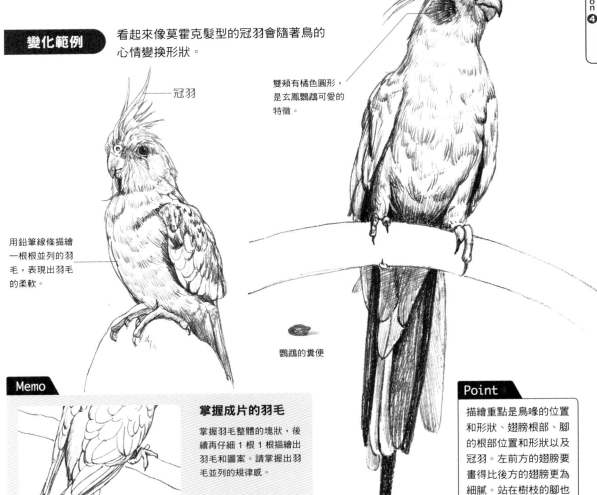

冠羽

雙頰有橘色圓形，是玄鳳鸚鵡可愛的特徵。

用鉛筆線條描繪一根根並列的羽毛，表現出羽毛的柔軟。

鸚鵡的黃便

Memo

掌握成片的羽毛

掌握羽毛整體的塊狀，後續再仔細 1 根 1 根描繪出羽毛和圖案。請掌握出羽毛並列的規律感。

Point

描繪重點是鳥喙的位置和形狀、翅膀根部、腳的根部位置和形狀以及冠羽。左前方的翅膀要畫得比後方的翅膀更為細膩。站在樹枝的腳也是重點。

蝙蝠

〔動物界／脊索動物門／脊椎動物亞門／哺乳綱／勞亞獸總目／翼手目〕

蝙蝠是會飛的哺乳類動物，棲息在世界各地。蝙蝠和鳥類不同，翅膀不是羽毛，而是由有伸縮性的皮膜構成，將其展開起飛。

骨骼圖 蝙蝠前肢骨骼構成翅膀，形狀特殊。蝙蝠將細長的肱骨、前臂骨展開，和第 3 指～第 5 指伸長的骨骼一起撐起皮膜。

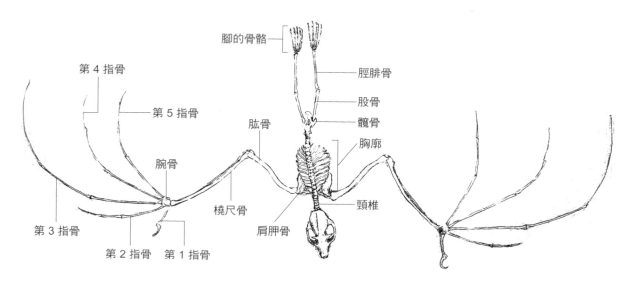

腳的骨骼

第 4 指骨

脛腓骨

第 5 指骨

股骨

肱骨

髖骨

腕骨

胸廓

橈尺骨

頸椎

第 3 指骨

肩胛骨

第 2 指骨　第 1 指骨

完成圖 蝙蝠有許多種類，構成僅次於齧齒目（鼠類）的最大目。大致分成巨型蝙蝠（果蝠）和小蝙蝠（食蟲蝙蝠）。

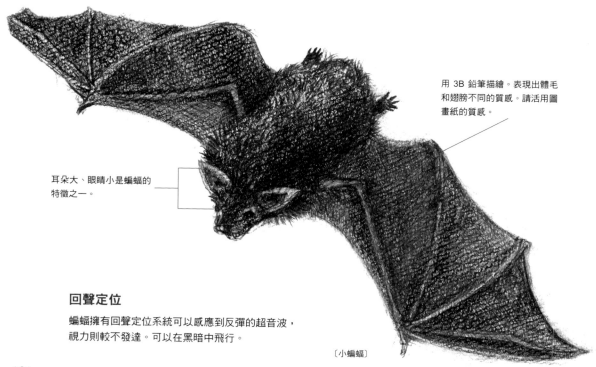

用 3B 鉛筆描繪。表現出體毛和翅膀不同的質感。請活用圖畫紙的質感。

耳朵大、眼睛小是蝙蝠的特徵之一。

回聲定位

蝙蝠擁有回聲定位系統可以感應到反彈的超音波，視力則較不發達。可以在黑暗中飛行。

〔小蝙蝠〕

描繪方法 蝙蝠的前肢（皮膜）和有體毛的部分質感不同。參考骨骼一邊想像翅膀展開的樣子一邊描繪。

描繪形狀

添加陰影

留意質感

1 觀察整體，描繪形狀

思考動物放入畫面的方法和動物與空間的關係，同時大致掌握整體形狀。習慣了就可自然掌握大小和左右的平衡，一開始描繪時先用淡淡的虛線捕捉、描繪出輪廓線。另外，一邊測量比例一邊掌握形狀。

2 重疊上色，添加陰影

瞇起眼睛找尋暗色的範圍，添加鉛筆的顏色，慢慢重疊上色。對比對象和畫面，同時慢慢找出暗色部分，再進一步重疊鉛筆的顏色。

3 分別描繪有無體毛的質感

分別描繪出野獸的體毛質感，以及無毛的皮膜質感。請使用軟橡皮擦白明亮部分，軟橡皮擦拭過的部分一定要用鉛筆補足邊界，調整周圍的狀態。

空中飛翔的動物 Lesson ❹ ・蝙蝠

完成圖

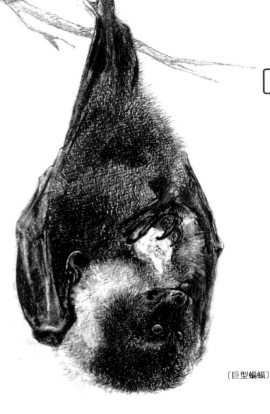

〔巨型蝙蝠〕

Memo

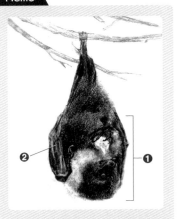

集中描繪想引人觀看的部位

❶ 描繪重點在於巨型蝙蝠倒過來的臉部細節、左手抓住水果的細長手指。

❷ 請描繪出體毛和皮膜不同的質感。請清楚描繪出巨型蝙蝠視力極佳的眼睛。

Column 3

動物的視野和表情

動物臉上的眼睛位置會因為屬於捕食者或被捕食者而有所不同。這也有助於我們感受動物的個性和表情。

--

立體視角的捕食者和無死角的被捕食者

　　人類的眼睛幾乎並排於正面，左右合併的視野大約為190度，其中雙眼視野為120度。而視野死角大約在頭後方的170度。貓咪的眼睛也幾乎位在正面。雙眼視角和人類一樣開闊。同樣的貓頭鷹的眼睛也在正面。

　　其實這是捕食者特有的眼睛位置，眼睛並列於正面，雙眼視野開闊會產生立體的視角。所謂的立體視角是用雙眼同時看某一的東西，可以感受到立體的遠近感。換句話說，捕食者透過立體視角評估自己和獵物的距離，而能夠進一步縮短距離。

　　相反的，我們來看看遭受到這些捕食者追逐的動物。鴿子的視野寬廣約有350度，但是雙眼的視野僅有8度

左右。另外，兔子的眼睛也稍微往外突出，左右視野可達360度以上，立體視野不論前方還是後方都只有10度左右，可說是零死角。兔子和鴿子一看到捕食者就立即逃散。被捕食者即使犧牲了立體視野，動物也要擁有寬廣的視野才能適應環境存活。

　　像這樣眼睛在臉上的位置，有助於我們感受到動物的個性和表情。如果動物的兩眼間距較開，會讓人感到較膽小，帶點呆萌又討喜的感覺。相反的，動物兩眼間距較近，我們就會覺得這些動物較有智慧和精明，像人類一般。

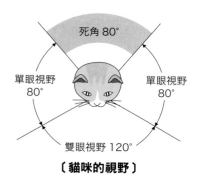

〔 貓咪的視野 〕

死角 80°
單眼視野 80°　單眼視野 80°
雙眼視野 120°

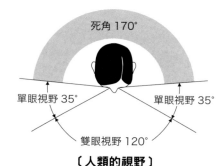

〔 人類的視野 〕

死角 170°
單眼視野 35°　單眼視野 35°
雙眼視野 120°

雙眼視野 10°
單眼視野 170°　單眼視野 170°
雙眼視野 10°

〔 兔子的視野 〕

死角 8°
單眼視野 172°　單眼視野 172°
雙眼視野 8°

〔 鴿子的視野 〕

Lesson 5

昆蟲

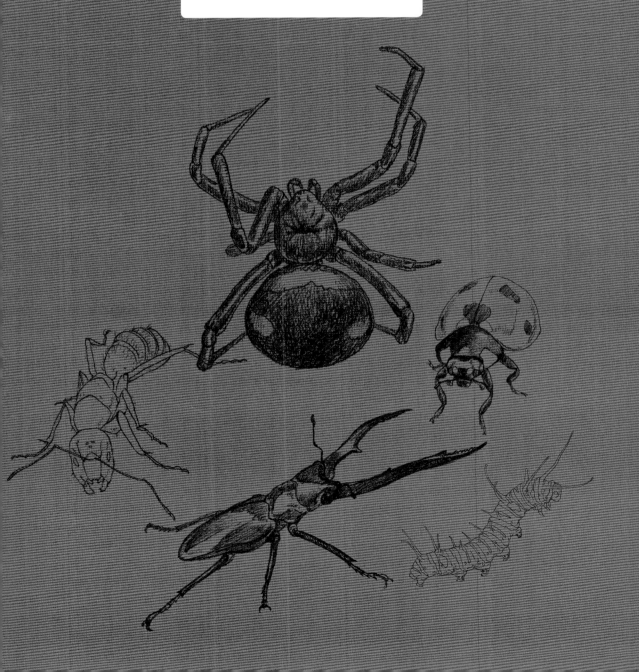

Lesson 5-1 獨角仙／鍬形蟲

昆蟲

〔動物界／節肢動物門／昆蟲綱／鞘翅目／兜蟲亞科／金龜子科／獨角仙屬〕／
〔動物界／節肢動物門／昆蟲綱／鞘翅目／兜蟲亞科／金龜子總科／鍬形蟲科〕

公獨角仙有大大的角，因為像盔甲所以日文名稱為「盔甲蟲」，鍬形蟲因為大大的顎很像鐵鍬，所以被稱為鍬形蟲，都屬於大型昆蟲。

描繪方法（獨角仙）

獨角仙的身體構造簡單明瞭，從胸部長出 6 隻腳，請仔細觀察並用心描繪。

描繪形狀

1 描繪基本構造

依照標本描繪。描繪時請注意外輪廓線的角、頭部、胸部和腹部的縱橫比例。

分部位描繪

2 分部位上色

一旦描繪好整體的形狀，這時先完成一個部位並且決定顏色的濃淡，再依序為其他部分上色。

頭部

胸部

腹部

完成圖

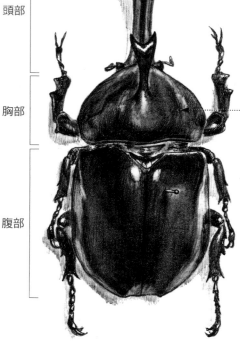

> **Point**
>
> 甲蟲包覆著甲冑般堅硬的幾丁質構造（外骨骼）。胸部以及腹部的鞘翅閃爍黑色光澤。光亮的部分利用紙張的白色就能最顯白。白色範圍看起來有膨脹效果，所以要畫得比實際範圍小，請表現出線條俐落的形狀。

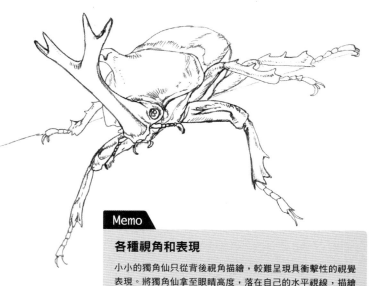

> **Memo**
>
> **各種視角和表現**
>
> 小小的獨角仙只從背後視角描繪，較難呈現具衝擊性的視覺表現。將獨角仙拿至眼睛高度，落在自己的水平視線，描繪時從視角發揮巧思。另外不要忽視昆蟲的細節，仔細描繪出細節部分就可以提升真實感。角和步足也有粗度和厚度。請試著思考這些表現技巧。

下圖的帝王細身赤鍬形蟲是顎比身
體大的品種，棲息在印尼和巴布亞
紐幾內亞。顎和身體的長度大約是
1：1。

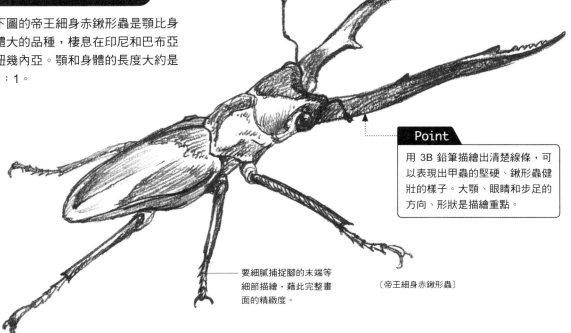

Point

用 3B 鉛筆描繪出清楚線條，可
以表現出甲蟲的堅硬、鍬形蟲健
壯的樣子。大顎、眼睛和步足的
方向、形狀是描繪重點。

要細膩捕捉腳的末端等
細節描繪，藉此完整畫
面的精緻度。

〔帝王細身赤鍬形蟲〕

Memo

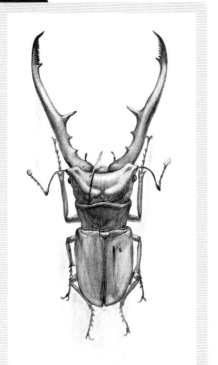

捕捉形狀的要點

描繪形狀時請留意大顎和身體的比例。深色的體
色中仍有濃淡之分，用濃淡變化可表現顎的厚度
和身體的量感。

變化範例 請試著描繪出鍬形蟲和獨角仙
的幼蟲。

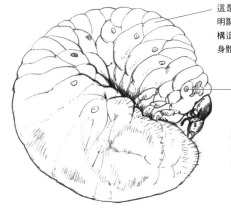

這是「芋蟲」的樣子，可
明顯看到一段一段的體結
構造。請仔細觀察柔軟的
身體。

幼蟲的身體側邊有 9 個
小圓稱為氣門，用此處
呼吸。

Point

如果有仔細觀察，
會發現身體長有細
細的感覺毛，靠這
個感覺震動。用放
大鏡放大觀察，連
這些細微部位都要
描繪。

眼睛極小，眼睛的
解析度低到只能分
辨明暗程度。

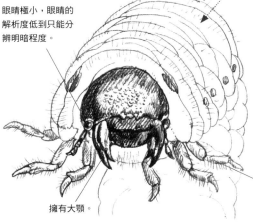

擁有大顎。

有 6 隻腳，和成蟲
相同。

Lesson 5-2

昆蟲

螞蟻

〔動物界／節肢動物門／昆蟲綱／膜翅目／胡蜂總科／蟻科〕

螞蟻棲息在各種地方。以 1 隻女王蟻為主築巢，群居生活守衛。體型雖小，但是為肉食性、有攻擊性，會集體侵襲小型昆蟲。

完成圖

日本最大的螞蟻日本弓背蟻幾乎遍布日本全國。體長 7～12mm。這張圖示是放大 6～10 倍，用線稿表現出來。仔細觀看用放大鏡所見的世界，包括也有粗度的細長足步、腹部長的毛等。

螞蟻是社會型動物

螞蟻和蜜蜂類型相似，以女王蟻為中心，不會生育的螞蟻、工蟻等都有各自特別的工作，群居築巢。像這樣的動物又稱為「真社會性動物」。

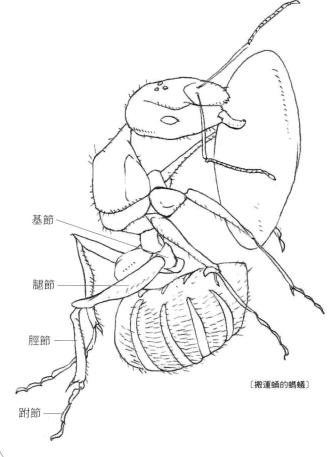

基節

腿節

脛節

跗節

〔搬運蛹的螞蟻〕

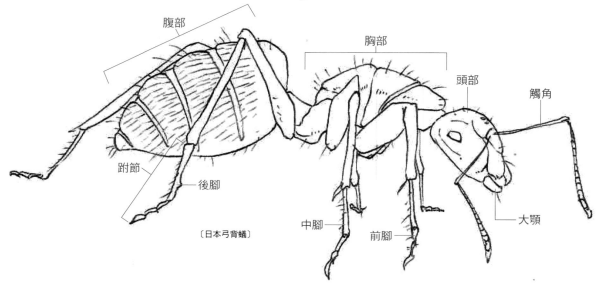

腹部

胸部

頭部

觸角

跗節

後腳

中腳

前腳

大顎

〔日本弓背蟻〕

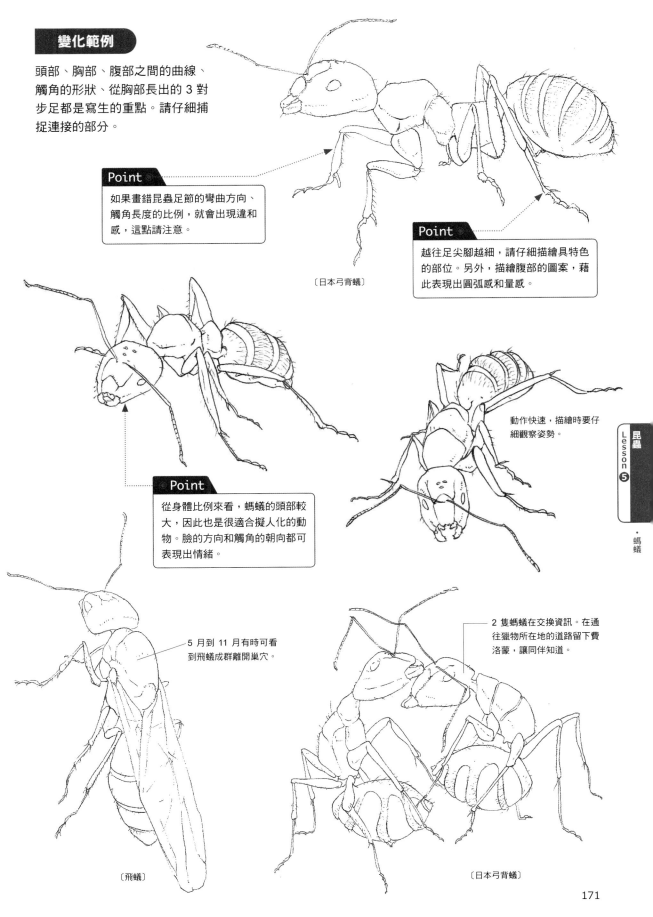

變化範例

頭部、胸部、腹部之間的曲線、觸角的形狀、從胸部長出的 3 對步足都是寫生的重點。請仔細捕捉連接的部分。

Point

如果畫錯昆蟲足節的彎曲方向、觸角長度的比例，就會出現違和感，這點請注意。

〔日本弓背蟻〕

Point

越往足尖腳越細，請仔細描繪具特色的部位。另外，描繪腹部的圖案，藉此表現出圓弧感和量感。

動作快速，描繪時要仔細觀察姿勢。

Lesson ❺ 昆蟲

・螞蟻

Point

從身體比例來看，螞蟻的頭部較大，因此也是很適合擬人化的動物。臉的方向和觸角的朝向都可表現出情緒。

5 月到 11 月有時可看到飛蟻成群離開巢穴。

2 隻螞蟻在交換資訊。在通往獵物所在地的道路留下費洛蒙，讓同伴知道。

〔飛蟻〕

〔日本弓背蟻〕

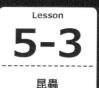

Lesson

5-3

昆蟲

螳螂

〔動物界／節肢動物門／昆蟲綱／螳螂目〕

螳螂的前腳變成大大的鐮刀，是捕食小動物的肉食性昆蟲。夏末到秋天遍布棲息在山野中。

完成圖

描繪時加強前方，弱化另一側。

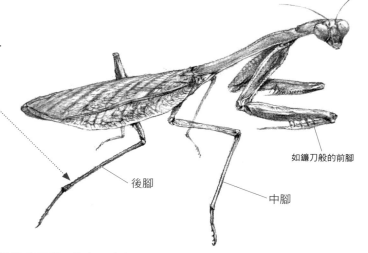

Point

昆蟲的身體細小纖細。細長的中腳以及後腳支撐身體，但是描繪時請注意身體和地面的關係，避免產生身體在漂浮的感覺。

如鐮刀般的前腳

後腳

中腳

描繪步驟

描繪時請注意頭部、胸部、腹部的比例、腳慢慢變細的樣子和彎曲的方向。

描繪形狀

添加陰影

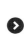

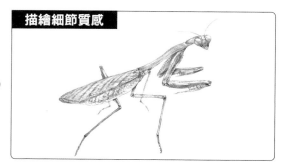

1 掌握螳螂的形狀

仔細觀察螳螂常見的姿態，一邊留意放入畫面的平衡，一邊描繪形狀。測量比例，一旦形狀變形就修正。

2 留意立體感，添加陰影

描繪好形狀後，淡淡塗上顏色。留意立體感，從顏色深的部分（暗色部分）開始描繪。描繪體節和各隻腳的線條要俐落清晰，並稍微加強腳彎曲的足節。

描繪身體表面的圖案

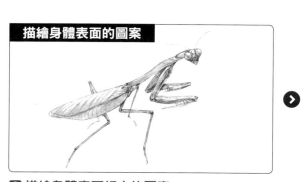

3 描繪身體表面細小的圖案

仔細觀察頭部和鐮刀等重點部位，請注意顏色不要塗出邊界。

描繪細節質感

4 描繪細節質感，添加變化

慢慢添上螳螂的固有色。整體顏色塗好後，再精細描繪翅膀圖案和細節質感。

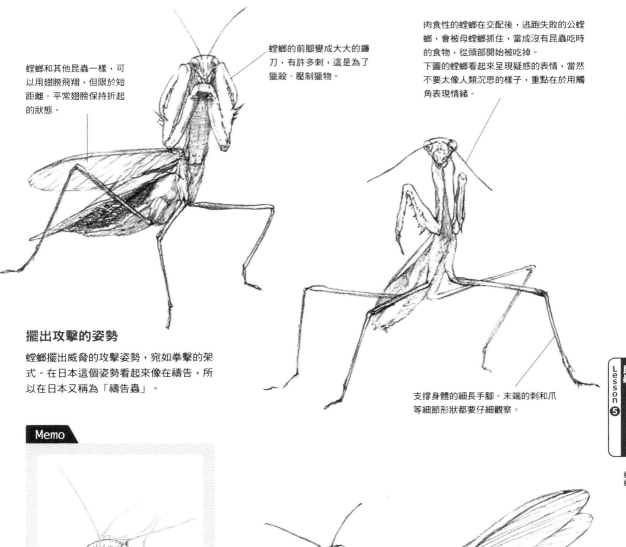

螳螂和其他昆蟲一樣，可以用翅膀飛翔，但限於短距離。平常翅膀保持折起的狀態。

螳螂的前腳變成大大的鐮刀，有許多刺，這是為了獵殺、壓制獵物。

肉食性的螳螂在交配後，逃跑失敗的公螳螂，會被母螳螂抓住，當成沒有昆蟲吃時的食物，從頭部開始被吃掉。
下圖的螳螂看起來呈現疑惑的表情，當然不要太像人類沉思的樣子，重點在於用觸角表現情緒。

擺出攻擊的姿勢

螳螂擺出威脅的攻擊姿勢，宛如拳擊的架式。在日本這個姿勢看起來像在禱告，所以在日本又稱為「禱告蟲」。

支撐身體的細長手腳。末端的刺和爪等細節形狀都要仔細觀察。

Memo

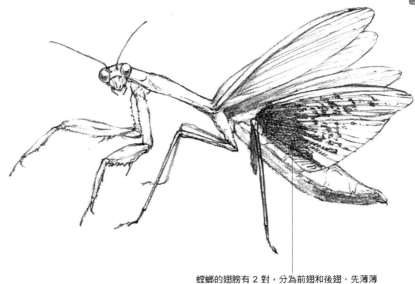

到三角形的頭擁有超大複眼

螳螂的眼睛在倒三角形臉型的邊角，相對於臉，眼睛顯得很大，呈現縱向的長橢圓形。複眼中可看到黑點，這是偽瞳孔，實際上不是用這裡看東西。但是描繪時要表現出在觀看的視線，這點很重要。昆蟲的複眼是由很多的六角形的細長小眼集結構成，所以要整合成塊狀，描繪出形狀和動作。

螳螂的翅膀有 2 對，分為前翅和後翅。先薄薄塗色，呈現微透明的樣子。向葉脈細細的網紋稱為翅脈。描繪前方翅膀的細節，就可以營造出遠近感。

Lesson

5-4

昆蟲

瓢蟲

〔動物界／節肢動物門／昆蟲綱／鞘翅目／兜蟲亞科／瓢蟲科〕

這是在全世界大約有 5,000 種的小型昆蟲。特徵是身體圖案的顏色鮮艷，有紅色、黃色和黑色的斑點。

完成圖 描繪時要留意身體的光澤和翅膀的透明感。圖示表現出腳縮起的動作，還有飛翔的躍動感。

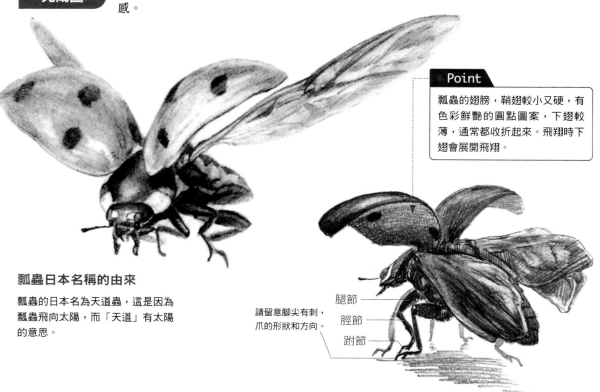

● Point

瓢蟲的翅膀，鞘翅較小又硬，有色彩鮮艷的圓點圖案，下翅較薄，通常都收折起來。飛翔時下翅會展開飛翔。

瓢蟲日本名稱的由來

瓢蟲的日本名為天道蟲，這是因為瓢蟲飛向太陽，而「天道」有太陽的意思。

請留意腳尖有刺，爪的形狀和方向。

腿節
脛節
跗節

描繪步驟 體長甚至不到 1cm，速度很快，飛翔的樣子很難用肉眼捕捉。這次是從照片描繪。

描繪形狀	上色	描繪細節部分
		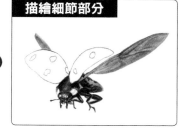

1 描繪出淡淡的形狀

先描繪形狀。仔細觀看整體和部分的關係，同時測量比例並用 HB 鉛筆淡淡描繪出形狀。

2 從深色部分開始上色

在各部分上色。光滑的鞘翅和微透明的下翅質感不同，描繪時要留意身體的質感。

3 描繪區分出質感

請用 2B 鉛筆描繪前方的頭和腳的細節部分。是否可表現鞘翅和下翅的質感差異？瞇起眼睛觀察對象，分辨明度的差異。塗色不要超過邊界，就能表現出俐落線條。

活的昆蟲會擺出各種姿勢。仔細觀察並了解身體的構造，即便是標本也可以描繪出各種畫面。

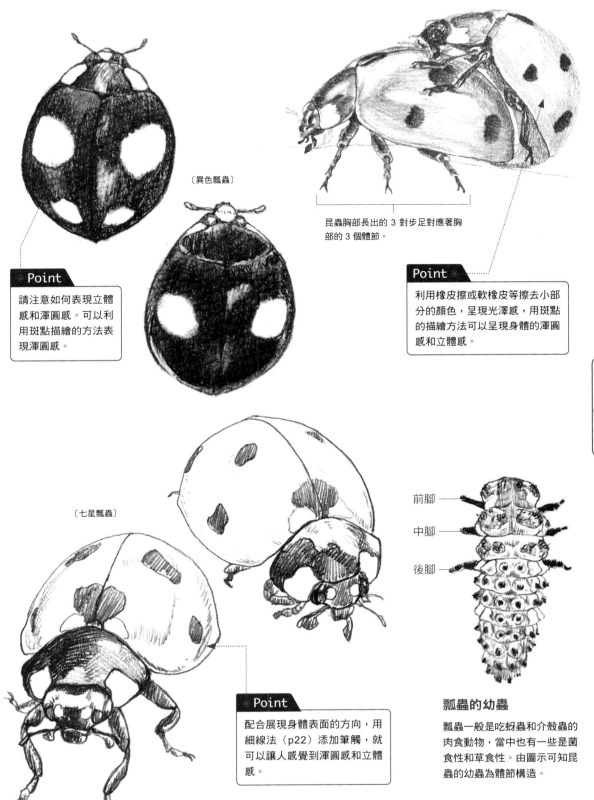

〔異色瓢蟲〕

昆蟲胸部長出的 3 對步足對應著胸部的 3 個體節。

Point

請注意如何表現立體感和渾圓感。可以利用斑點描繪的方法表現渾圓感。

Point

利用橡皮擦或軟橡皮等擦去小部分的顏色，呈現光澤感，用斑點的描繪方法可以呈現身體的渾圓感和立體感。

〔七星瓢蟲〕

前腳

中腳

後腳

Point

配合展現身體表面的方向，用細線法（p22）添加筆觸，就可以讓人感覺到渾圓感和立體感。

瓢蟲的幼蟲

瓢蟲一般是吃蚜蟲和介殼蟲的肉食動物，當中也有一些是菌食性和草食性。由圖示可知昆蟲的幼蟲為體節構造。

Lesson ❺

昆蟲・瓢蟲

175

Lesson 5-5

昆蟲

蝴蝶

〔動物界／節肢動物門／昆蟲綱／鱗翅目〈蝶蛾目〉〕

蝴蝶棲息在全世界的陸地。許多種類的翅膀都有繽紛的圖案，很常被當成收集昆蟲的標本。

描繪步驟 美麗細緻的翅膀圖案覆滿鱗粉和細毛是描繪蝴蝶的妙趣。此圖是看照片描繪的。

描繪整體

1 決定構圖，描繪整體

仔細觀察蝴蝶，掌握形體和身體的外輪廓線。

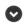

描繪圖案

4 描繪全身的圖案

淡色部分用 H～HB 的鉛筆描繪，黑色部分用 B～2B 的鉛筆描繪，畫出整體的圖案。

用線條勾勒出圖案

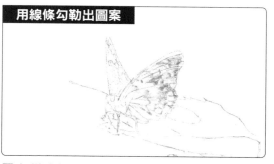

2 勾勒出翅膀的圖案

用線條勾勒出翅膀細緻的圖案。

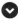

上色

3 依序為部位上色

從暗色（深色）部分開始依序上色。

完成圖

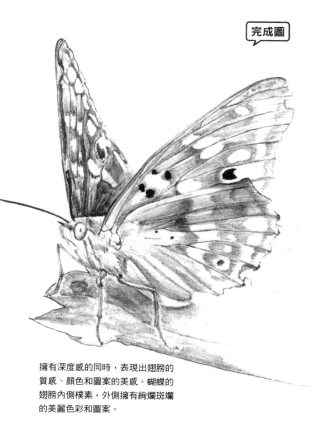

擁有深度感的同時，表現出翅膀的質感、顏色和圖案的美感。蝴蝶的翅膀內側樸素，外側擁有絢爛斑斕的美麗色彩和圖案。

變化範例

蝴蝶經過「卵→幼蟲→蛹→成蟲」的過程蛻變成蝶。這種身體機制的變化為「完全變態」。這不同於未經過蟲蛹階段的「不完全變態」。

蝴蝶的成長

幼蟲會啃食植物葉片成長，反覆脫皮最終化為蟲蛹。在蛹中組織像分解般細胞開始分裂分化*，直到變成蟲蝴蝶。

※ 分化：單一細胞分裂成 2 種以上的異質，分裂變得複雜。

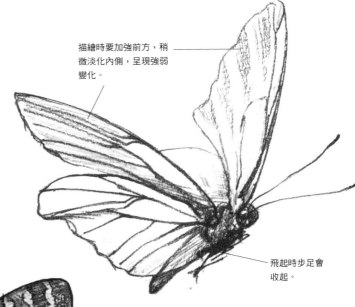

描繪時要加強前方，稍微淡化內側，呈現強弱變化。

飛起時步足會收起。

觸角

前翅

後翅

尾狀突起

Point

身體很輕的蝴蝶，翅膀的圖案和色調不要畫得太重，描繪時要多留意這點。

蝴蝶 2 對翅膀很薄，有鱗片覆蓋其上。可利用展翅*的蝴蝶標本觀察各種類型。顏色、圖案都非常多樣。

※ 為了做成標本，會將昆蟲的羽翅（翅膀）展開。

〔燕尾蝶幼蟲〕

氣門

表現芋蟲在葉片背面柔軟自在的身體動作。幼蟲會反覆多次脫皮成長。

絲座

攝取充足食物的幼蟲會在樹枝間吐出強韌的絲座，固定身體化為蛹。

蜘蛛

〔動物界／節肢動物門／螯肢亞門／蛛形綱／蜘蛛目〕

蜘蛛會結網捕食獵物。蜘蛛和昆蟲為不同的族群，卻和鱟、蝦、蟹有親緣關係。
頭部和胸部無交界，有 8 隻腳，也沒有觸角。

完成圖

蜘蛛的身體基本上左右對稱，
事實上左右有些微妙的差異。
眼睛的位置和觸肢的形狀等要
表現出稍微不對稱的樣子。

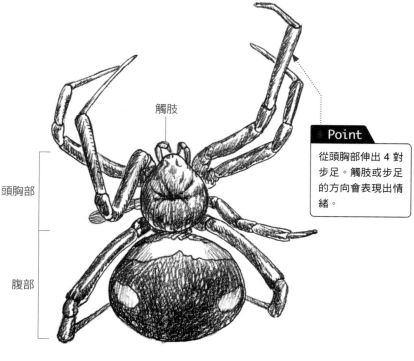

觸肢

頭胸部

腹部

Point

從頭胸部伸出 4 對
步足。觸肢或步足
的方向會表現出情
緒。

表現步足的立體感

為了表現出纖細步足圓弧的立體
感，要仔細描繪肢節（關節）的
部分。請留意步足的節數和末端
的朝向。爪子會因為蜘蛛的種類
而有 1 隻或 2 隻的差異。

變化範例

蜘蛛腳的動作會朝各種方向動作呈現出各種姿勢。另外，蜘蛛網也是大家喜歡描繪
的題材之一。請仔細觀察描繪。

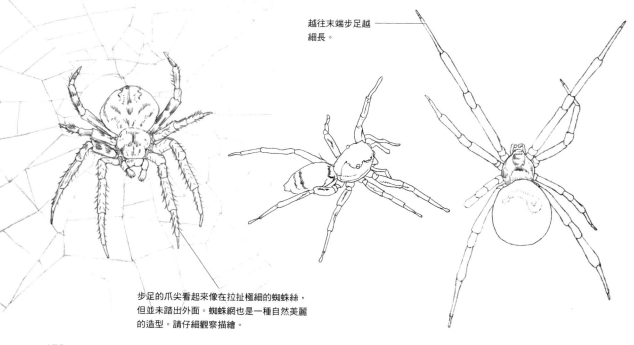

越往末端步足越
細長。

步足的爪尖看起來像在拉扯極細的蜘蛛絲，
但並未踏出外面。蜘蛛網也是一種自然美麗
的造型。請仔細觀察描繪。

描繪步驟

蜘蛛的腹部形狀複雜。另外,在勾勒身體細小圖案、頭部和步足的同時,還要注意表現出身體的質感。

描繪外輪廓線

① 用淡淡的線條描繪外輪廓線

了解整體構造後描繪外輪廓線。這是從頭部正面描繪的圖像。

進一步上色

④ 在陰暗明顯的部分添加顏色

1 隻 1 隻步足有圓弧的立體感。請注意步足的節數和末端的方向。描繪陰影時,也要描繪出落下的影子。

添加陰影

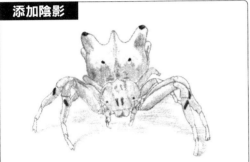

② 上色並添加陰影

在暗色部分和重點部分上色,並且用陰影表現立體感。

完成圖

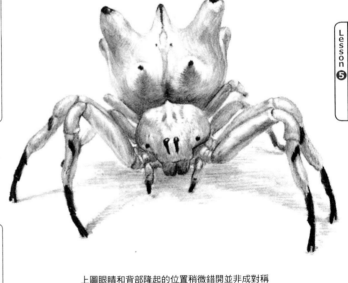

Lesson ⑤　昆蟲　・蜘蛛

上圖眼睛和背部隆起的位置稍微錯開並非成對稱表現。還要注意深入觀察步足接觸地面的樣子。節和節的關係很像螃蟹的腳,請仔細觀察。

描繪細節

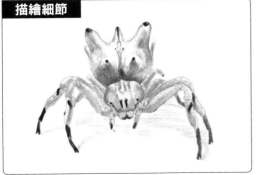

③ 一邊營造出立體感一邊描繪細節

在整體陰影部分上色,再描繪爪尖等細節部分。

Lesson 5-7 昆蟲

蜻蜓

〔動物界／節肢動物門／昆蟲綱／蜻蜓目〈蜻蛉目〉〕

蜻蜓棲息在世界各地。眼睛很大，視野廣達 270 度左右。用 2 對透明的長翅飛翔，可以在空中懸停（停在半空中）。

變化範例

蜻蜓是擁有光澤大眼和微透明翅膀的美麗昆蟲。眼睛、步足與身體連接處、腹部可見的體節都是觀察的重點。用放大鏡放大觀看，就可以看到另外一個廣大的世界。

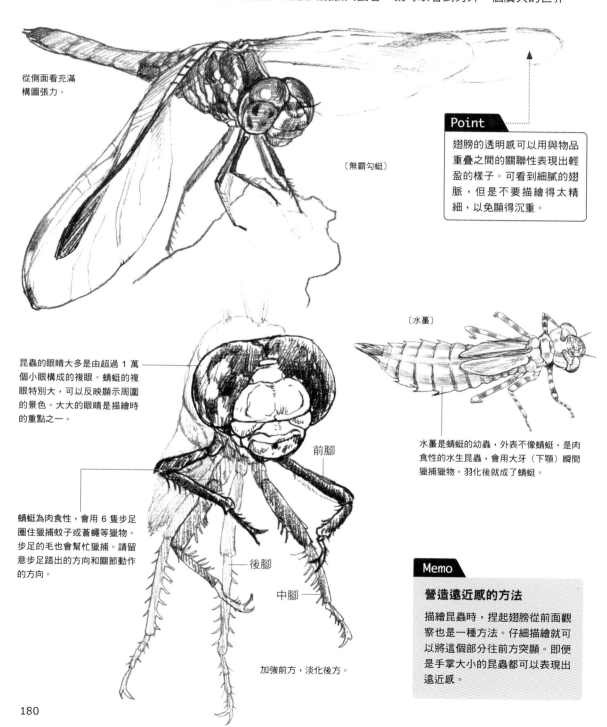

從側面看充滿構圖張力。

〔無霸勾蜓〕

昆蟲的眼睛大多是由超過 1 萬個小眼構成的複眼。蜻蜓的複眼特別大，可以反映顯示周圍的景色。大大的眼睛是描繪時的重點之一。

蜻蜓為肉食性，會用 6 隻步足圈住獵捕蚊子或蒼蠅等獵物。步足的毛也會幫忙獵捕。請留意步足踏出的方向和關節動作的方向。

前腳

後腳

中腳

加強前方，淡化後方。

〔水薑〕

水薑是蜻蜓的幼蟲，外表不像蜻蜓，是肉食性的水生昆蟲，會用大牙（下顎）瞬間獵捕獵物。羽化後就成了蜻蜓。

Point

翅膀的透明感可以用與物品重疊之間的關聯性表現出輕盈的樣子。可看到細膩的翅脈，但是不要描繪得太精細，以免顯得沉重。

Memo

營造遠近感的方法

描繪昆蟲時，捏起翅膀從前面觀察也是一種方法。仔細描繪就可以將這個部分往前方突顯。即便是手掌大小的昆蟲都可以表現出遠近感。

描繪步驟 腹部很長，體節構造宛如竹節一般。美麗的眼睛和翅膀，以及 3 對從胸部長出的步足方向和形狀都要留意觀察。

描繪外輪廓線

1 描繪身體的外輪廓線

這次是看著照片和標本描繪的範例。請仔細觀察，描繪出身體的外輪廓線。

描繪腹部

2 將腹部描繪成圓筒狀

細長的腹部也呈圓筒狀。依照描繪圓筒狀的要領描繪。體節規則分割，但是各節長度不一。形狀一旦變形，不要猶豫立刻修正。

慢慢塗上顏色

3 加深暗色部位

薄翅膀用鉛筆塗淡，描繪出形狀即可。腹部和頭部暗色部分則要漸漸加深。瞇起眼睛找尋最深、次深的範圍，再漸漸重疊上色。

描繪細節

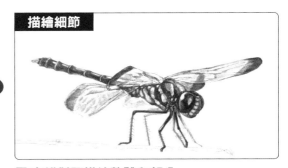

4 交錯對照描繪整體和部分

交叉對照比較整體和部分，同時完成細節部分。翅膀和步足連在胸部的部分用放大鏡仔細確認標本的蜻蜓構造並且描繪。利用描繪步足末端的方法，呈現出停在樹枝的樣子。

完成圖

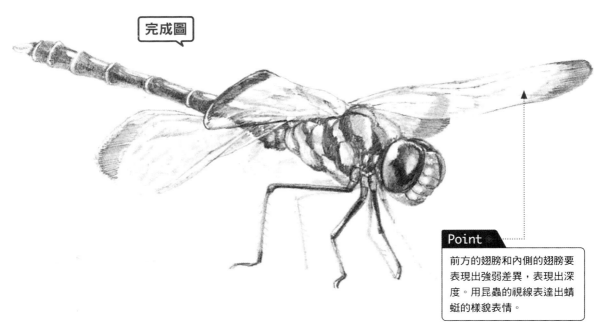

Point

前方的翅膀和內側的翅膀要表現出強弱差異，表現出深度。用昆蟲的視線表達出蜻蜓的樣貌表情。

參考文獻

※排序不分先後

- Barral,Xavier Éditions、Muséum National d'histoire naturelle Evolution,Paris,2007年:邦訳『骨から見る生物の進化』河出書房新社,2008年
- Ellenberger,Wilhelm《An Atlas of Animal Anatomy》Dover Publications,NY,1949年
- Gould,Stephen Jay Edition《The Viking Atlas of Evolution》グールド/オズボーン/ベントン、小畠・池田監訳『進化地図』河出書房新社,2011年
- Hamm,Jack《How to draw Animals》1969年 :『動物の描き方』島田照代翻譯,2010年
- 犬塚則久『ヒトのかたち5億年』てらぺいあ,2001年
- Kingdon,Jonathan《East African Mammals》Vol.I,IIA,IIB,IIIA,IIIB,IIIC,IIID The University of Chicago press,Chicago,1979年
- Muybridge,Eadweard《Horses and other animals in motion》Dover Publications, Inc.NY,1985年
- 真鍋真、今泉忠明『骨と筋肉大図鑑1~4』學研教育出版,2012年
- 三木成夫『ヒトのからだ―生物史的考察』うぶすな書院,1997年
- 中尾喜保『生体の観察』メヂカルフレンド社,1981年
- Seton,Ernest Thompson《Art Anatomy of Animals》Macmillan,1896年、《Art Anatomy of Animals》Dover Publications,2006年
- Schmid,Elisabeth (Atlas of Animal bones For Prehistorians,Archaeologists and Quaternary Geologists)、Elsevier Publishing Company,Amsterdam-London-NY,1972年
- 鈴木真理『獣医さんがえがいた動物の描き方』グラフィック社,2009年
- Toscani,Oliviero(Cacas：The Encyclopedia of Poo)Taschen,2000年
- 上田耕造『イチバン親切な水彩画の教科書』新星出版社,2009年
- Zimmer,Carl《The Tangled Bank》長谷川真理子等人翻譯《進化》岩波書店,2012年
- Zoller,Manfred《Gestalt und Anatomie》Dietrich Reimer Varlag,2011年

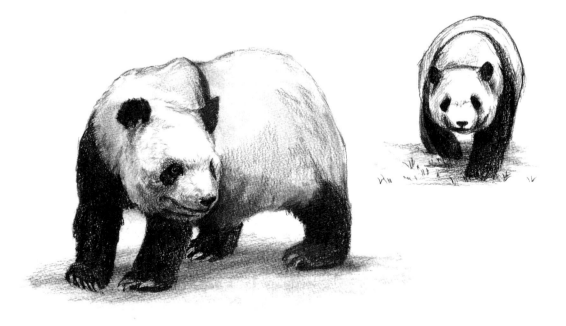

本書收錄的素描畫家列表

岩井治樹	110,118
上田耕造	卷首畫 2～3
官野良太	56,57,112
興栶優護	50,108,109
坂野真季	102,103
佐佐木祥景	104,105,170,171
佐野　藍	卷首畫 4～5,74,75,76,77,91,92,93,94,95
島田沙菜美	46,47
白藤 sae 子	118
關口陽子	146,147
高橋詩奈子	66,67,78,79,96,97,98,99,122,123,154,156,158,159
武田 marin	80,81,144,145
千葉里織	120,121,142,143,150,151
長尾幸治	138,139,144,145
中村桃子	72,73,106,107
西山大基	76,77,79
早川　陽	134,135,136,137
平松佳和	42,43,44,45,48,49,55,57,69,71,73,78,79,81,83,90,91,92,110,111,115,116,123,124,126,127,128, 129,139,143,145,152,153,155,156,157,159,160,161,162,163,168,169,173,174,175,176,177,178, 179,180,181
蛭間友香	114,115,116,117,164,165
廣田 marimo	68,69,70,71,112,113,130,132,133,155,177
宮永美知代	55,56,90,94,120,128,142,148,150
宮本樹里	59,61,82,83,124,125,129,155,172,173
村尾優華	卷首畫 8,50,51,52,53,54,88,89,100,101,140,141
吉田侑加	卷首畫 6～7, 58,59,60,61,62,63,64,65,84,85,86,87
和田朋子	42,43,44,45
渡邊奈菜	114,164

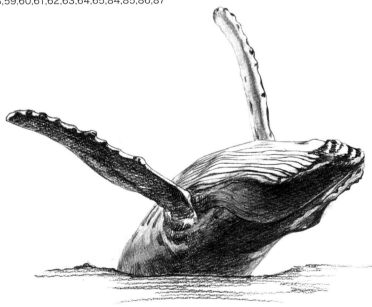

183

● 作者簡歷
宮永美知代（Michiyo Miyanaga）

東京藝術大學研究所美術教育（美術解剖學Ⅱ）講座助教。東京醫科齒科大學齒學部、女子美術大學兼任講師。美術解剖學會、日本顏學會、日本圖學會理事。博士（醫學）。東京國立博物館、東京醫科大學客座教授。

兵庫縣神戶市出生。東京藝術大學研究所美術研究科碩士課程（主修美術解剖學）畢業。東京藝術大學研究所博士後期課程（主修藝術學）肄業。之後為東京大學理學部人類學講座研究生。擔任武藏野美術大學、九州產業大學藝術學部、群馬大學教育學部、昭和大學醫學部齒學部等兼任講師。

著作有『美術解剖学アトラス』、『生体機能論』（南山堂）、『美女の骨格』（青春出版社）。翻譯監修著作有『アーティストのための美術解剖学』、『モーションを描くための美術解剖学』（MAAR 社）等。

從零開始學會專業繪畫技法
動物素描の基礎與訣竅

作　　　者	宮永美知代	
翻　　　譯	黃姿頤	
發　　　行	陳偉祥	
出　　　版	北星圖書事業股份有限公司	
地　　　址	234 新北市永和區中正路 458 號 B1	
電　　　話	886-2-29229000	
傳　　　真	886-2-29229041	
網　　　址	www.nsbooks.com.tw	
E–MAIL	nsbook@nsbooks.com.tw	
劃撥帳戶	北星文化事業有限公司	
劃撥帳號	50042987	
出 版 日	2022 年 4 月	
I S B N	978-986-06765-3-2	
定　　　價	450 元	

國家圖書館出版品預行編目 (CIP) 資料

從零開始學會專業繪畫技法：動物素描の基礎與訣竅/
宮永美知代作；黃姿頤翻譯. -- 新北市：北星圖書事
業股份有限公司, 2022.04
184面；18.2x25.7公分
ISBN 978-986-06765-3-2(平裝)

1.動物畫 2.繪畫技法

947.33　　　　　　　　　　　　　　110012150

如有缺頁或裝訂錯誤，請寄回更換。

臉書粉絲專頁

LINE 官方帳號